謹以此书献给

中央美術學院

建校100周年

This volume is presented in honor of the one hundredth anniversary of the founding of the Central Academy of Fine Arts.

中央美術學院
美术馆藏精品大系

SELECTED ARTWORKS FROM THE CAFA ART MUSEUM COLLECTION

总 主 编　范迪安
执行主编　苏新平　王璜生　张子康

Editor-in-Chief　Fan Di'an
Managing Editors　Su Xinping, Wang Huangsheng, Zhang Zikang

中国现当代油画卷
MODERN AND CONTEMPORARY CHINESE OIL PAINTING

上海书画出版社

目 录

I

总
序

范迪安　中央美术学院院长

中央美术学院乃中国现代历史之第一所国立美术学府。自 1918 年中央美术学院前身——北京美术学校初创之始，学校即有意识地收藏艺术作品，作为教学的辅助。早期所藏品皆由图书馆保管，其中有首任中国画系主任萧俊贤的多幅课徒稿、早期教授西画的吴法鼎和李毅士的作品，见证了当时的教学情况与收藏历史。1946 年，徐悲鸿先生执掌国立北平艺术专科学校后，尤其重视收藏工作，曾多次鼓励教师捐赠优秀作品，以充实藏品。馆藏李可染、李苦禅、孙宗慰、宗其香等艺术家的多幅佳作即来自这一时期。

1949 年 3 月，徐悲鸿先生在主持国立北平艺专校务会时提出了建立学院陈列馆的设想。1950 年，中央美术学院成立，陈列馆建设提上日程。1953 年，由著名建筑师张开济先生设计、坐落于北京王府井帅府园的中华人民共和国第一个专业美术馆得以落成，建筑立面上方镶嵌有中央美术学院教师集体创作的、反映美术专业特征的浮雕壁画。这座美术馆后来成为中央美术学院陈列馆，此后，学院开始系统地以购藏方式丰富艺术收藏，通过各种渠道购置了大批中国古代书画、雕塑及欧洲和苏联的艺术作品等。徐悲鸿、吴作人、常任侠、董希文、丁井文等先生为相关工作付出了诸多心血。如常任侠先生主持了一批 19 世纪欧洲油画的收藏，董希文先生主持了诸多中国古代和近代艺术珍品的购置。值得一提的是，中央美术学院引以为傲的优秀毕业作品收藏也肇始于这一时期。

改革开放以后，中央美术学院的教学交流活动和国际学术交流日益蓬勃，承担收藏、展示的陈列馆在这一时期继续扩大各类收藏，并在某些收藏类型上逐渐形成有序的脉络，例如中央美术学院的优秀学生作品收藏体系。为了增加馆藏，学院还曾专门组织教师在国际著名博物馆临摹经典油画。而新时期中央美术学院的收藏中最有分量的是许多教师名家的捐赠，当时担任院长的靳尚谊先生就以身作则，带头捐赠他的代表作品并发起教师捐赠活动，使美术馆藏品序列向当代延展。

2001 年，中央美术学院迁至花家地校园后，即筹划建设新的学院美术馆。由日本著名建筑师矶崎新设计的学院美术馆于 2008 年落成，美术馆收藏也迈入新的发展阶段。一是藏品保存的硬件条件大幅提高，为扩藏、普查、研究夯实了基础；二是在国家相关文化政策扶持和美院自身发展规划下，美术馆加强了藏品的研究与展示，逐步扩大收藏。通过接收捐赠，新增了滑田友、司徒乔、秦宣夫、王式廓、罗工柳、冯法祀、文金扬、田世光、宗其香、司徒杰、伍必端、孙滋溪、苏高礼、翁乃强、张凭、赵瑞椿、谭权书等一大批名家名师和中青年骨干的作品收藏，并对李桦、叶浅予、王临乙、王合内、彦涵、王琦等先生的捐赠进行了相关研究项目，还特别新增了国际知名艺术家的收藏，如约瑟夫·博伊斯、A·R·彭克、马库斯·吕佩尔茨、肖恩·斯库利、马克·吕布、阿涅斯·瓦尔达、罗杰·拜伦等。

文化传承是大学的重要使命，艺术学府尤当重视可视文化的保护、传承与弘扬。中央美术学院美术馆在全国美术馆系里不仅是建馆历史最早行列中的代表，也在学术建设和管理运营上以国际一流博物馆专业标准为准则，将艺术收藏、研究、保护和展示、教育、传播并举，赢得了首批"国家重点美术馆"的桂冠。而今，美术馆一方面放眼国际艺术格局，观照当代中外艺术，倚借学院创造资源，营构知识生产空间，举办了大量富有学术新见的展览，形成数个展览品牌，与国际艺术博物馆建立合作交流，开展丰富的公共教育和传播活动；另一方面，积极开展艺术收藏和藏品的修复保护，以藏品研究为前提，打造具有鲜明艺术主题的展览，让藏品"活"起来，提高美术文化服务社会公众的水平。例如，在国家艺术基金的支持下，以馆藏油画作品为主组成的"历史的温度：中央美术学院与中国

004

具象油画"大型展览于 2015 年开始先后巡展全国十个城市，吸引了两百一十多万名观众；以馆藏、院藏素描作品为主体的"精神与历程：中央美术学院素描 60 年巡回展"不仅独具特色，而且走向海外进行交流，如此等等，都让我们愈发意识到美术馆以藏品为基、以学术立馆的重要性，也以多种形式发挥藏品的作用。

集腋成裘，历百年迄今，中央美术学院的全院收藏已蔚为大观，逾六万件套，大多分藏于各专业院系，在教学研究和学术交流中发挥作用，其中美术馆收藏的艺术精品达一万八千余件。值此中央美术学院百年校庆之际，在多年藏品整理与研究的基础上，在许多教师和校友的无私奉献与支持下，中央美术学院美术馆遴选藏品精华，按类别分十卷出版这套《中央美术学院美术馆藏精品大系》，共计收录一千三百余位艺术家的两千余件作品，这是中央美术学院首次全面性地针对藏品进行出版。在精品大系中，除作品图版外，还收录有作品著录、研究文献及艺术家简介等资料，以供社会各界查阅、研究之用。

这些藏品上至宋元，下迄当代，尤以明清绘画、20 世纪前半叶中国油画、1949 年以来的现实主义风格绘画为精。中央美术学院的历史既是一部中国现代美术教育的历史，也是一部怀抱使命、群策群力、积极收藏中国古代书画、现当代艺术和外国艺术的历史，它建校以来的教育理念及师生的创作成为百年来中国美术历史的重要缩影，这样的藏品也构成了中央美术学院美术馆的收藏特点，成为研究中国百年美术和美术教育历程不可或缺的样本。

发展艺术教育而不重视艺术收藏，则不能留存艺术的路径和时代变化。艺术有历史，美术教育也有历史，故此收藏教学成果也构成了历史的一部分，它让后人看到艺术观念与时代的关系。如果没有这些物证，后人无法想象历史之变，也无法清晰地体会、思考艺术背后的力量和能量。我们研究现代以来中国美术教育的历史，不仅要研究艺术创作史、教育理念史，也要研究其收藏艺术品的历史。中国美术教育的一个重要特色，即在艺术学府里承担教学的教师都是在艺术创作上富有造诣的艺术家，艺术名校的声望与名家名师的涌现休戚相关。百年来中央美术学院名师辈出、名家云集，创作了大量中国美术经典和优秀作品，描绘和记录了中国社会的沧桑巨变，塑造和刻画了中华民族的精神气象，表现和彰显了中国艺术的探索发展，许多作品由中国国家博物馆、中国美术馆等重要机构收藏，产生了极为广泛和深远的社会影响。把收藏在学院美术馆的作品和其他博物馆、美术馆的藏品相印证，可以进一步认识中央美术学院在中国美术时代发展中的重要地位；对馆藏作品的不断研究和读解，有助于深化对美术历史的认知和对中国美术未来之路的思考。

优秀艺术作品的生命是永恒的，执藏于斯，传布于世，善莫大焉。这套精品大系的出版，是献给中央美术学院建校 100 周年的学术厚礼，也是中央美术学院在新时代进一步建设好美术馆的学术基础。所有的藏品不仅讲述着过往的历史，还会是新一代央美人的精神路标，激励着他们不断创新艺术，创造出无愧于时代和人民，也无愧于可被收藏的艺术。

II 分卷前言

中央美术学院美术馆有着丰富的国内外油画收藏，其中不乏大师之作和艺术史上的珍品，本卷的两百余幅作品即是从中精选而出，时间跨度从清末民初直至 20 世纪 90 年代以来的百余年。这些藏品主要来自以下几方面：历年来中央美术学院师生的优秀作品在很大程度上构成了本院美术馆馆藏作品的基本面貌，部分作品为本馆从各个重要展览中收藏进来的代表性作品；部分为画家、家属捐赠而来，还有很少一部分为编辑此卷专门新征集而来的藏品。这两百余幅作品，不但相对客观地呈现了中央美术学院及其前身国立北平艺专近百年来油画教学、创作、人才培养方面的发展变化轨迹，而且在一定程度上标示了中国油画一个世纪以来的风格演变进程，也从一个侧面反映了中国社会时代风貌的变迁。

清末以来，西方文化和艺术随着西方列强坚船利炮一起进入中国，从而促使大批美术家留学欧洲和日本，试图用西方绘画，尤其是写实性的油画，来改良、革新中国传统绘画。油画这一外来画种，由此展开了在中国的新历程。

中央美术学院美术馆收藏有一批清末到 20 世纪前半叶的珍贵作品，相对集中地反映了上述油画在中国初步发展的面貌。其中有一批清末老油画，主要是广州十三行外销画中的肖像精品，另有一批尤为珍罕的清末玻璃画。这两批藏品应为当时教学范本所需，在市场上甄选购得。另有多幅早期留学美术家的珍贵作品，如最早留日研习西画的李叔同于 1909 年绘制的《半裸女像》，于 1959 年 8 月 30 日由叶圣陶代夏丏尊家属赠与中央美术学院永久保藏；最早留学法国研习西画归国的吴法鼎的《旗装女人像》，首位留学英国归国的李毅士的《陈师曾像》《王梦白像》，留法画家徐悲鸿、常书鸿、秦宣夫、司徒乔，雕塑家王临乙，留法、比利时画家吴作人、李瑞年，留瑞士、法、英画家萧淑芳等重要美术家的作品。这些画家留学归国后将西方学院派古典主义、印象派等风格的油画带到中国。这些美术家大都曾在国立北平艺专任教，通过教学在传播、推广油画的同时，培养了一批中国油画家，如齐振杞、孙宗慰、艾中信、冯法祀、宋步云、李宗津、韦启美等。因此，从他们的作品中既可以看到国立北平艺专建校之初对油画的重视，更可以看到西画与中国清末民国时期文化和现实相遇后中国早期油画的一段演进轨迹。

新中国的成立需要相应的艺术形式来回顾社会主义新中国的创建历史和建国之后的新面貌。油画很大程度上因为具有逼真再现的功能，从而在新中国美术的诸种形态中逐渐占据了重要地位。当时社会主义国家的最好榜样是苏联，新中国先后采取"走出去和请进来"的方式向其学习，从而确立了新中国美术社会主义现实主义的基本道路。

1953 年至 1961 年，国家共分 7 批 33 人赴苏联学习美术，其中专攻油画的有李天祥、林岗、罗工柳、邓澍、冯真、李骏、张华清、苏高礼等人，这批留学苏联的油画家归国后大都任教于中央美术学院，中央美术学院美术馆因此藏有相对完整的留苏画家的作品以及他们在前苏联研习西方大师的临摹之作。

新中国初建时期，百废待兴，留学苏联的负担沉重，文化部于是决定请苏联的专家来华任教，开启"请进来"的办学模式。1955 年至 1957 年，文化部在中央美术学院举办为期两年的油画、雕塑训练班，油画班由苏联画家马克西莫夫任教，即通常所说的"马训班"。中央美术学院美术馆藏有几乎所有"马训班"21 位学员及马克西莫夫本人的作品，是中国美术馆系统收藏"马训班"成员作品比较完整的学术机构，其中有冯法祀、侯一民、詹建俊、何孔德、俞云阶、汪诚一、于长拱、袁浩、高虹等的重要作品。"马训班"成员毕业后被分配到全国各美

术院校和创作机构，影响遍及大江南北。

"马训班"的教学，使油画统一在了社会主义现实主义风格之下，推进了油画从写生到创作的转变，开创了革命历史题材创作，开始以革命历史、英雄形象、社会主义劳动建设、普通人民的日常生活等重大革命、历史题材来构建新中国的历史叙事和集体记忆。

"马训班"随着中苏关系破裂而被迫停止，继之而起的是留苏归来、鲁艺出身的罗工柳被委任罗工柳油画研究班（简称"罗研班"）的教学工作。1960 年至 1963 年，"罗研班"培养了 19 位油画家，中央美术学院美术馆藏有大部分"罗研班"成员的作品，主要有闻立鹏、马常利、钟涵、梁玉龙、葛维墨、妥木斯、李化吉等的作品。

20 世纪 50 年代后期，中央美术学院油画系在"大跃进"下乡下厂办学之后，为适应教育正规化要求，在考察东德美术教育归国的艾中信倡议下，于1959年开始试行工作室制，成立了"吴作人工作室""罗工柳工作室""董希文工作室"，后改为第一、第二、第三工作室。三个工作室教学各有侧重，却都不约而同在油画民族化道路上辛勤探索。

如上所述，在新中国美术发展中，油画在大型历史题材创作，正规化、学科化发展方面，中央美术学院始终占有代表性的位置。中央美术学院美术馆藏新中国美术作品系列，相对完整和深入地呈现了此时期油画从写生到开创革命历史题材创作，从学习苏联模式到探索民族风格的发展变化轨迹。

改革开放以来，中国在政治、经济、文化等各方面的对外开放与改革，深刻地改变了中国社会的结构与人民的精神面貌，也对中国艺术的发展产生了重大的影响，油画开始了多元探索。20 世纪 80 年代初，在靳尚谊等著名油画家的引领下，有关西方油画史上的新古典主义油画语言的深入研究以及 80 年代中期以来马路等人的现代油画语言研究，成为中青年油画家持续关注的重要学术课题，涌现了一批新时期重要的中青年画家和优秀作品，如陈丹青、孙景波、朝戈、杨飞云、王沂东、曹立伟、龙力游等。

20 世纪 90 年代中后期，随着社会经济的迅速发展，物质生活的改变导致个人的利益诉求和表达逐渐代替了集体叙事，油画在很大程度上成为艺术家表达对当下社会和生活感受的艺术媒介，油画创作也逐渐转向了更为日常化、生活化的图像表达，从而出现了一批具有重要影响的中青年油画家，如申玲、王玉平、刘小东、喻红等人。他们的油画已经成为新时期以来中国美术史中的代表性作品。

综上所述，按照一定的学术标准来梳理中央美术学院美术馆藏油画精品，不但有利于本馆馆藏建设，还可以从一个更为宽泛的历史视角来审视中国油画的百年演变历程，为当下的油画乃至其他视觉艺术样式提供一个可资参考的创作框架和审视对象，进而在一定程度上对当下的艺术创作有所裨益。

<div style="text-align:right">郭红梅</div>

清末——一九四九

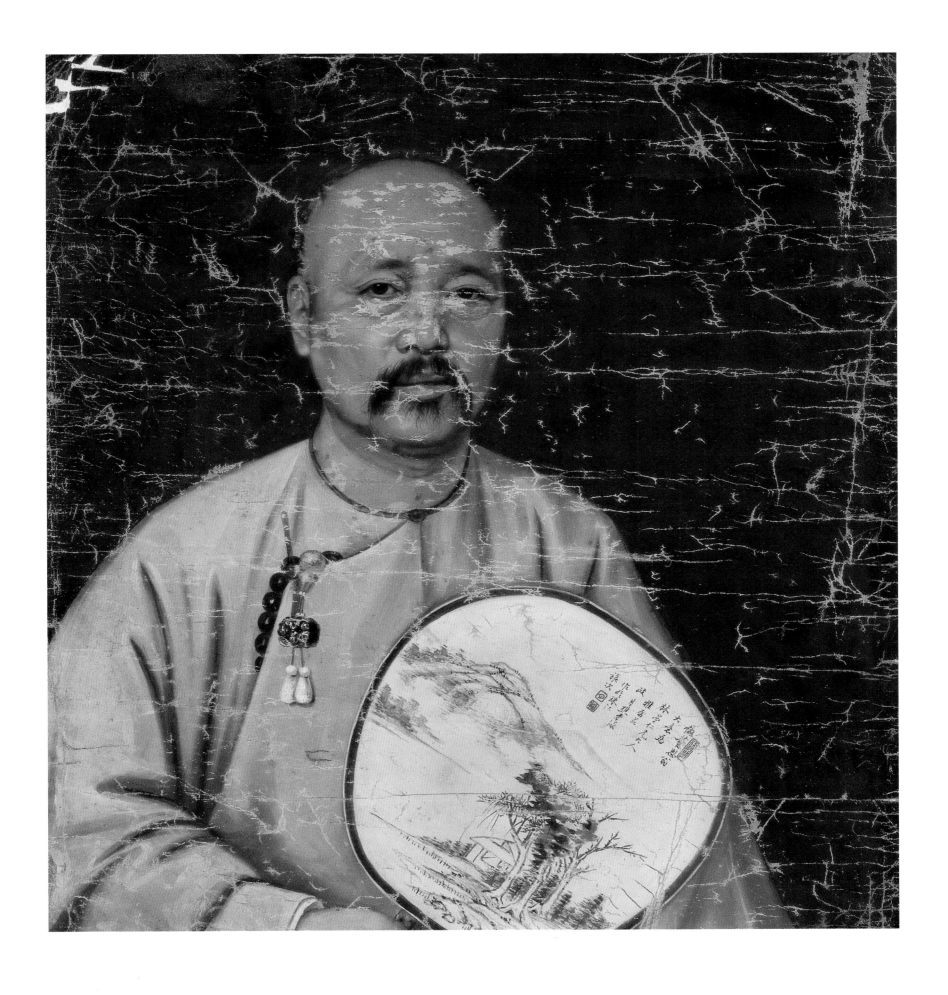

佚名

执扇男子半身像

清末
60cm × 45cm
布面油彩

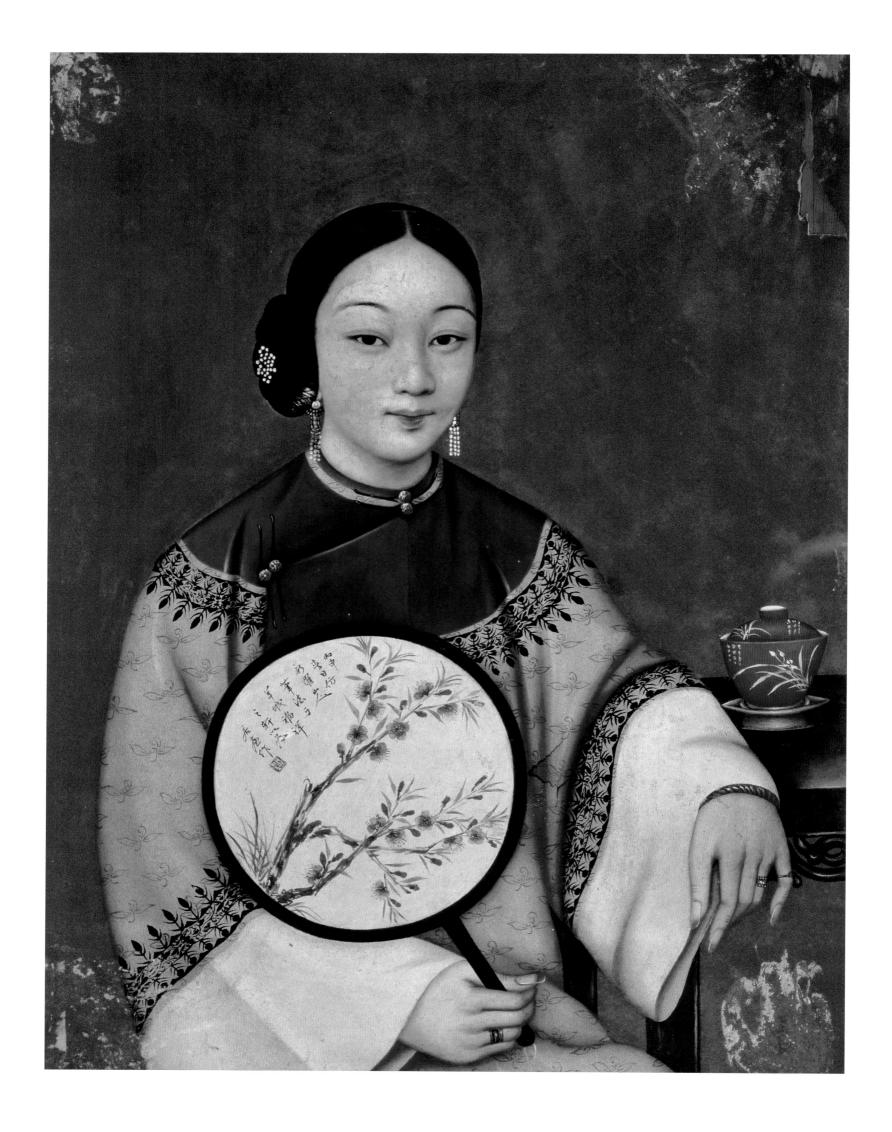

佚名

执扇女子半身像

清末
64cm × 50cm
纸本油彩

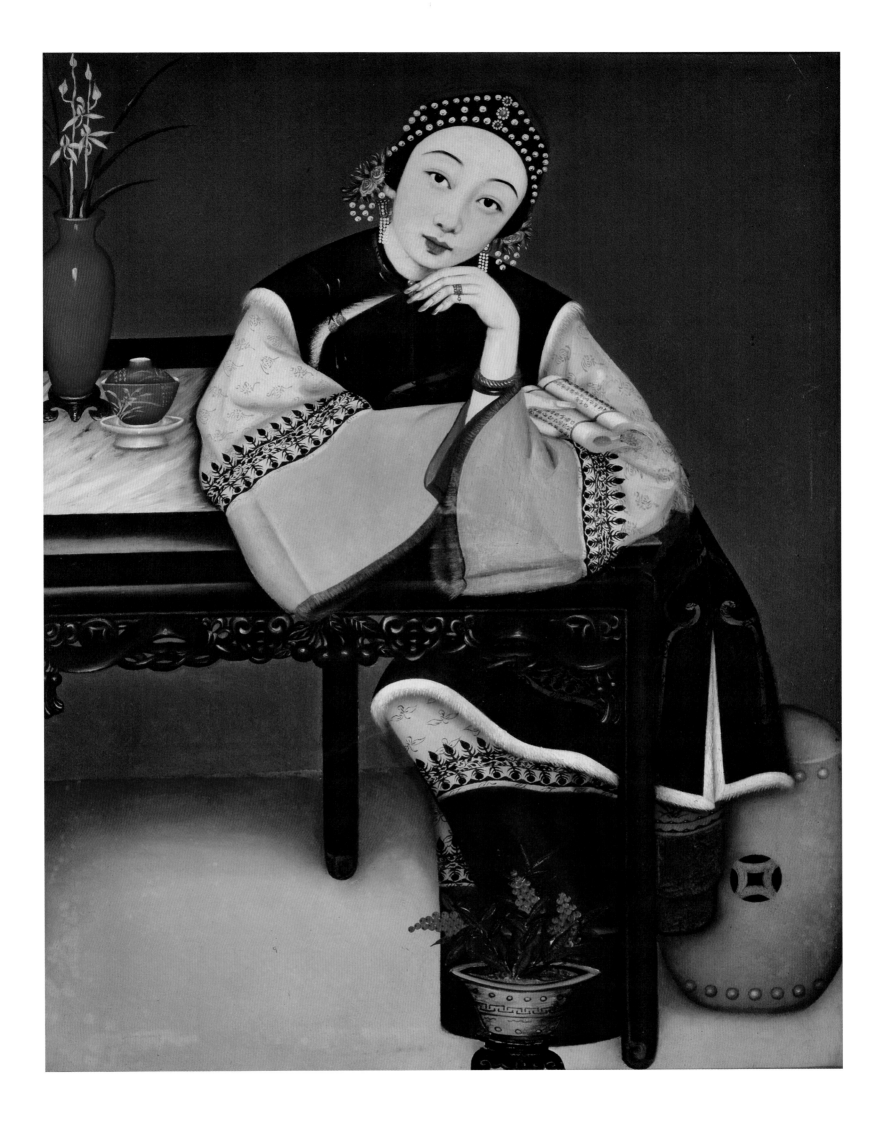

佚名

女子全身像

清末
72.5cm × 56cm
玻璃基底油彩

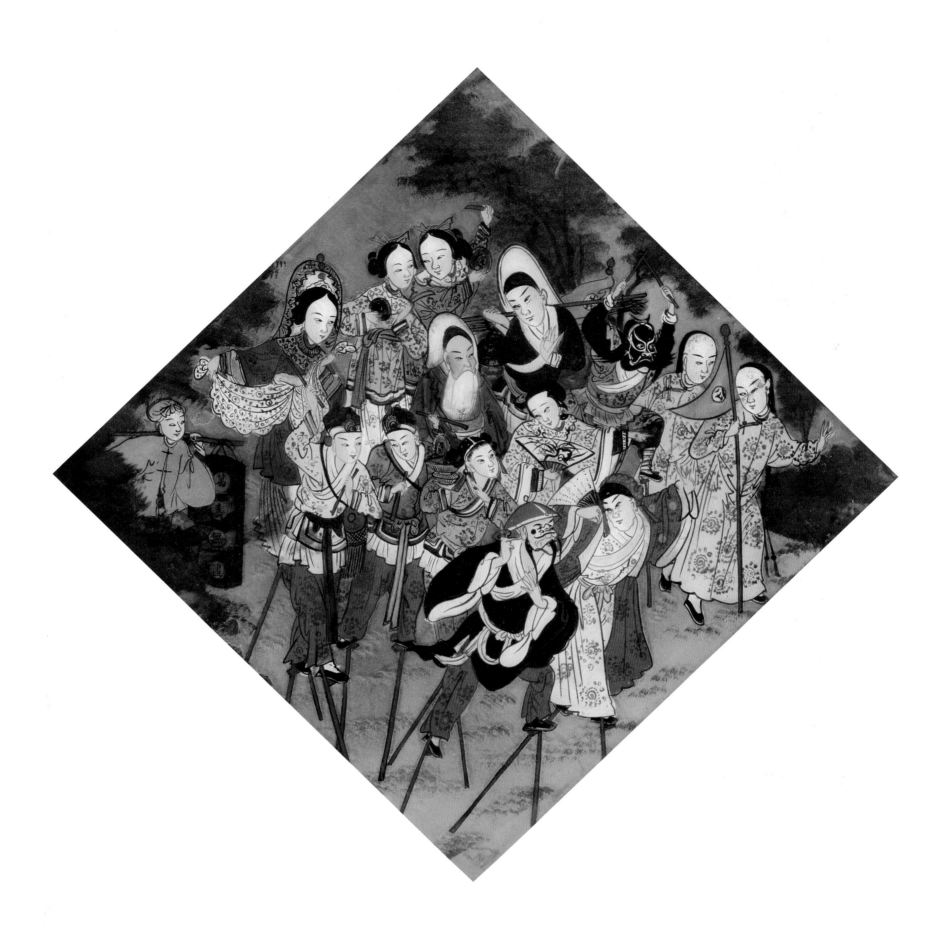

佚名

高跷

清末
38cm×38cm
玻璃基底油彩

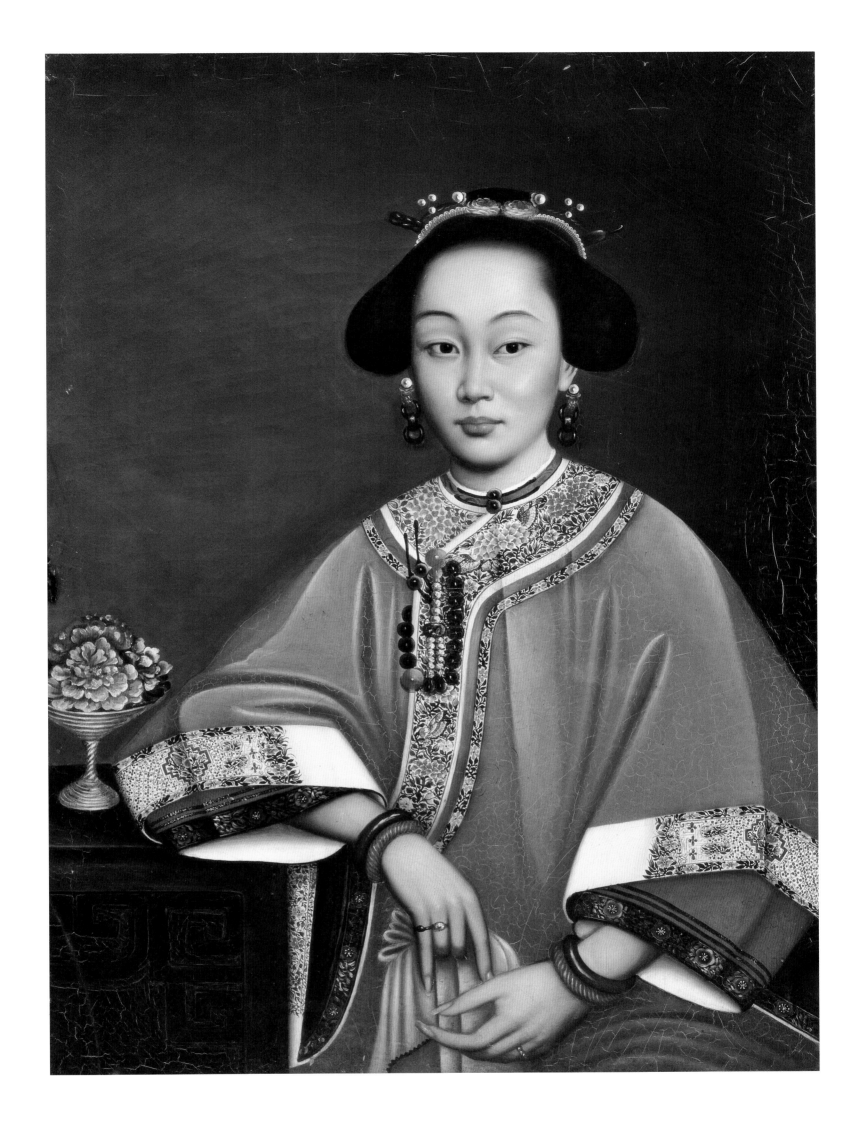

佚名
女子半身像

清末
85cm×63cm
玻璃基底油彩

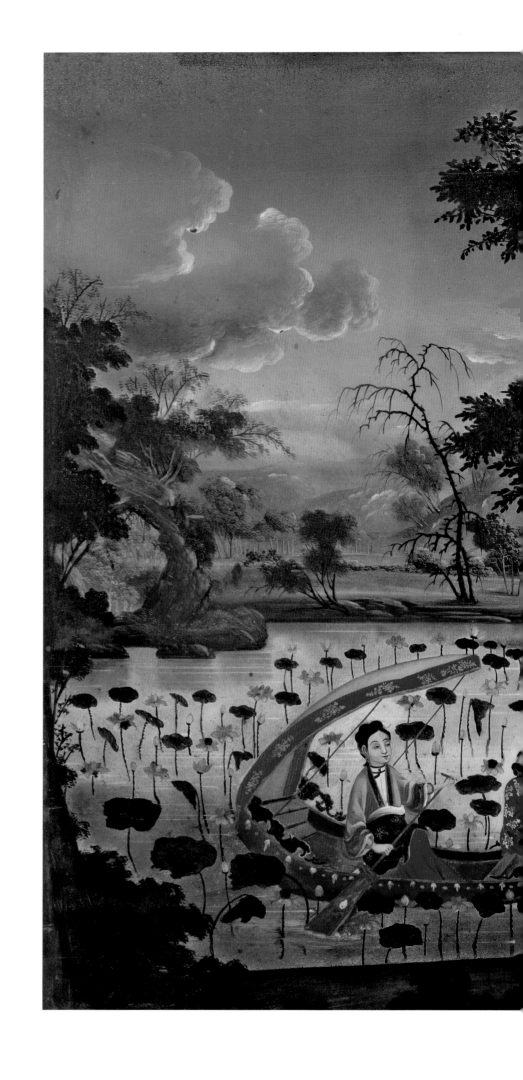

佚名

水中楼阁

清末
44.6cm×65.5cm
玻璃基底油彩

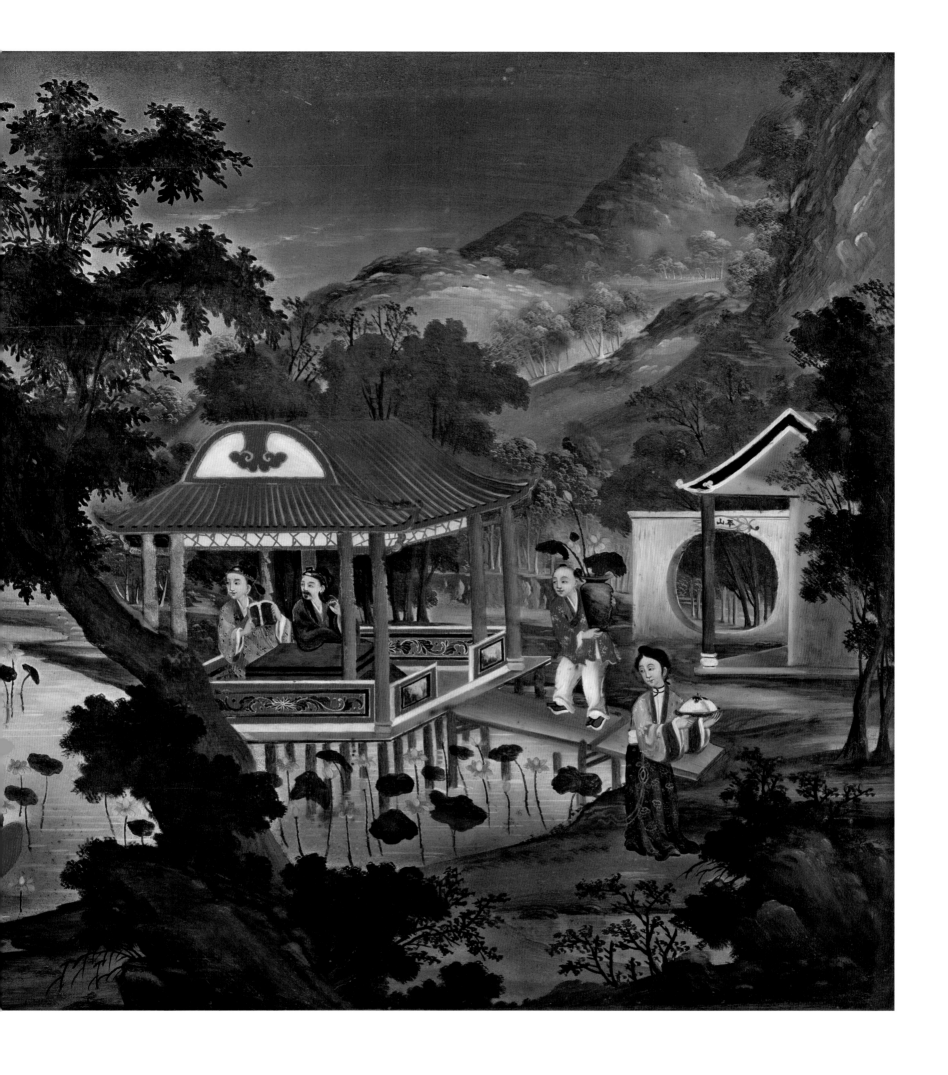

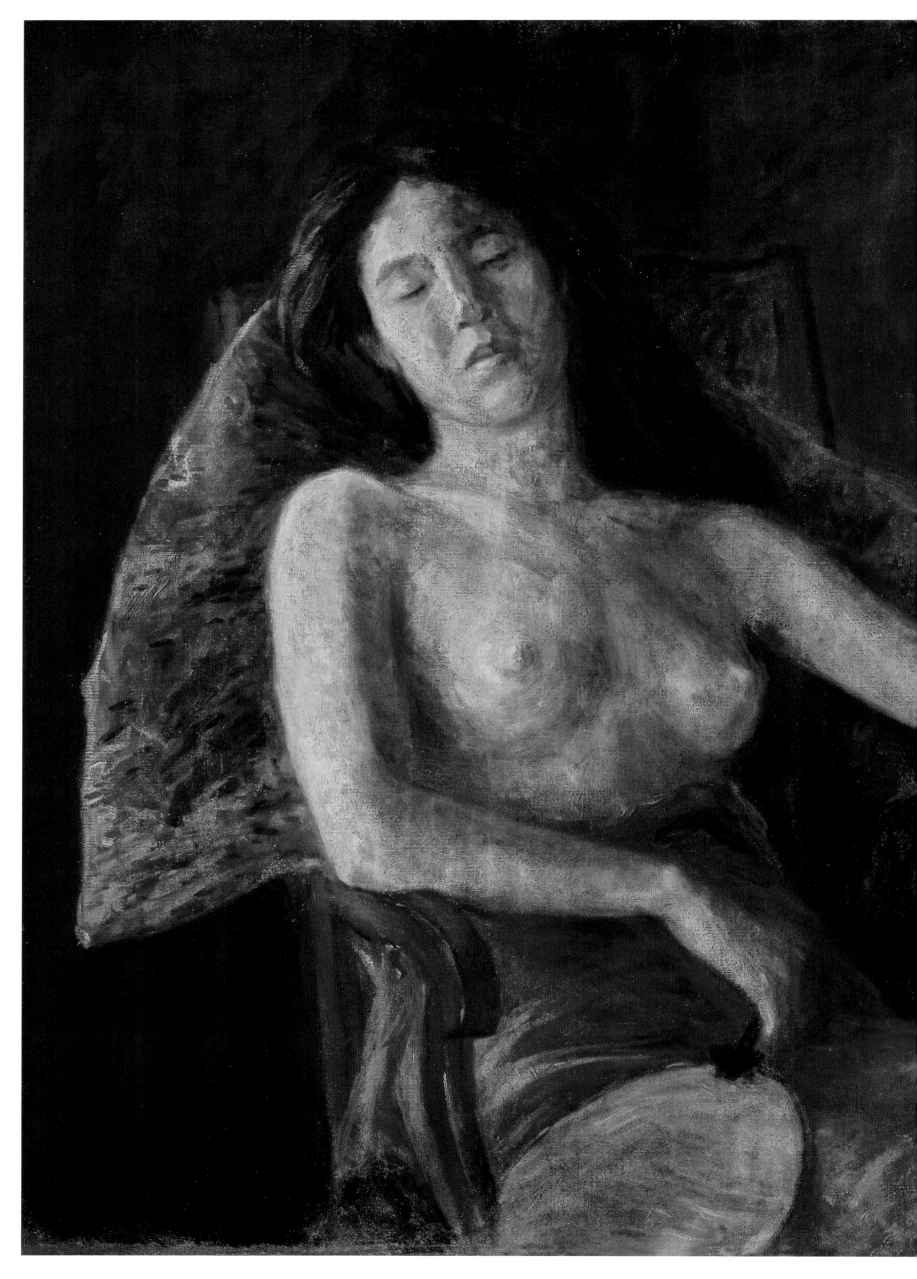

李叔同

半裸女像

1909 年
90cm × 116.5cm
布面油彩
1959 年叶圣陶代夏丏尊家属捐赠

吴法鼎

旗装女人像

20世纪 20年代
94cm × 63cm
布面油彩

李毅士

陈师曾像

1920年
130cm × 70cm
布面油彩

李毅士

王梦白像

1920 年
117cm × 76cm
布面油彩

徐悲鸿
男人体正侧面速写

约 1924 年
52cm × 44cm
布面油彩

王临乙

风景

1928年
34.2cm×49.2cm
布面油彩

026

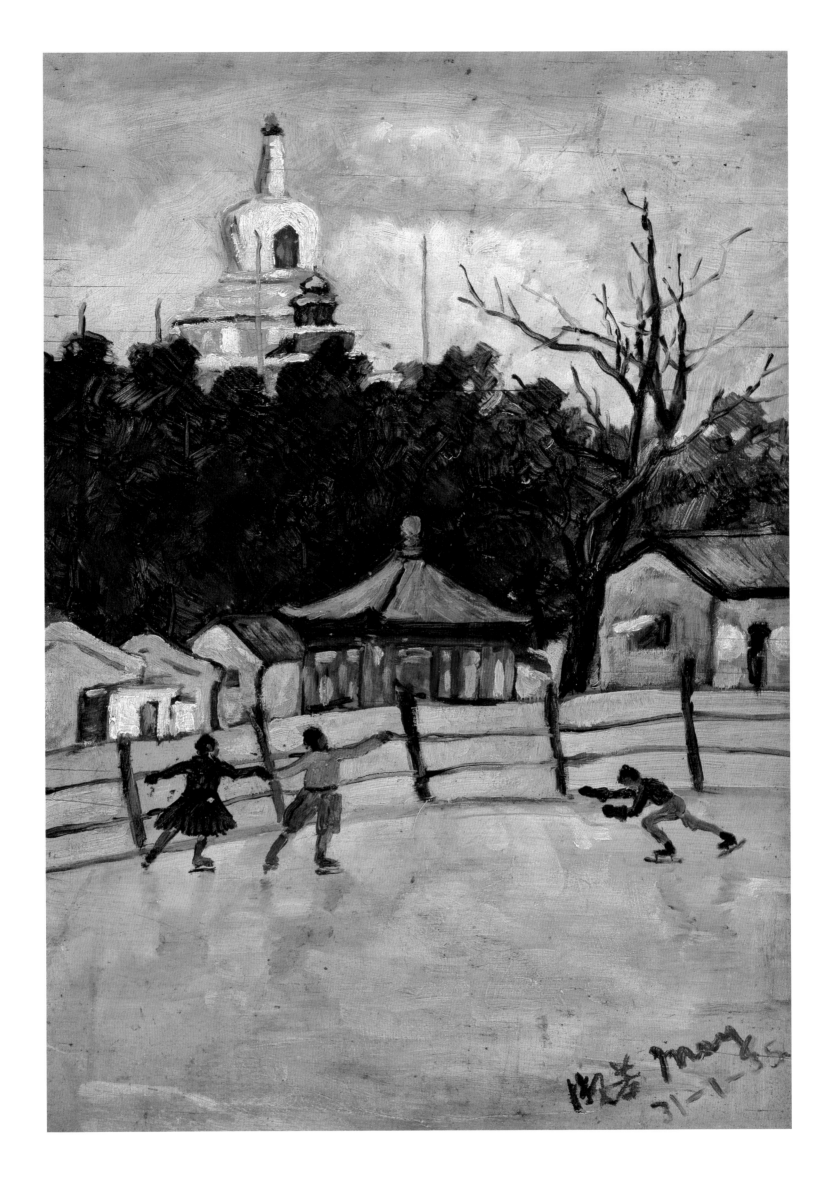

萧淑芳

北海溜冰

1935年
46cm × 30cm
布面油彩

吴作人

王合内像

1938年
57.5cm×57cm
布面油彩
2006年由王临乙、王合内的学生代两位先生捐赠

——

吴作人

纤夫

1933年
150cm×100cm
布面油彩

——

张安治

群力

1936年
129.5cm×222.5cm
布面油彩

司徒乔

冯伊湄像

20世纪 40年代
88cm×62cm
布面油彩
2014年司徒乔家属捐赠

秦宣夫

王合内像

1939年
53cm×43cm
布面油彩
2006年由王临乙、王合内的学生代两位先生捐赠

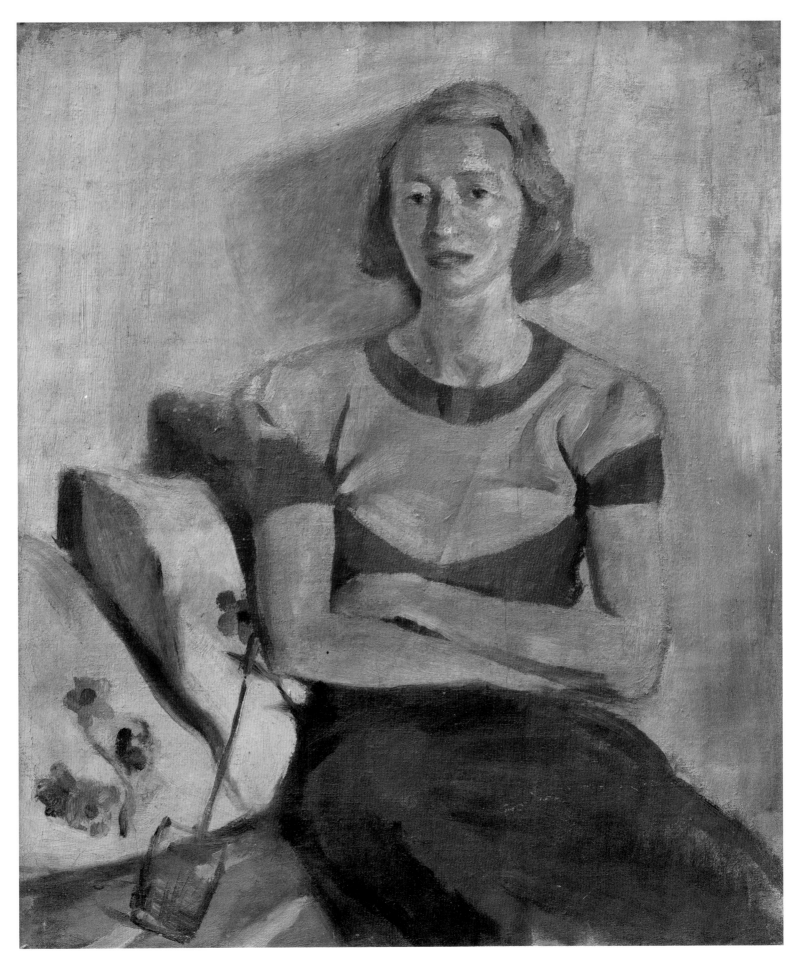

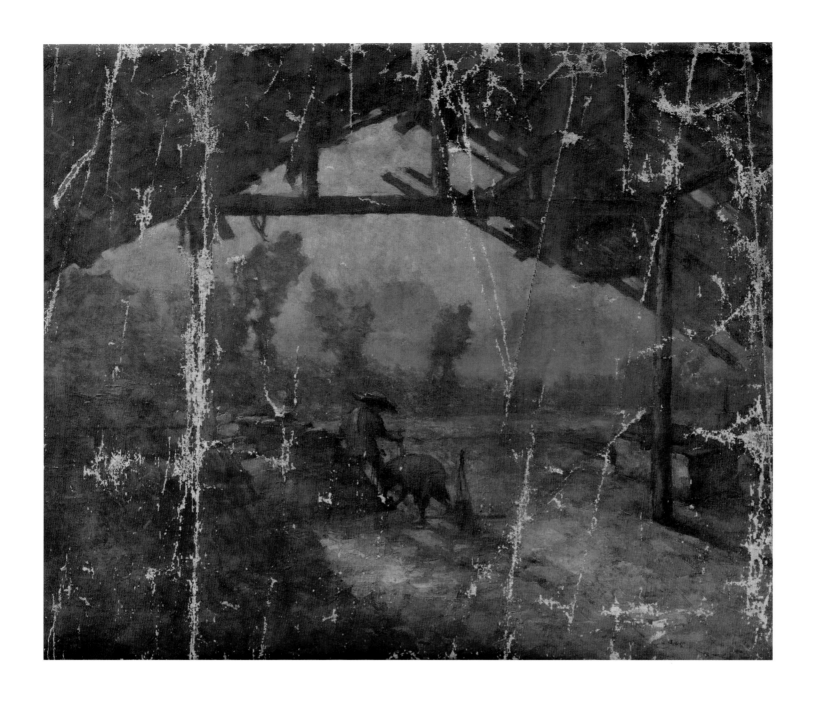

刘艺斯

瓦场

1942 年
82cm × 101cm
布面油彩

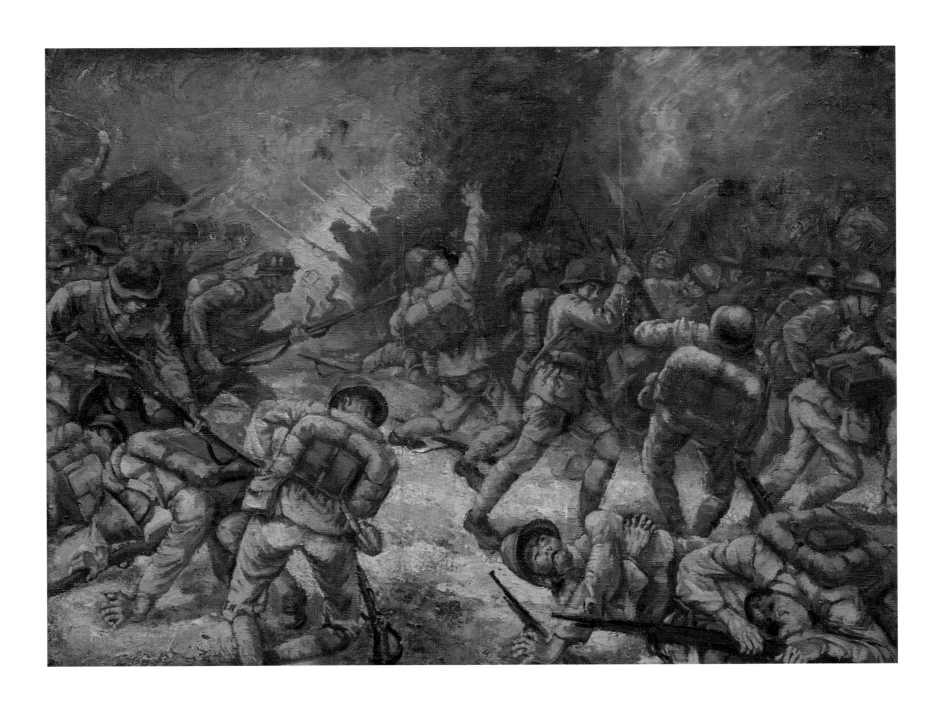

齐振杞

会战

20 世纪 40 年代

65cm × 85.8cm

布面油彩

常书鸿

女坐裸体像

1940年
140cm × 92cm
布面油彩

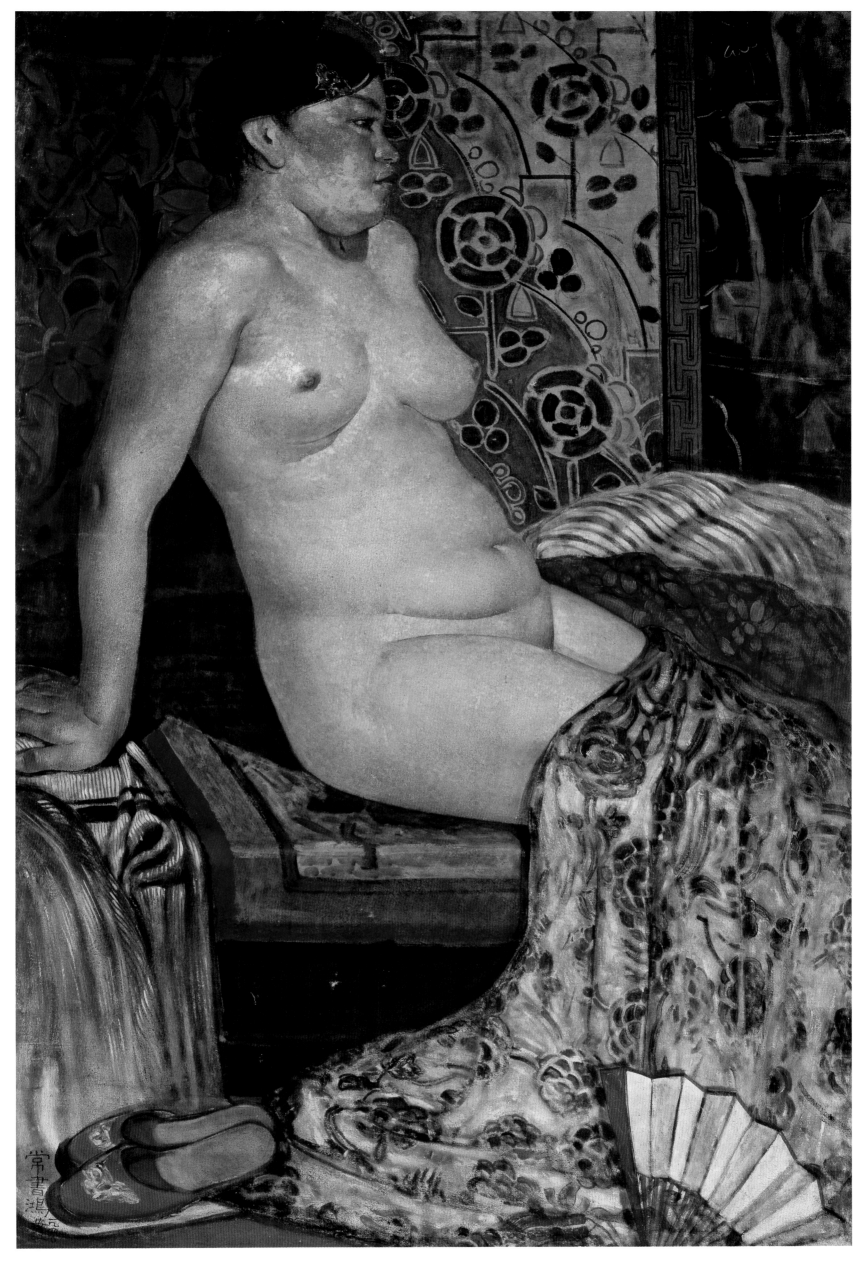

余本

静物

20世纪
62cm × 50cm
布面油彩

常书鸿

静物

1942 年
61cm×46cm
布面油彩

孙宗慰

蒙族女子歌舞

1942 年
82cm × 121cm
布面油彩

孙宗慰

石家花园

20世纪 40 年代
47.7 cm × 60.2 cm
布面油彩

李瑞年

幼苗

1945 年
65cm×81cm
布面油彩
2018 年李瑞年家属捐赠

齐振杞

双人肖像

1944年
80.5cm × 65cm
布面油彩

王少陵　　　　王少陵

揽镜　　　　　秋梦

1946年　　　　1949年
91cm×76cm　　102cm×66.5cm
布面油彩　　　布面油彩

戴泽

风景（夏日树荫）

1946年
75cm × 57cm
布面油彩

宋步云

团城（白皮松）

1947年
61.5cm × 52.5cm
布面油彩

艾中信

紫禁城残雪

1947年
38cm×70cm
木板油彩
2003 年艾中信家属捐赠

李宗津

平民食堂

1947 年
63cm×80cm
布面油彩
2012 年刘小东、喻红捐赠

艾中信

雪里送炭

1947年
72cm×88cm
布面油彩
2003年艾中信家属捐赠

齐振杞

东单小市

1948年
97.5cm × 162cm
布面油彩

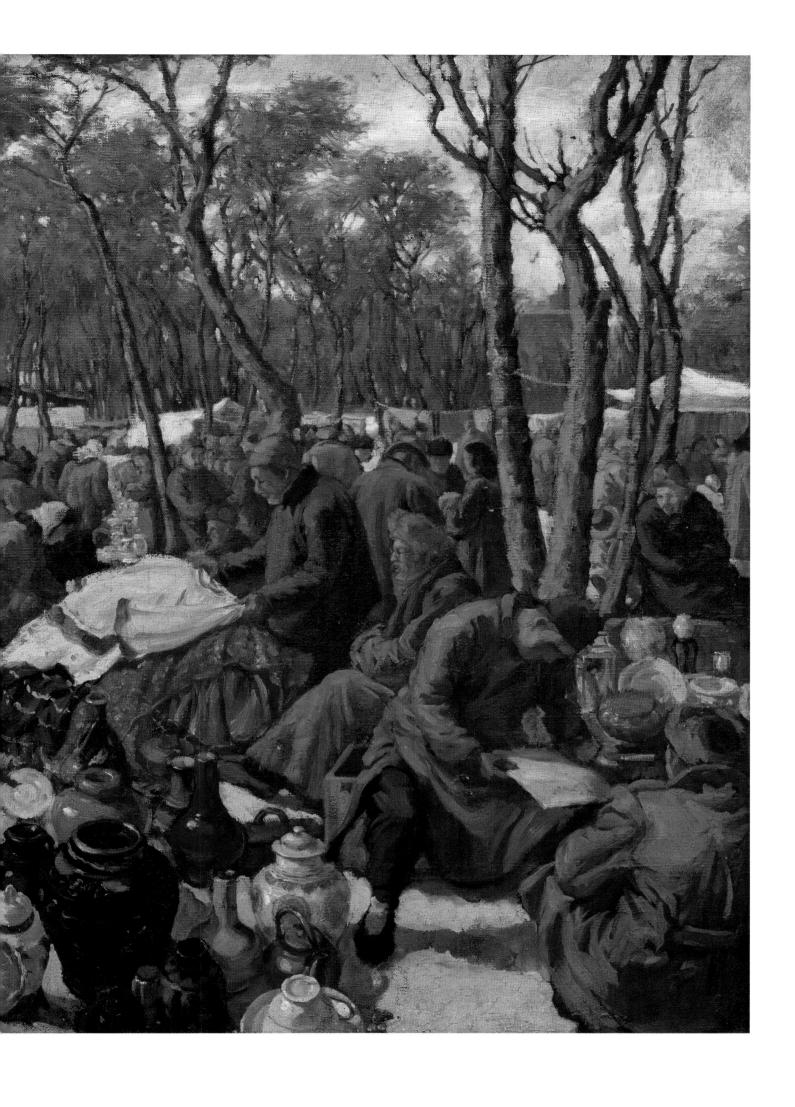

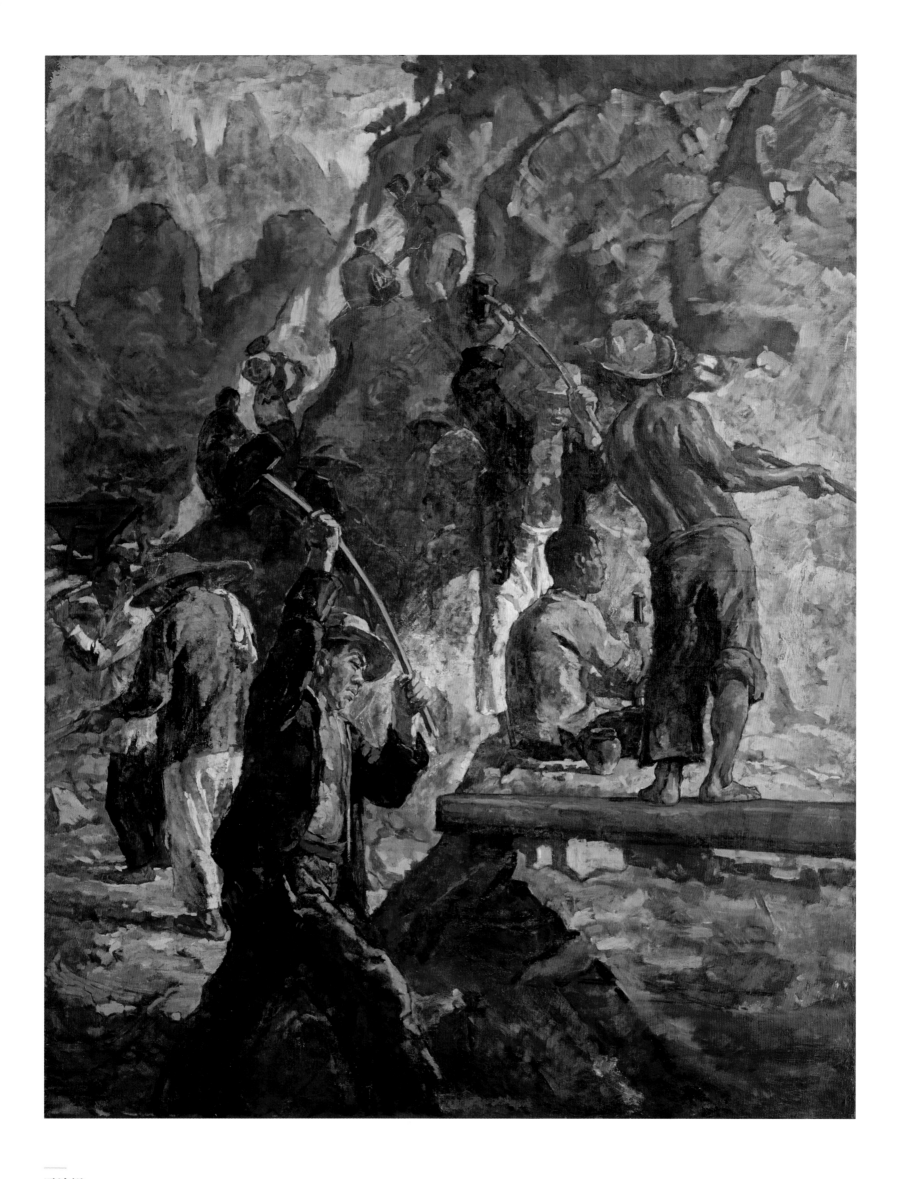

冯法祀

开山

1944 年
278cm × 203cm
布面油彩
2015 年冯法祀家属捐赠

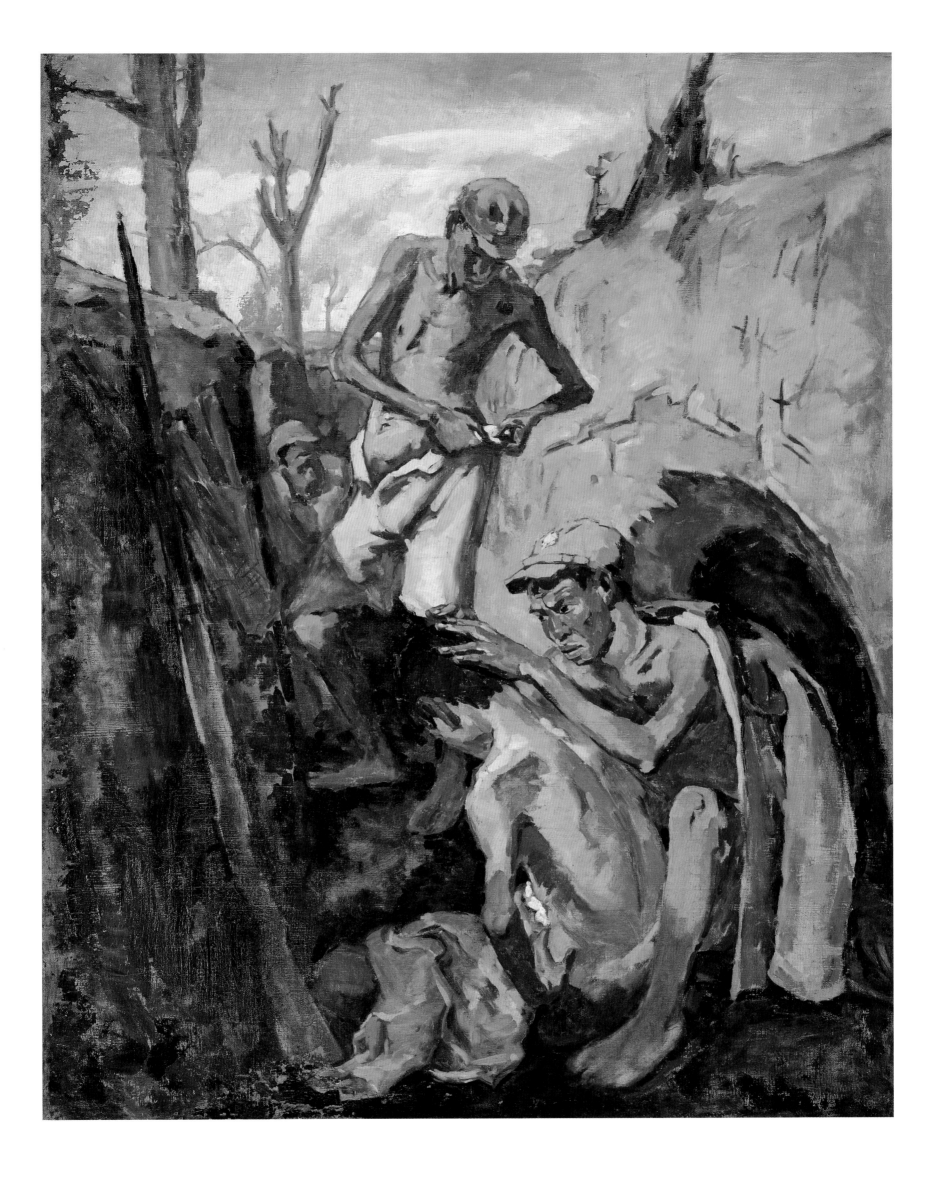

冯法祀

捉虱子

1948年
148cm×118.5cm
布面油彩

一九五〇—一九七六

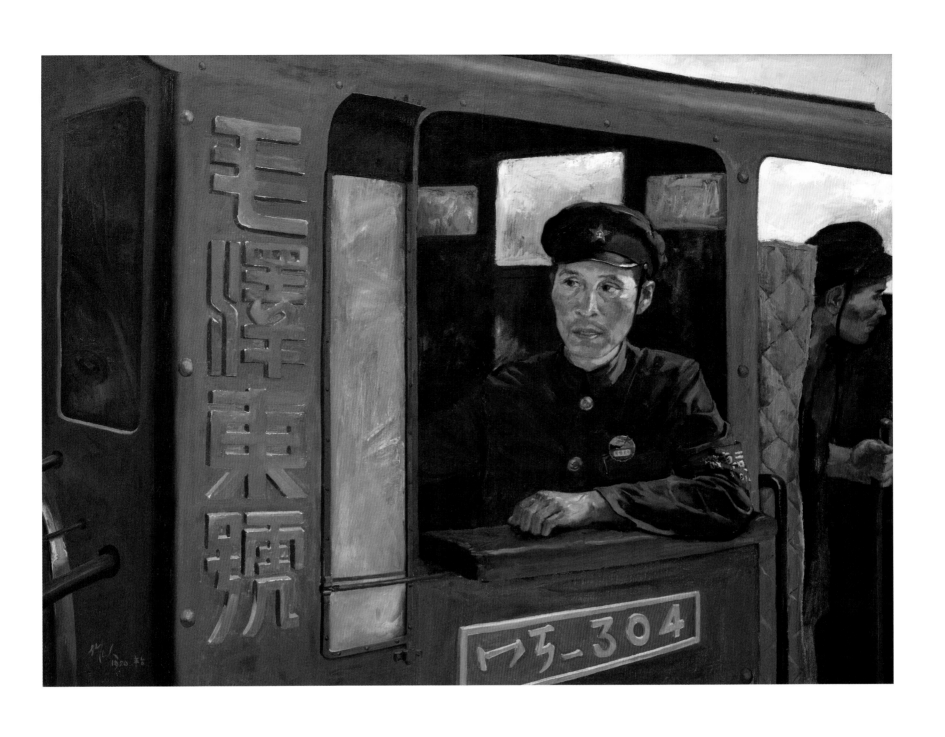

吴作人

特等劳动英雄李永像

1950 年
128cm × 160cm
布面油彩

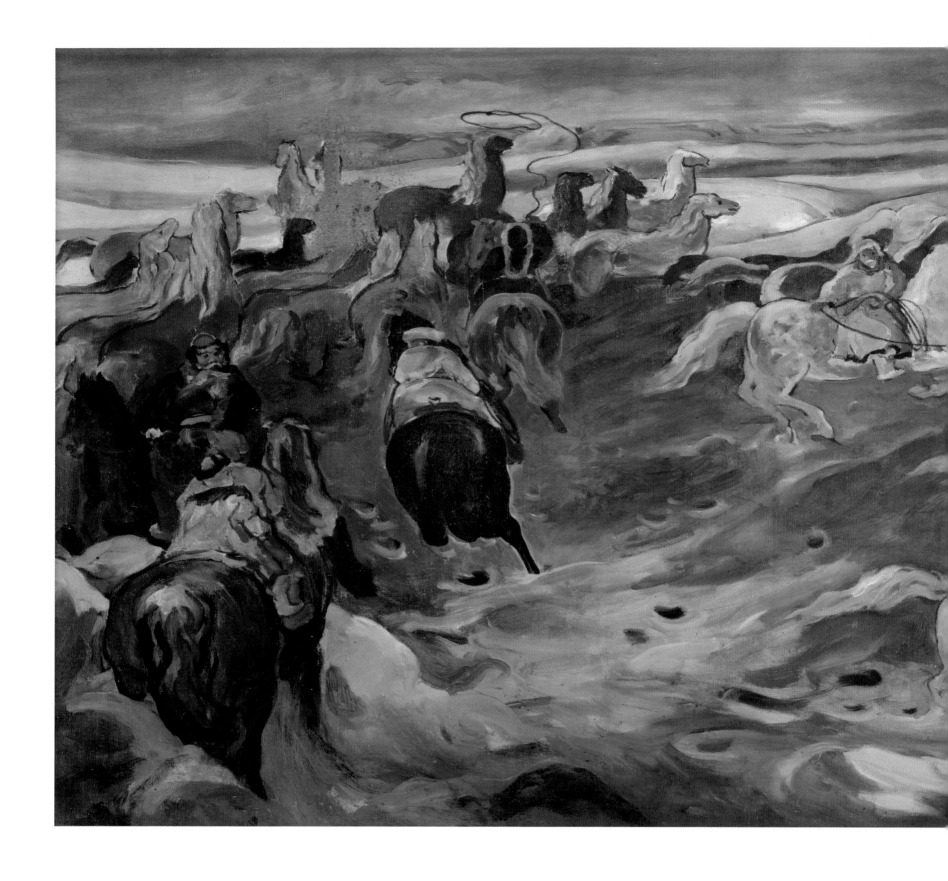

司徒乔

套马

1955年
97.5cm × 222cm
布面油彩
2014年司徒乔家属捐赠

林岗

蓝衣女站像

1957年
106cm × 68cm
布面油彩

李天祥

苏联老人

1957年
99cm × 78cm
布面油彩

邓澍　　　　全山石

母与女　　　女大半身像

1959年　　　1956年
167cm×92cm　　105cm×67cm
布面油彩　　　布面油彩

侯一民

地下工作者

1957年
210cm × 176cm
布面油彩

何孔德

战士像

1956年
57cm×49cm
布面油彩

何孔德

战士像

1956年
57cm×49cm
布面油彩

高虹

中朝一家

1957 年
139cm × 160cm
布面油彩

于长拱

冼星海在陕北

1957年
170cm × 180cm
布面油彩

詹建俊

起家

1957年
140cm × 348cm
布面油彩

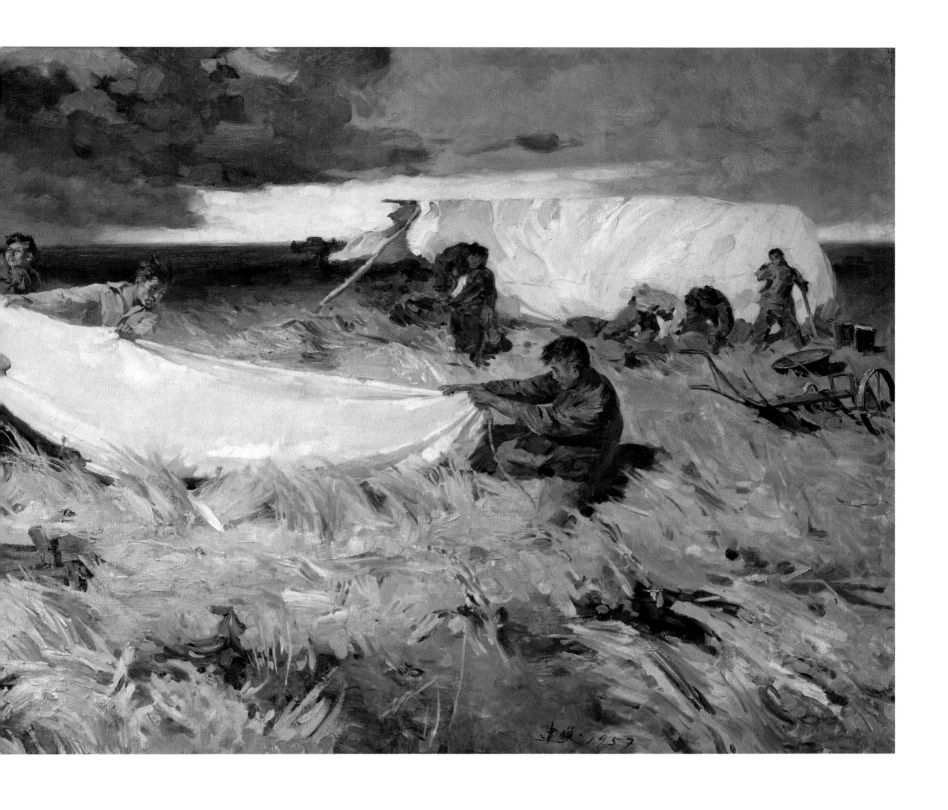

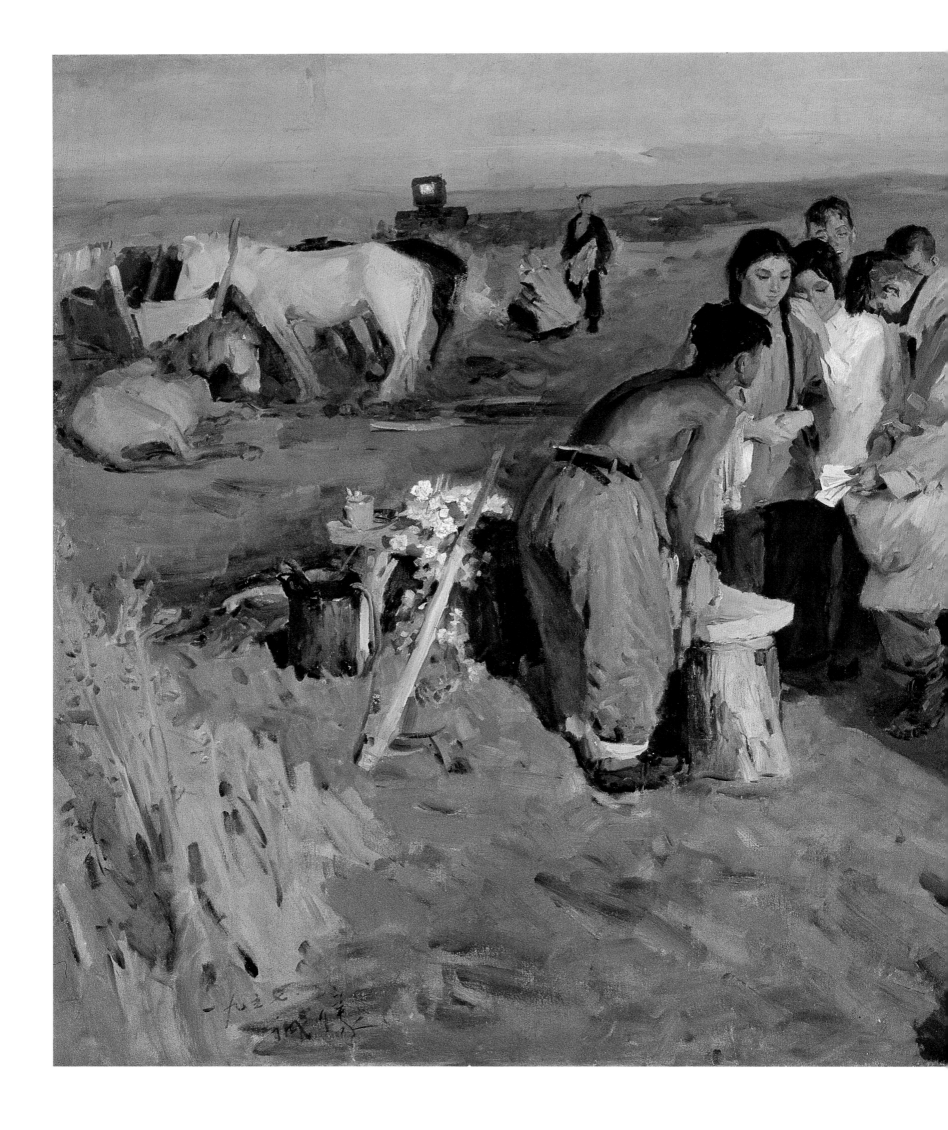

汪诚一

远方来信

1957年
144cm×228cm
布面油彩

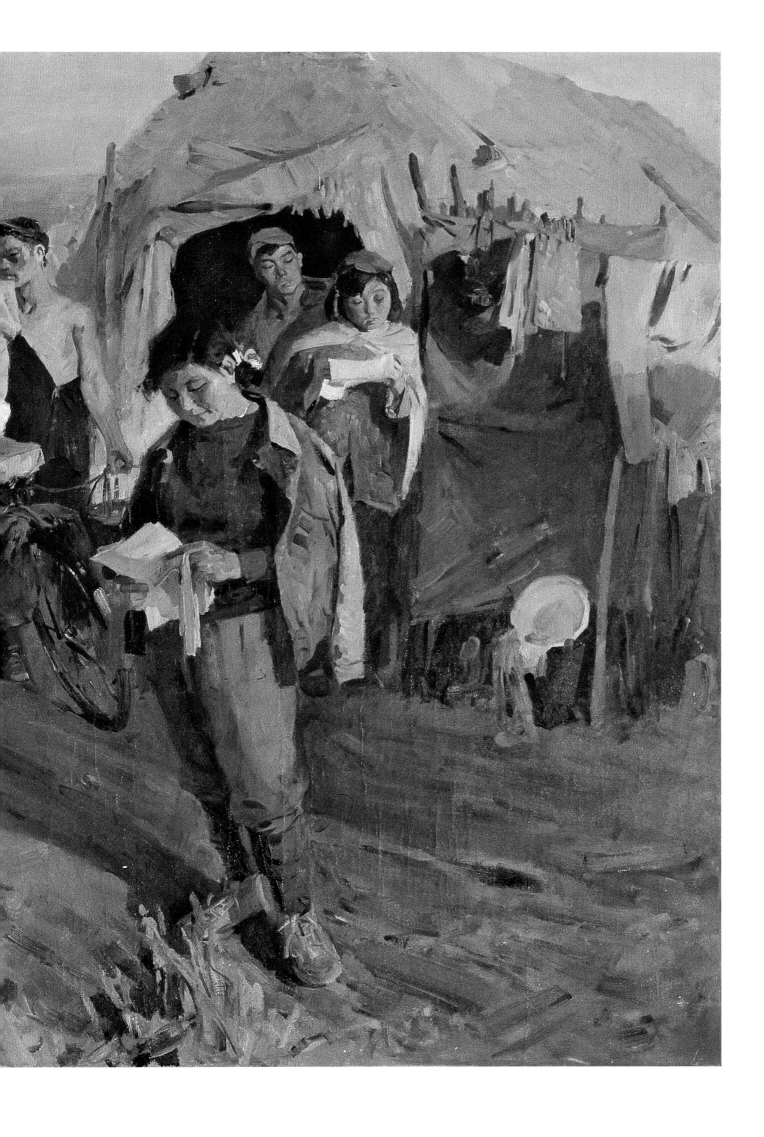

袁浩

长江黎明

1957 年
154cm × 283cm
布面油彩

任梦璋

摘苹果一、二、三

1957年
118cm×74cm、119cm×115.5cm、120cm×75.5cm
布面油彩

陆国英

女孩

1957 年
110cm × 75cm
布面油彩

俞云阶

钢铁工人

1957 年
144cm × 72cm
布面油彩

王德威

油画风景习作

1955年—1957年
49cm×56cm
布面油彩

王恤珠

雪景

1955 年—1957 年
36cm × 45cm
布面油彩

孙滋溪

晒太阳的老汉

1961年
37cm × 19cm
布面油彩

孙滋溪

晒太阳的老汉

1961年
37cm × 19cm
布面油彩

文金扬

十三陵水库

1958 年
43cm × 69cm
布面油彩
2015 年文金扬家属捐赠

王式廓

十三陵水库工地 3

1958 年
60cm × 120cm
布面油彩
2011 年王式廓家属捐赠

朱乃正

江上船家

1962年
14.5cm × 19.5cm
布面油彩

许幸之

油站朝晖

1962 年
44cm × 62cm
布面油彩
2018 年许幸之家属捐赠

梁玉龙

穿盔甲的老人

20 世纪 60 年代
78cm × 65cm
布面油彩

梁玉龙

穿盔甲的老人

20 世纪 60 年代
78cm × 65cm
布面油彩

董希文

农村互助组组长

1961 年
53cm × 40cm
木板油彩
2018 年董希文家属捐赠

董希文

红军过草地创作稿

1955年—1956年
91cm×129.5cm
布面油彩

李秀实

晨

1961 年
101 cm × 301 cm
布面油彩

卫祖荫

华灯

1962年
65cm × 135cm
布面油彩

袁运生

收获歌

1959年
110cm × 209cm
布面油彩

袁运生

收获歌

1959年
110cm × 209cm
布面油彩

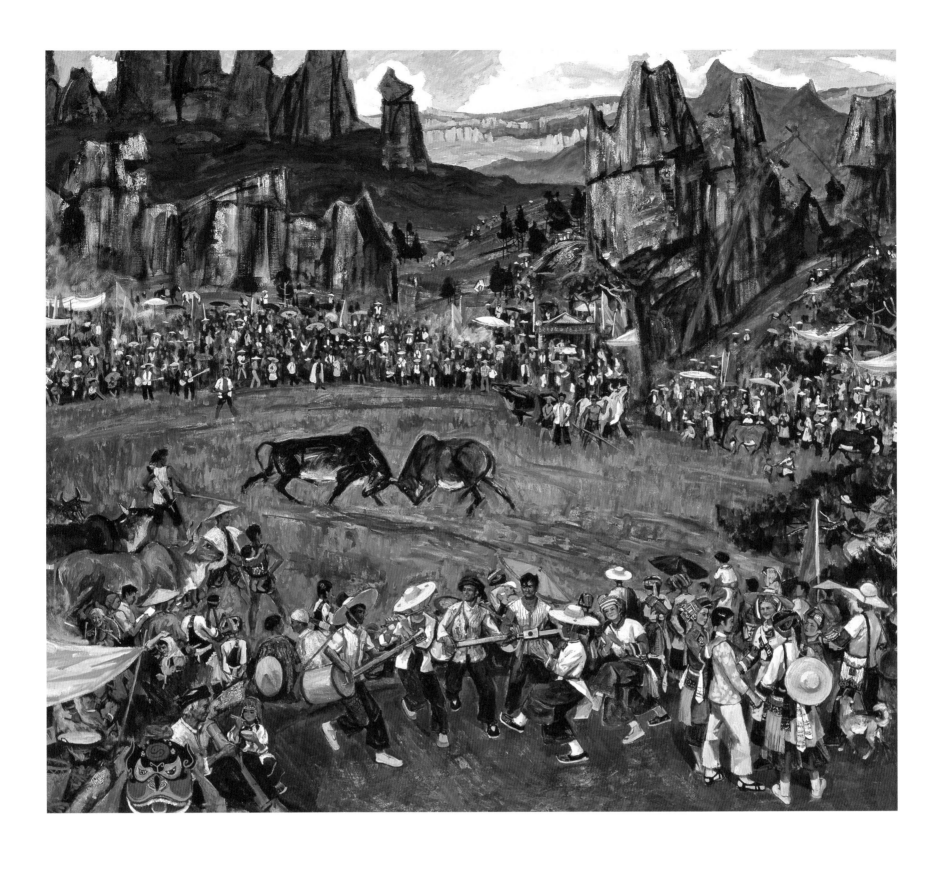

姚钟华

撒尼人的节日

1963 年—1981 年
185cm × 200cm
布面油彩

曹达立　　　刘秉江

归国路上　　　出海

1961年　　　1957年
111cm×267cm　　90cm×208cm
布面油彩　　　布面油彩

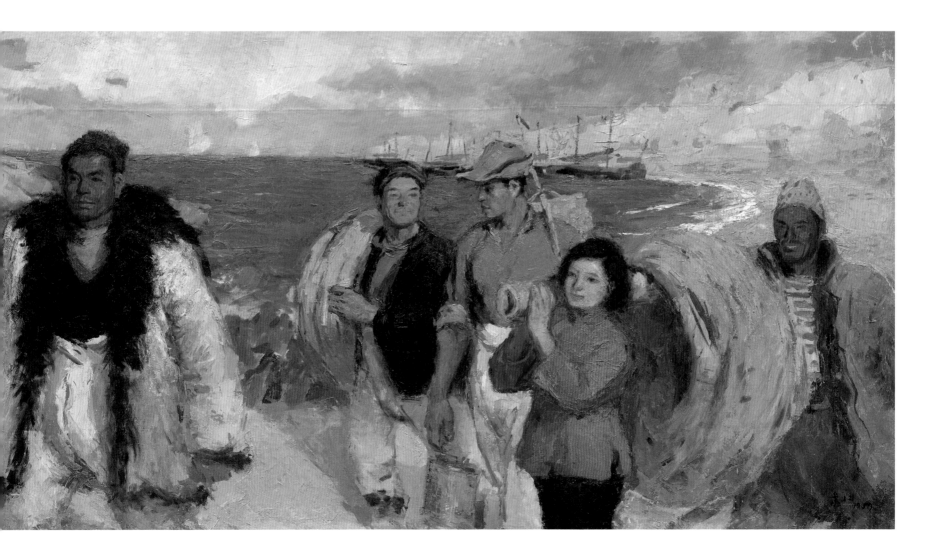

邵伟尧 　　　高泉

渔歌 　　　**向海洋**

1961年 　　　1961年
62.5cm×187cm 　　　100cm×300cm
布面油彩 　　　布面油彩

费正

长江

1962年

100cm × 300cm

布面油彩

潘世勋

红日初升

1960年
120cm × 137.5cm
布面油彩

王文彬

夯歌

1962 年
156cm × 320cm
布面油彩

111

罗工柳

黑海的早晨

1957 年
10.5cm × 16.5cm
纸板油彩
2016 年罗工柳家属捐赠

罗工柳

风景

1962年
105cm×85.5cm
布面油彩

闻立鹏

英特纳雄纳尔一定要实现

1963年
243cm×199cm
木板油彩

妥木斯

钢铁高炉

1962年
276cm × 176cm
布面油彩

傅值桂

东方红

20世纪 60 年代
108cm × 310cm
布面油彩

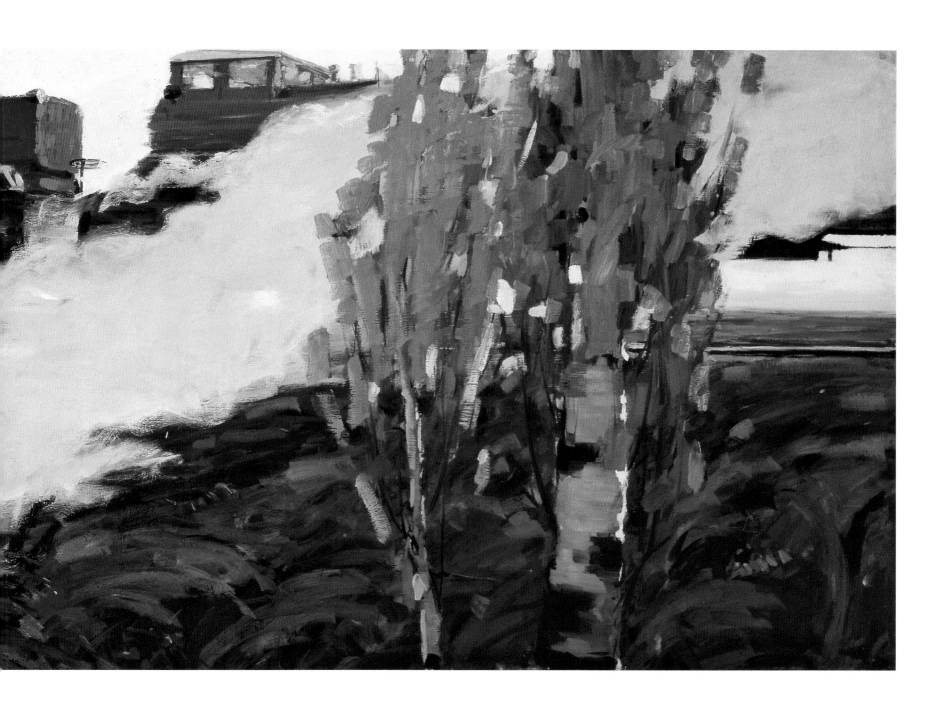

顾祝君

青纱帐

1963年
180cm × 180cm
布面油彩

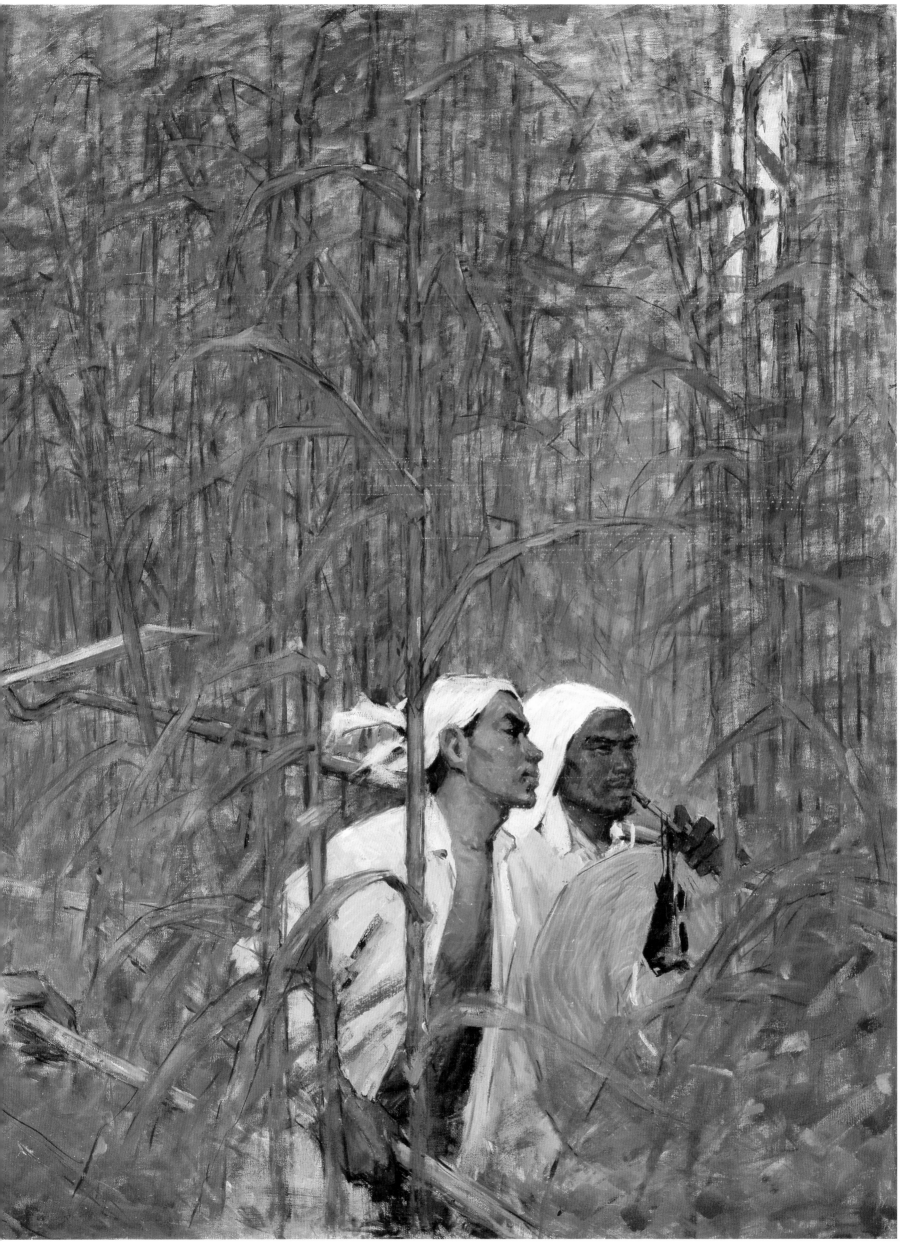

121

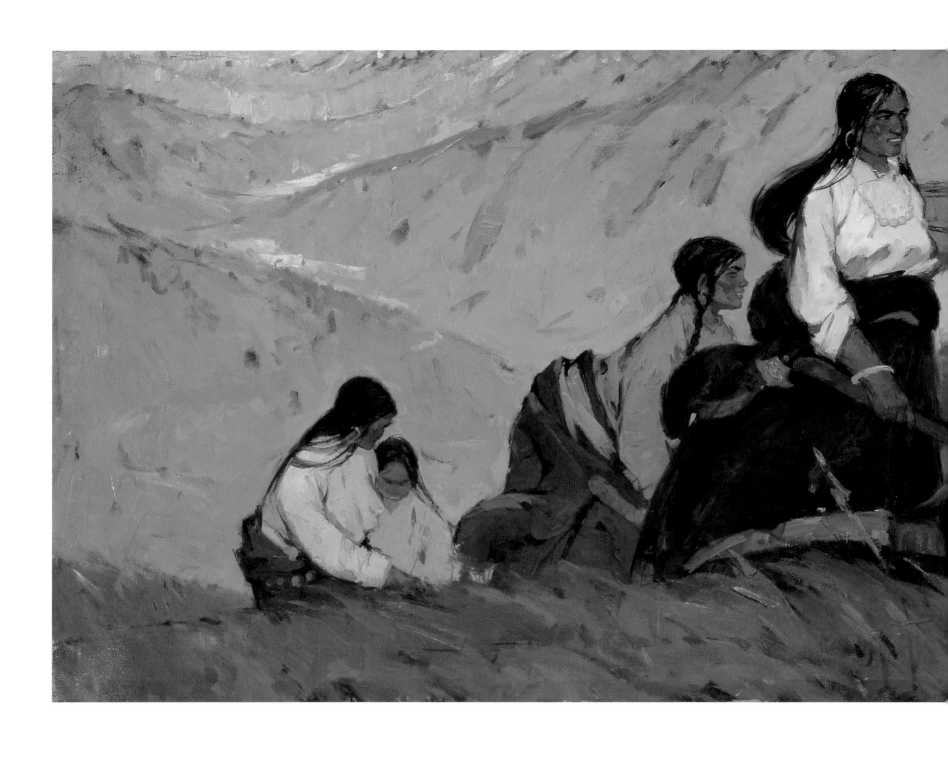

马常利

高原青春

1963年
138cm × 370cm
布面油彩

赵友萍

愚公移山

1976 年
98cm × 198cm
布面油彩

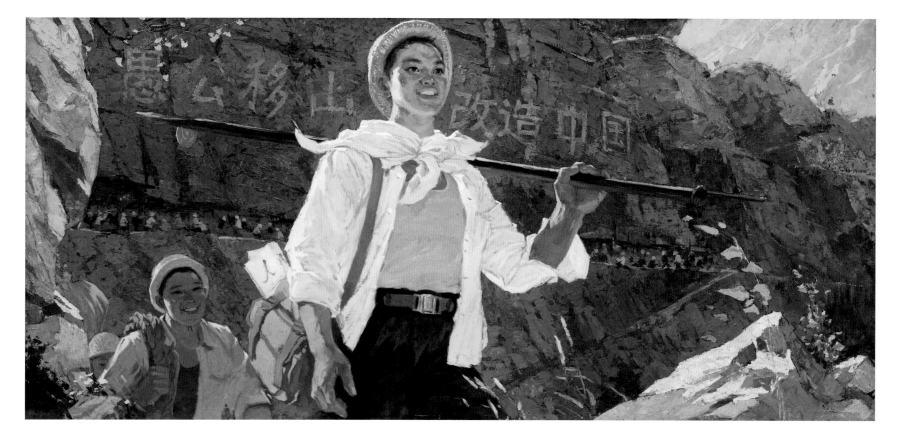

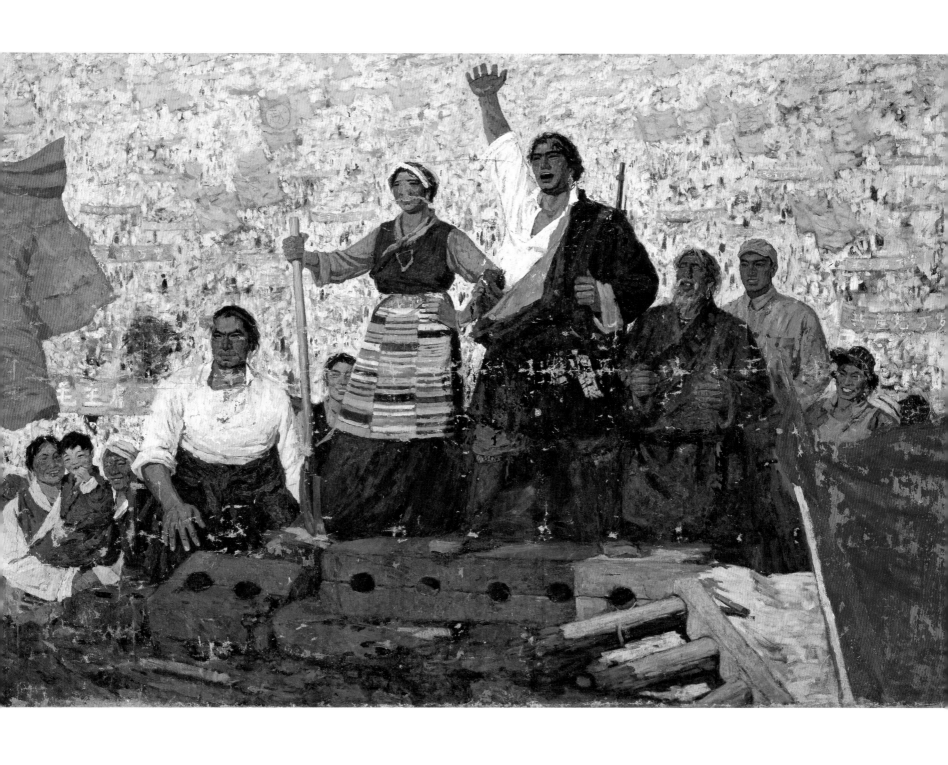

赵友萍

百万农奴站起来

1964年
194cm × 284cm
布面油彩

靳之林

杨家岭毛主席旧居

1977 年
30.5cm × 57.3cm
布面油彩

靳之林

陕北农家小院

1977年
40cm×57.3cm
布面油彩

一
九
七
七
—
一
九
九
九

戴泽

在海洋上

1979年
74cm×93cm
布面油彩

温葆

珍珠梅

1979年
46cm × 35cm
布面油彩

钟涵

乡土小品：京西浅山中

1979 年
25cm × 37cm
布面油彩

罗尔纯

红裙女人像

1980年
93cm×73cm
布面油彩

朱乃正

妇女像

1980年
95cm × 100cm
布面油彩

陈丹青

洗发女

1980 年
54cm × 68cm
布面油彩

孙景波

阿佤山人

1980年
180cm×100cm×5件
木板油彩

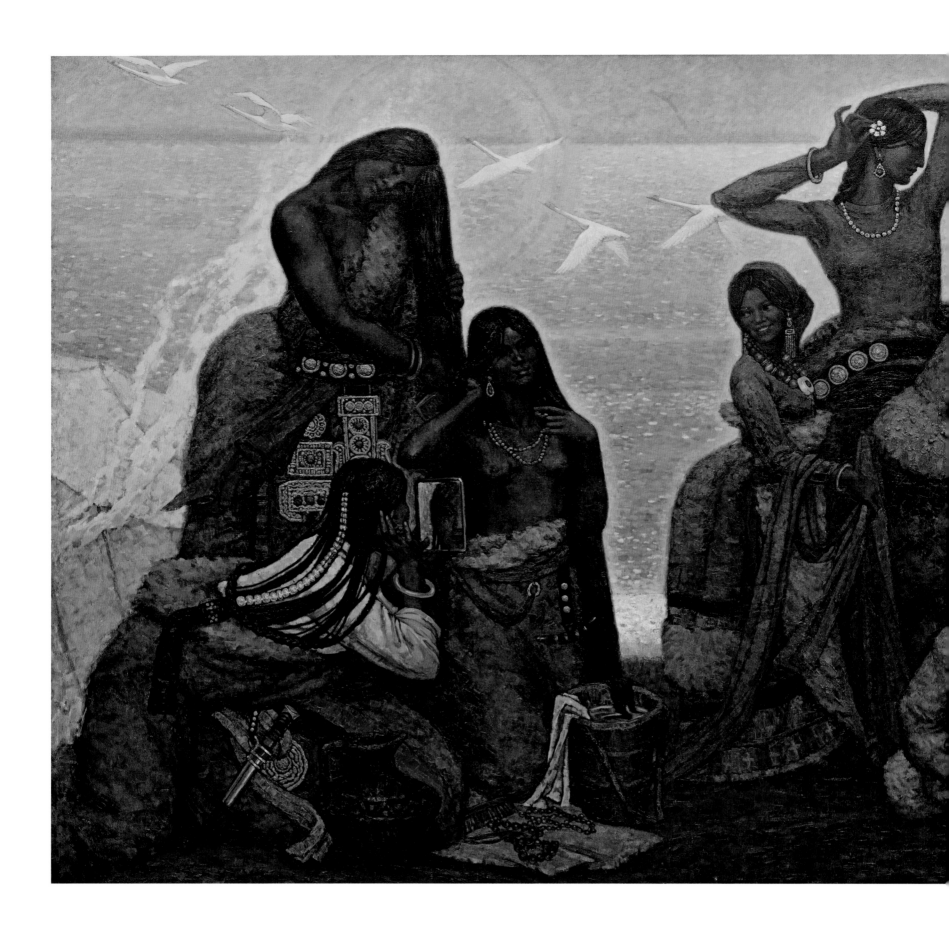

葛鹏仁

青海湖畔

1981年
181cm × 375cm
布面油彩

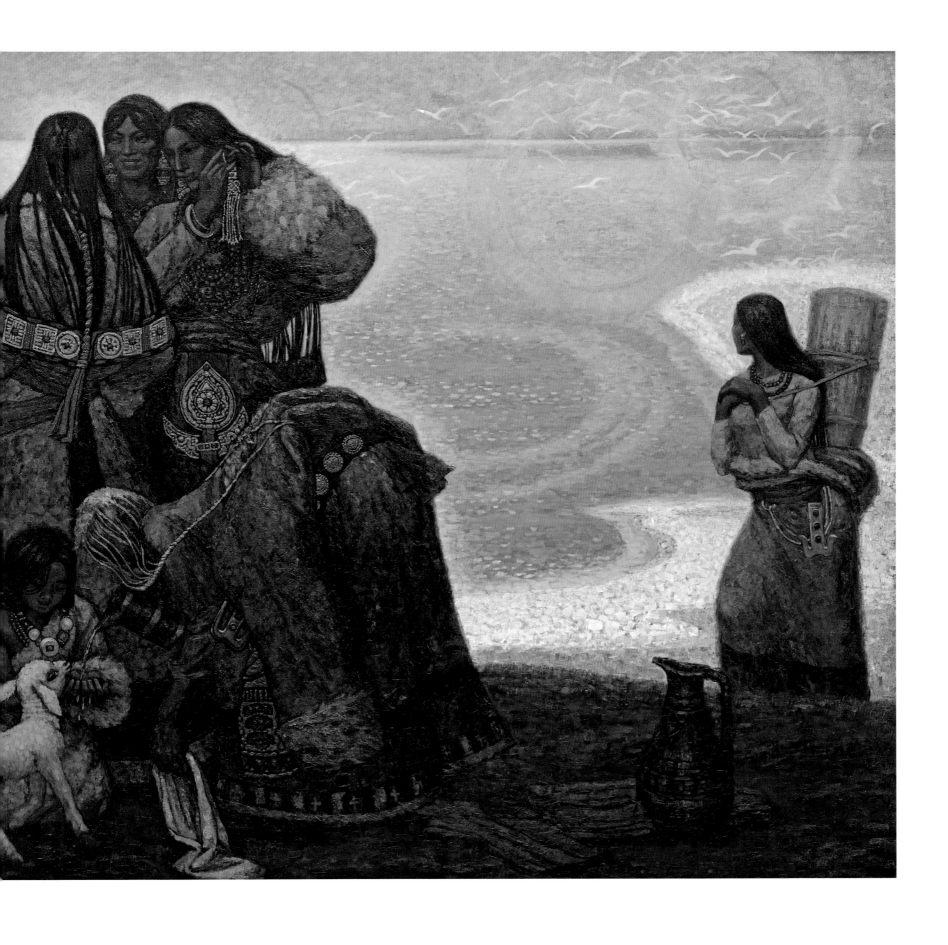

王垂

插田时节

1980年
124cm × 206cm
布面油彩

阿布都克里木·纳斯尔丁

麦西来甫

1980年
180cm×251cm
布面油彩

汤沐黎

霸王别姬

1980年
139cm × 240cm
布面油彩

王沂东

扫盲之二

1982年
117cm × 182cm
布面油彩

夏小万
黄昏

1982年
100cm × 120cm
布面油彩

曹吉冈

黄河渡口

1984 年
120cm × 140cm
布面油彩

张元

黄河纤夫

1982年
156.5cm×75.5cm
布面油彩

曹立伟

挤奶人

1982 年
120cm × 120cm
布面油彩

曹立伟

石头房

1984年
145cm×145cm
布面油彩

朝戈

蒙古城

1982年
84.5cm × 165cm
布面油彩

王征骅

船

1984年
40cm × 55cm
布面油彩

154

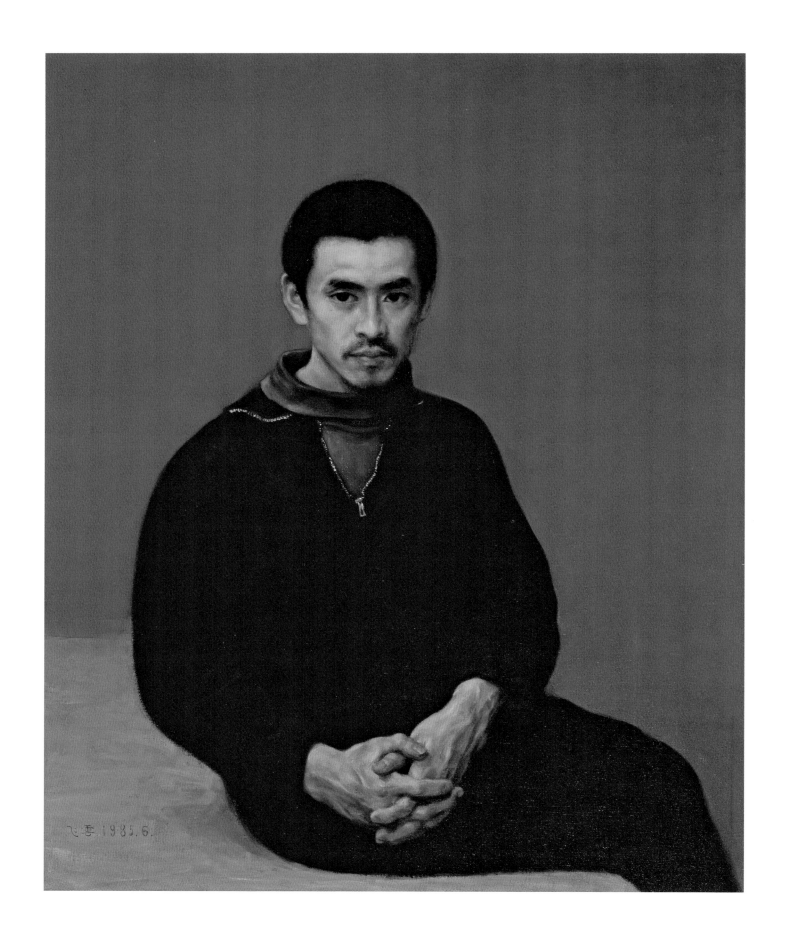

杨飞云

小姚

1985年
93cm×75cm
布面油彩

靳尚谊

青年女歌手

1984年
74cm × 54cm
布面油彩

158

靳尚谊

晚年黄宾虹

1996年
115cm×99cm
布面油彩

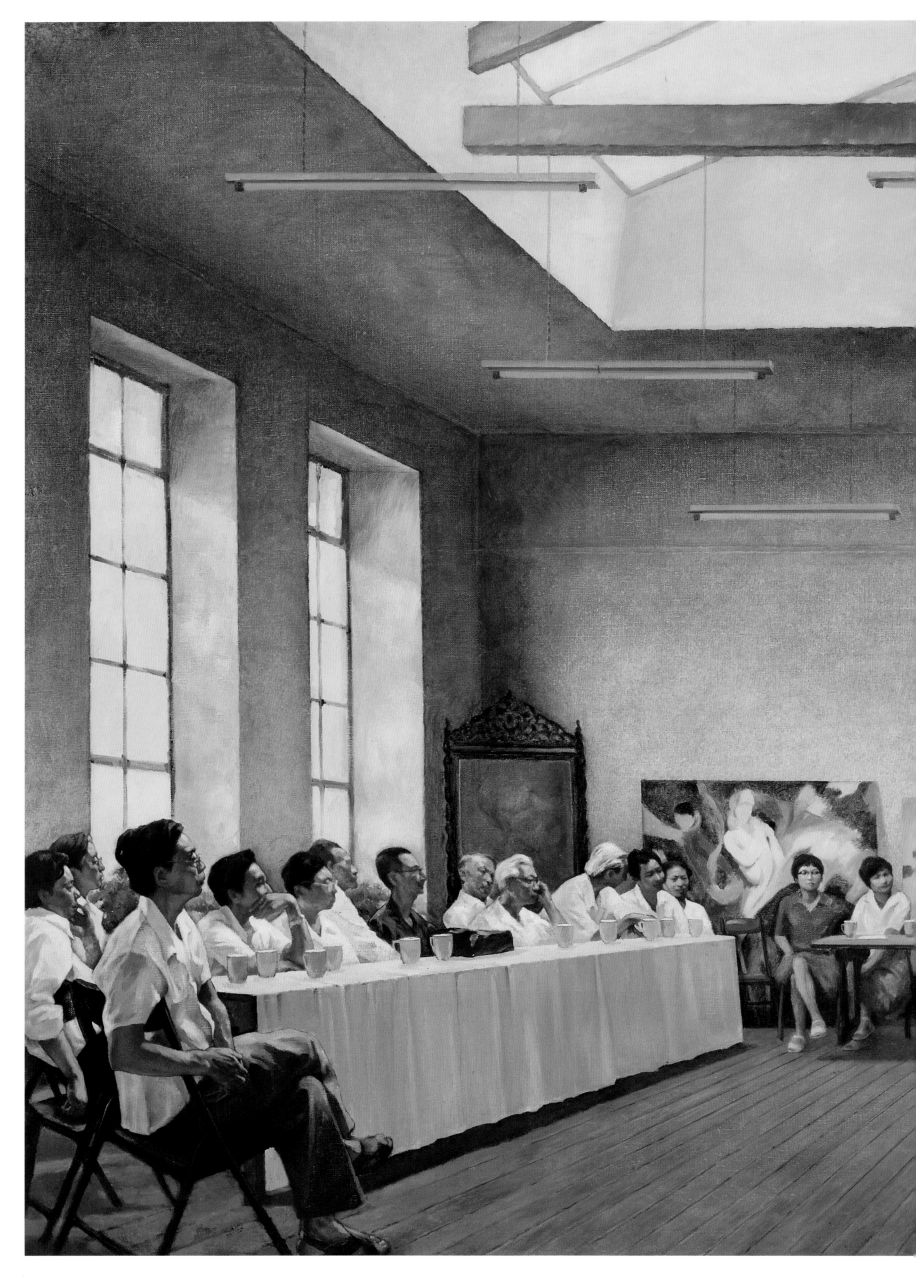

杨松林

毕业答辩

1984 年
150cm × 175cm
布面油彩

苏高礼

玉米图

1986年
80cm×90cm
布面油彩

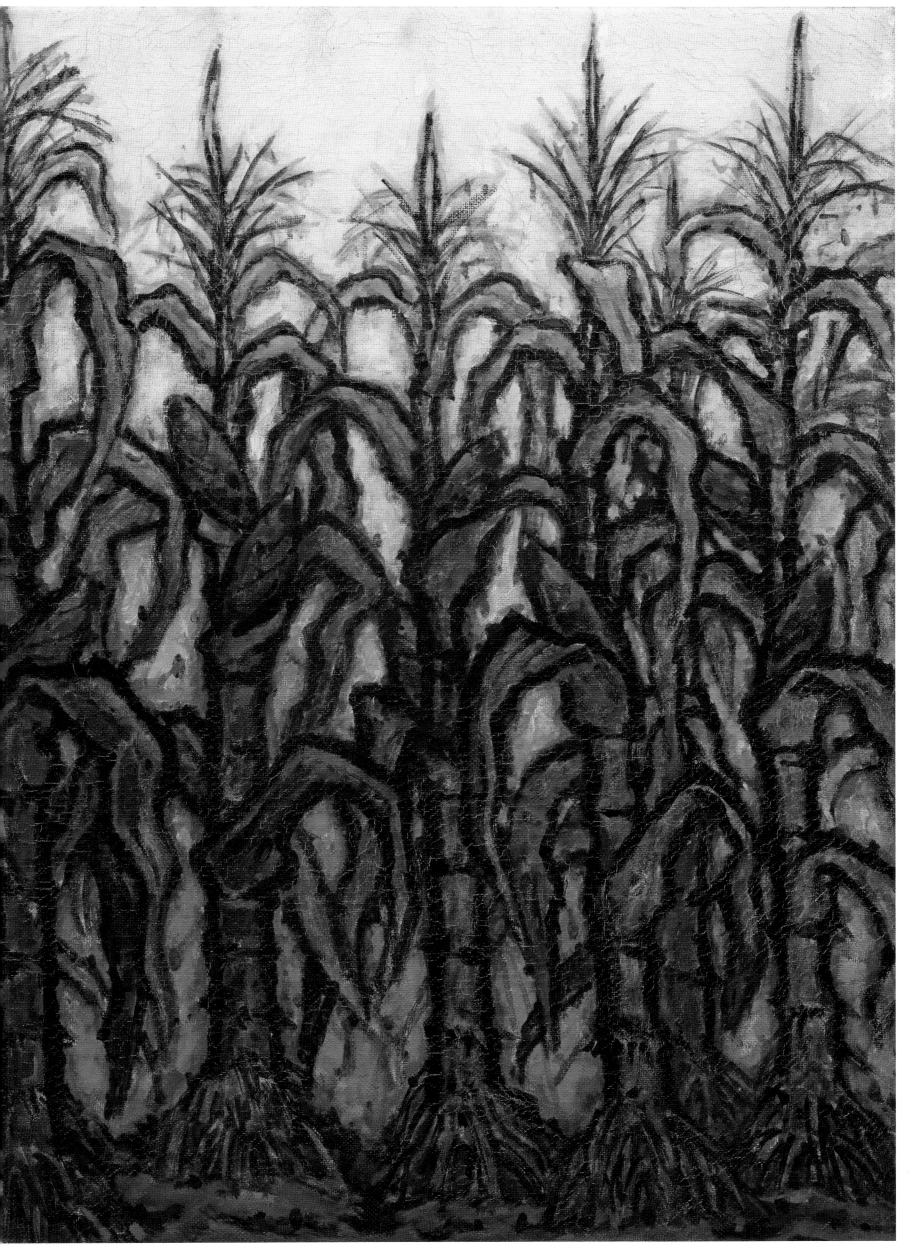

刘永刚

鄂拉山的云月

1986年
160cm×130cm
布面油彩

金日龙

苹果熟了的时候

1986年
114cm × 195cm × 2
布面油彩

孙为民

灯光之六

1986年
100cm×80.3cm
布面油彩

王浩

电话亭

1987年
30cm × 36cm
木板油彩

喻红

川

1988年
130cm × 140cm
布面油彩

张世椿
舞蹈演员

1988年
95cm × 80cm
布面油彩

石良

嘉娜（二）

1988年
60cm×45.5cm
布面油彩

丁一林

持琴者之一

1988年
190cm×180cm
布面油彩

174

尹戎生

研磨的藏族女

1991年
54cm × 65cm
布面油彩
2018 年尹戎生家属捐赠

李贵君

彝族妇女

1988年
86cm × 64cm
布面油彩

宁方倩

乐土

1988年
180cm × 540cm
布面油彩

袁野

景

1992年
190cm×270cm
布面油彩

曹力

小城一瞥

1989年
80cm × 90cm
布面油彩

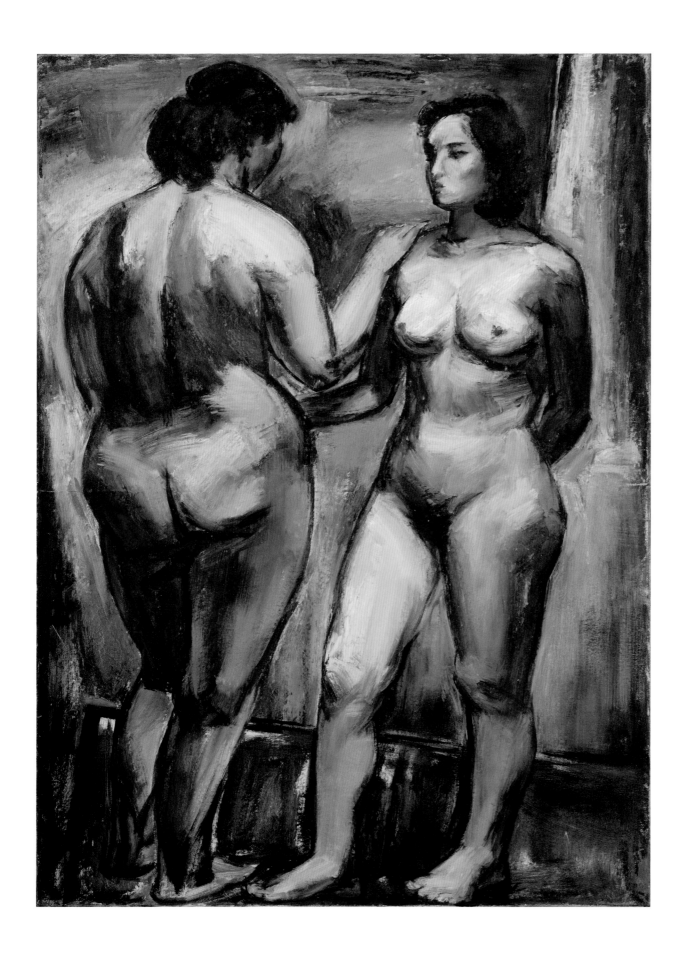

孟禄丁

双人体

1987 年
145cm × 100cm
布面油彩

葛鹏仁

人体

1988 年
190cm × 180cm
布面油彩

王玉平

冥

1990 年
140 cm × 120 cm
布面油彩

申玲

小马

1990年
145cm×110cm
布面油彩

马路

老城

1989年
150cm × 180cm
布面油彩

唐晖

时空一击

1991年
244cm × 120cm × 3件
布面油彩

闻立鹏

静夜（闻一多肖像系列之三）

1991年
132cm×162cm
布面油彩

韦启美

附中的走廊

1990 年
118cm × 140cm
布面油彩
2017 年韦启美家属捐赠

陈文骥

香水、灭蚊剂、矿泉水

1992年
80cm×100cm
布面油彩

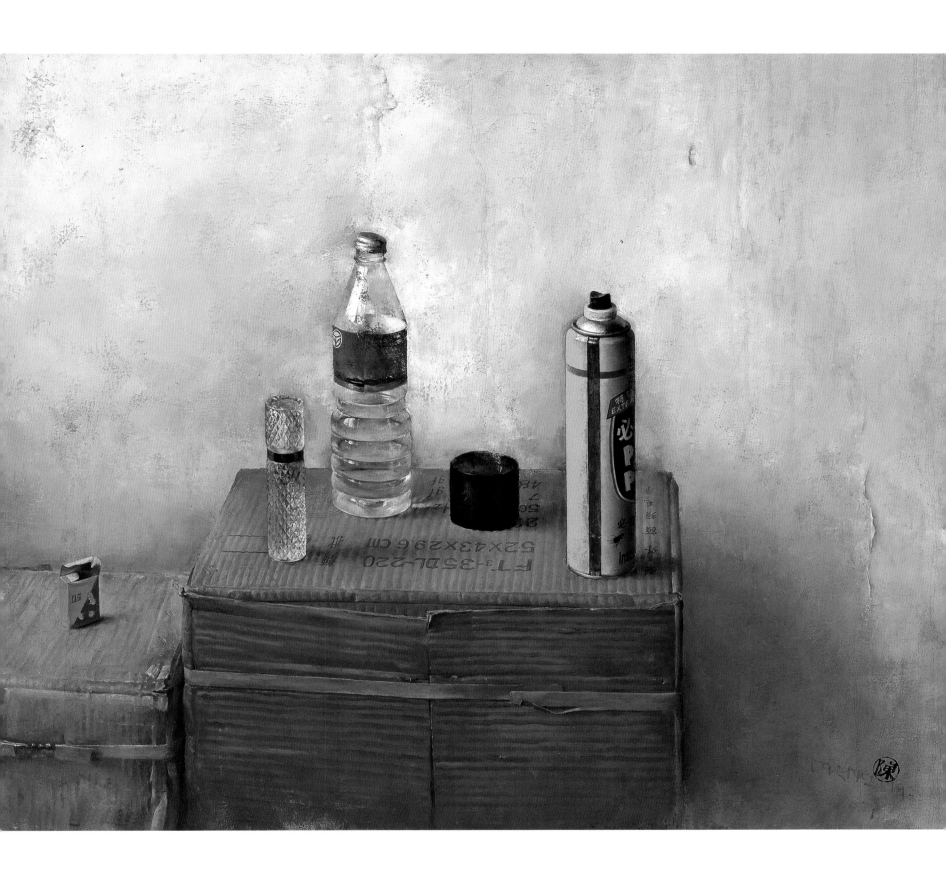

张笑蕊

仲夏

1992 年
160cm × 190cm
布面油彩

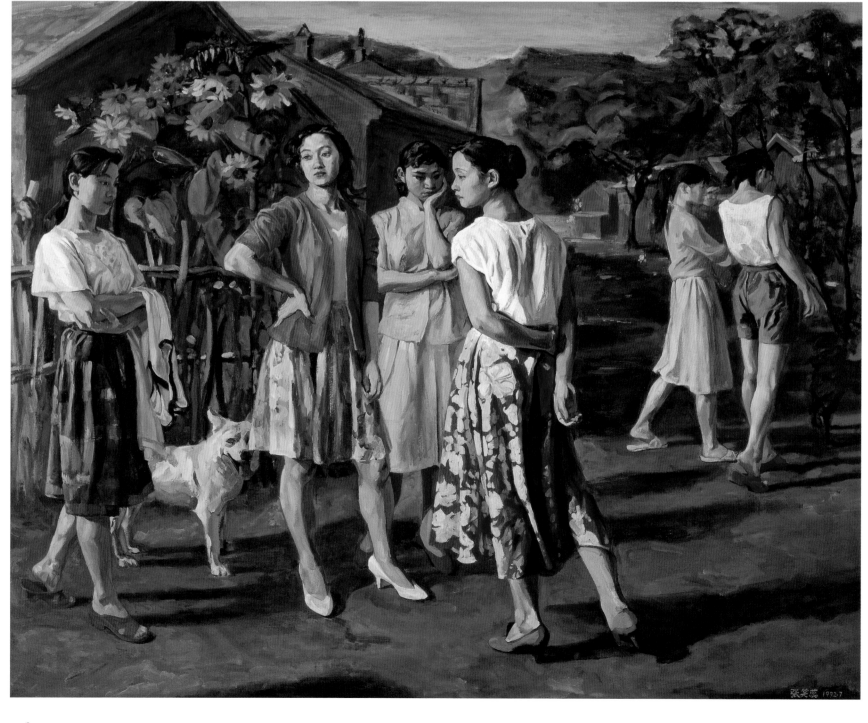

高天雄
问京

1992年
116cm×91cm
布面油彩

张颂南

悬挂起来的困惑

1986年
100cm × 80cm
布面油彩

潘越

女人体

1991年
100cm × 100cm
布面油彩

裴咏梅

老人像

1998年
163cm×130cm
布面油彩

毛焰

莹莉像

1991 年
200cm × 100cm
布面油彩

马晓腾

鲁迅之死

1993年
303cm×172cm
布面油彩

王少伦

水啊……水

1995年
280cm × 570cm
布面油彩

204

李化吉

织女

1994年
150cm × 150cm
布面油彩

庞涛

青铜的启示——OOO

1991 年
149cm × 179cm
布面油彩

西伦娜斯　　　　李荣林

蒙古人　　　　　渔家女

1993年　　　　　1999年
160cm × 128cm　　167cm × 122cm
布面油彩　　　　布面油彩

谢东明

乡间生活

1999年
80cm × 120cm
布面油彩

胡建成

雕塑家李象群

1998年
200cm × 80cm
布面油彩

夏俊娜

女孩系列之二

1995 年
180cm × 180cm
布面油彩

戴士和

雨后窗下

1998 年
120cm × 120cm
布面油彩

谌北新

春天

1998 年
20cm × 25cm
布面油彩

张华清

俄罗斯农庄——杜尼诺沃村

1997 年
50cm × 60cm
布面油彩

洪凌

雪韵

1999年
97cm × 145cm
布面油彩

闻立鹏

迎冬

1998年
113.5cm × 182cm
布面油彩

朝戈

鄂吉诺尔湖

1998年
42cm×84cm
布面油彩

二〇〇〇年至今

陆亮

庄子屠龟

2005 年
280cm × 210cm
布面油彩

贾鹏

沟通

2000 年
180cm × 164cm
布面油彩

张晨初

边缘人系列——老茂

2001 年
180cm × 180cm
布面油彩

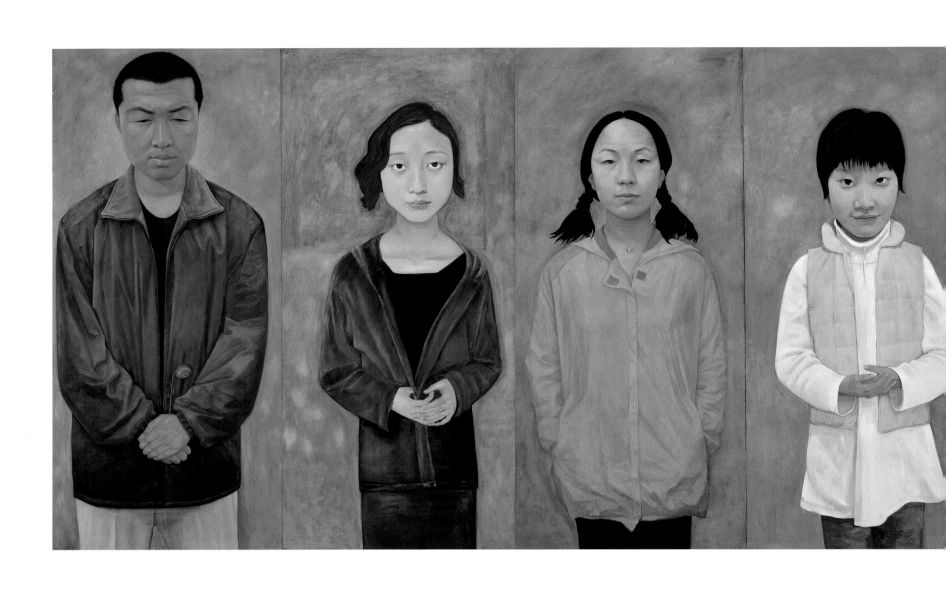

肖进

闪亮的日子

2001 年
180cm × 80cm × 8 件
布面油彩

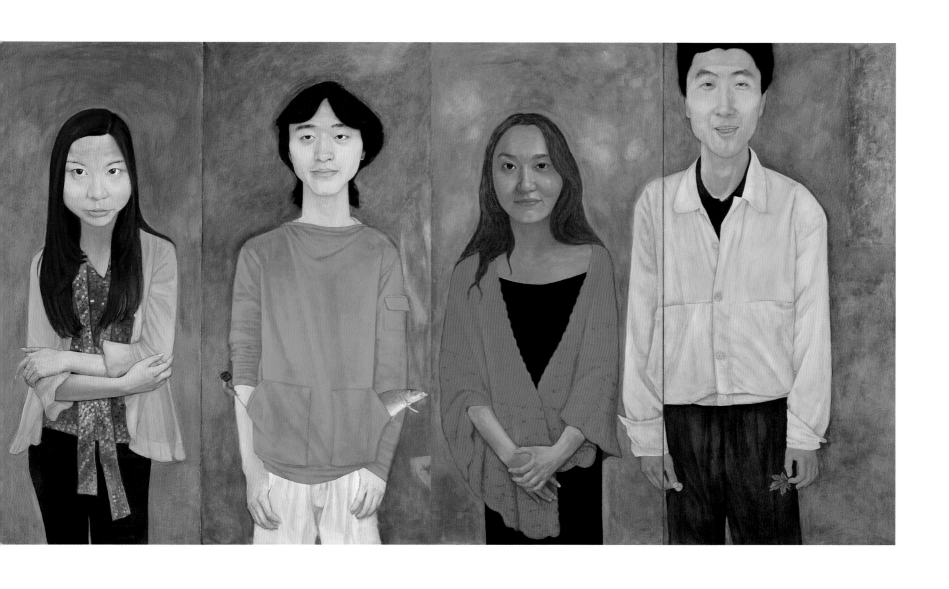

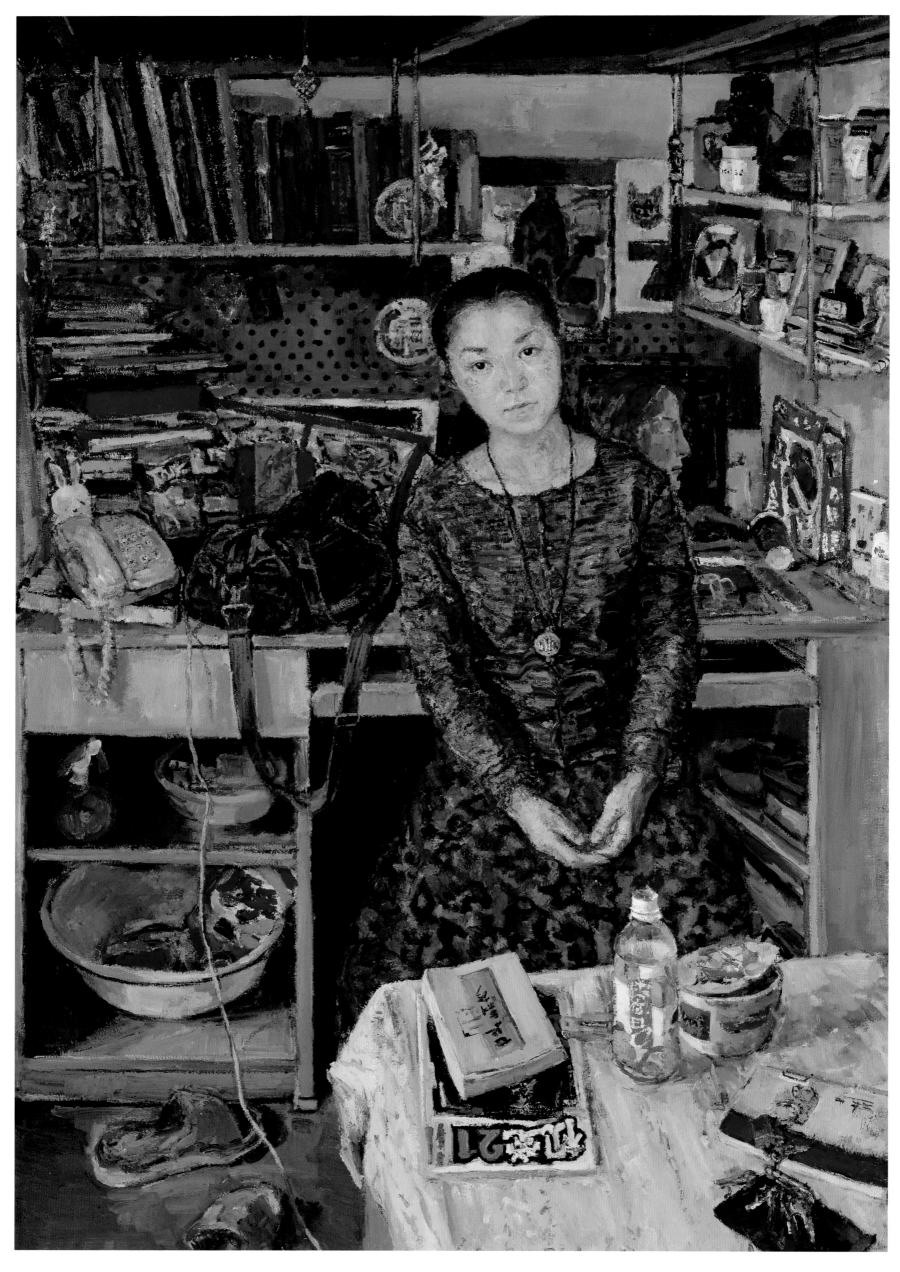

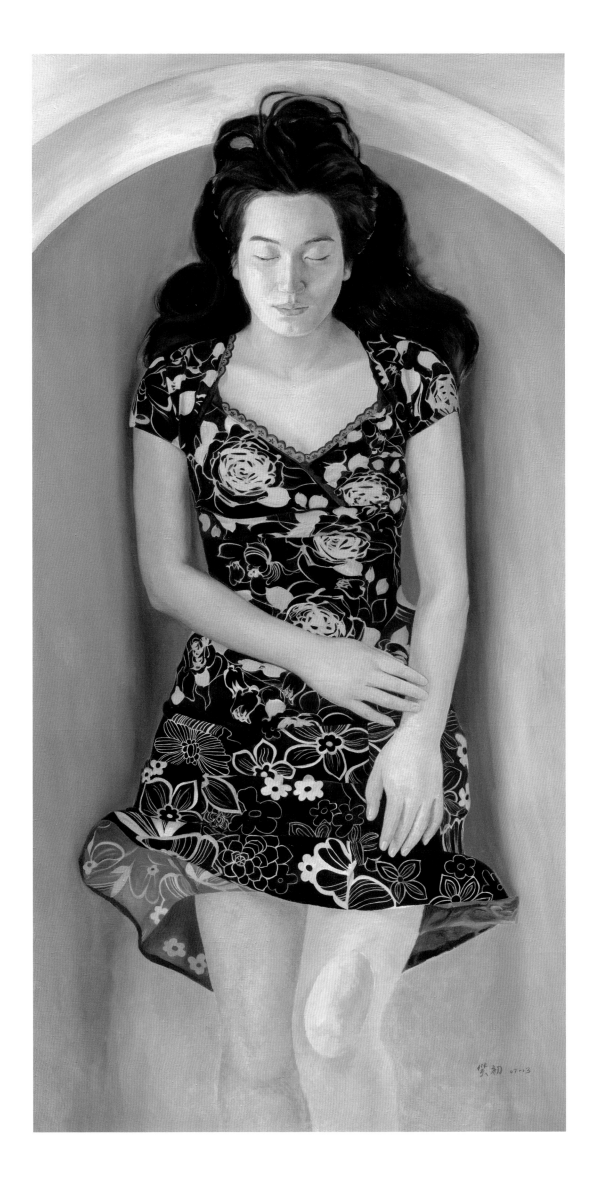

康蕾　　　　　林笑初

自画像　　　**漂浮的想象**

2002年　　　　2013年
160cm × 110cm　　180cm × 86cm
布面油彩　　　　布面油彩

陈曦

云端 2 号

2006 年
120cm × 120cm
布面油彩

李卓
站台

2012年—2013年
230cm×314cm
布面油彩

路昊
金山雪路——重走长征路

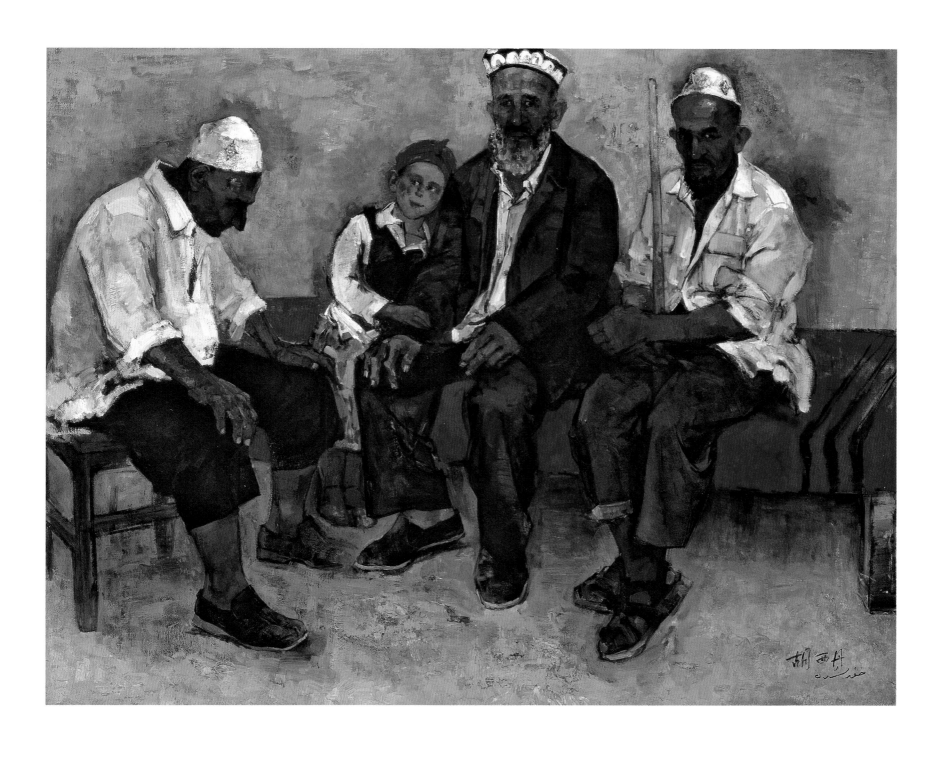

胡西丹

鸽子·家园系列三·麦盖提的夏日

2009年
130cm × 162cm
布面油彩

王华祥

被缚的奴隶

2008 年
300cm × 200cm
布面油画

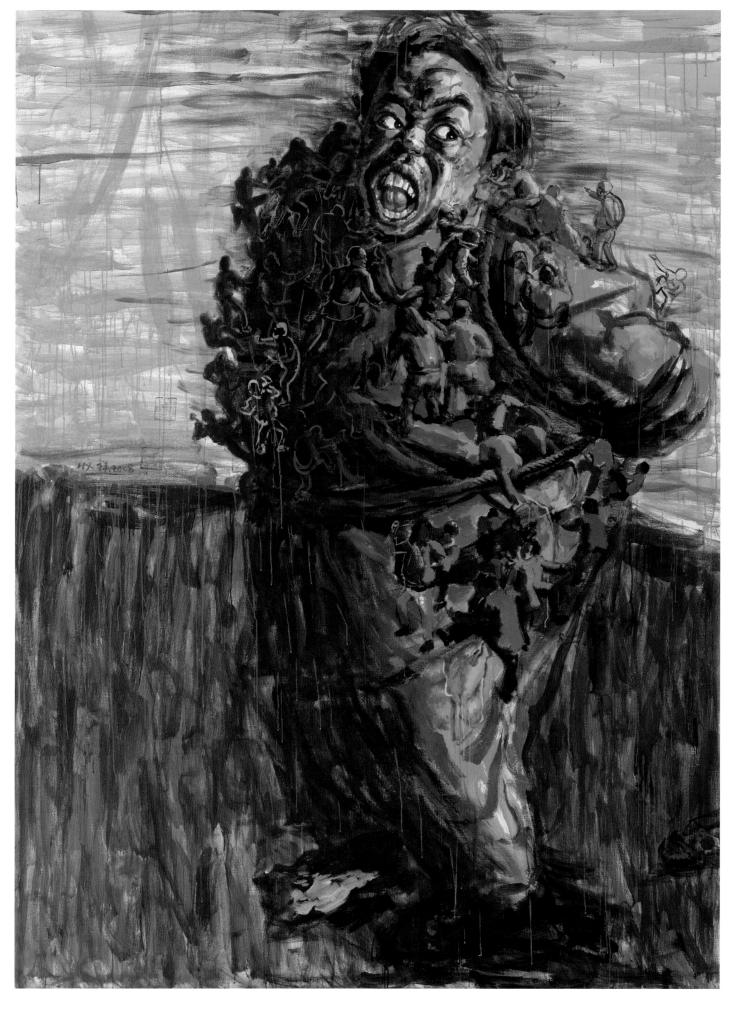

孙蛮

露西的钻石在天上

2008年
146cm×114cm
布面油彩

白晓刚

文明痕迹之二

2003 年
200cm × 200cm
布面油彩

杜键

沙漠公路

2002年
97cm × 150cm
布面油彩

马佳伟

圈系列 1

2007 年
200cm × 200cm
布面油彩

张义波

风景卧牛

2005年
24.5cm×30cm
布面油彩

周栋

立春

2009年
300cm × 230cm
布面油彩

唐寅

大雪中的长城

2010年
240cm × 320cm
布面油彩

孙韬

云雾华山之一

2007年
175cm × 80cm
布面油彩

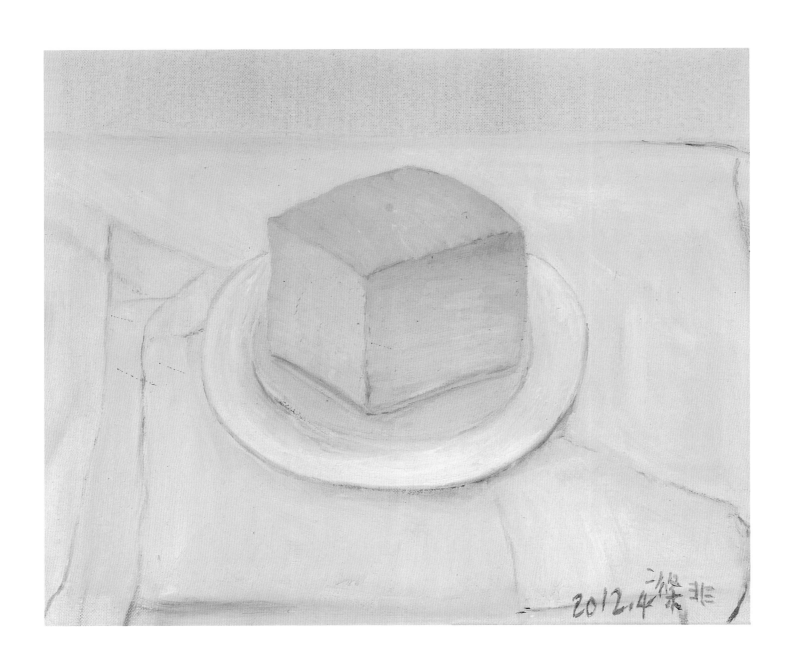

贾涤非	薛广陈
豆腐	行云推月
2012 年	2011 年
50cm × 60cm	40cm × 200cm
布面油彩	布面油彩

陈淑霞

旷日

2011年
180cm × 305cm
布面油彩

张路江

两对半

2009年
210cm × 210cm × 3件
布面油彩

李帆

凡鱼

2013年
250cm × 90cm
布面丙烯

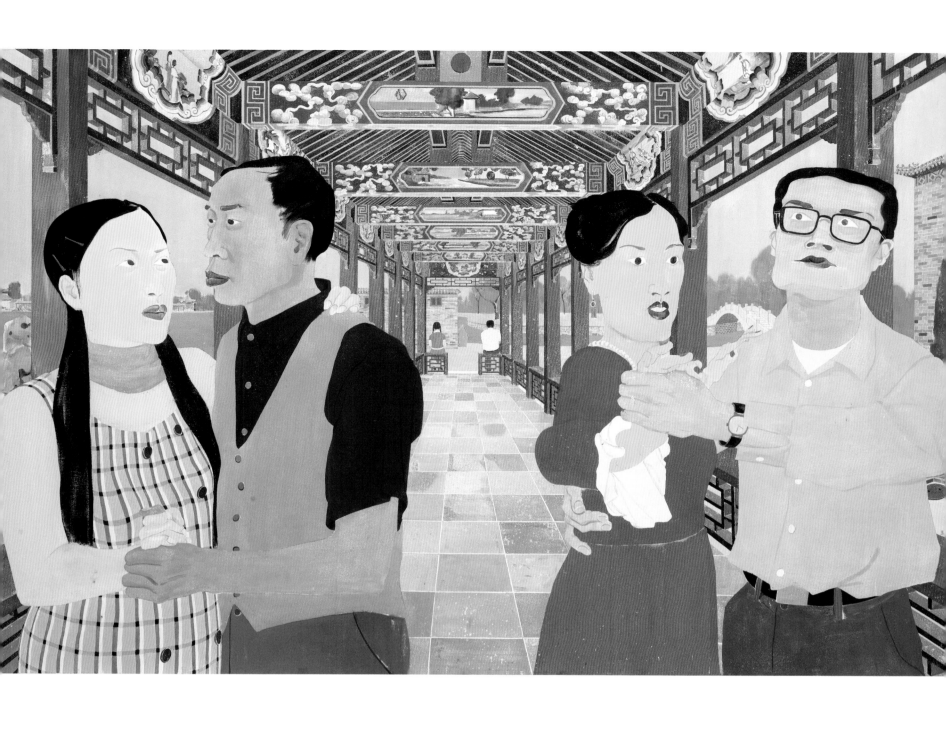

马晓腾

春和景明

2011 年
146cm × 240cm
布面油彩

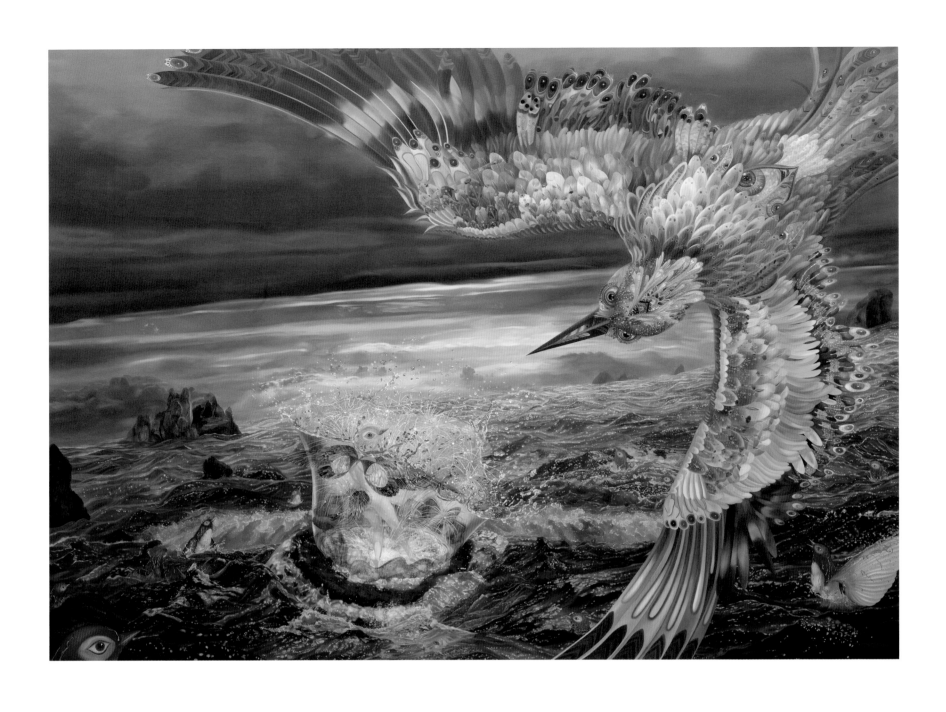

袁堃

萌 2

2010 年
210cm × 280cm
布面油彩

闫平

桂林白公馆的幸福艺术家

2014年
50cm × 60cm
布面油彩

苏海茳

正月十五闹花灯

2014年
225cm × 146cm
布面综合材料

刘商英

若尔盖草原的回声

2016年
135cm × 200cm
布面丙烯

马路

荒岭熔岩 2

2016年
210cm×180cm
丙烯、综合技法

何汶玦

日常影像——打麻将

2012年
130cm × 200cm
布面油彩

李辰

趋光·曾经打开的门

2013年
162cm×114cm
布面丙烯、玻璃镜面

叶南

我心 飞翔之一

2014年
200cm × 200cm
布面油彩

李延洲

周恩来在西柏坡办公室

2009年
100cm×110cm
布面油彩

李骏

为了和平

2015 年
180cm × 120cm
布面油彩

马刚

啊！草地

2016年
300cm×900cm
布面油彩

夏理斌

征途

2016年
160cm×200cm
综合材料

石煜

谢家祠堂——苏大会址

2016年
160cm × 200cm
布面油彩

陈树东

鲁艺的一天

2017 年
90cm × 230cm
布面油彩

马堡中

合作的寻找——弗拉基米尔之路

2013年
128.5cm × 200cm
布面油彩

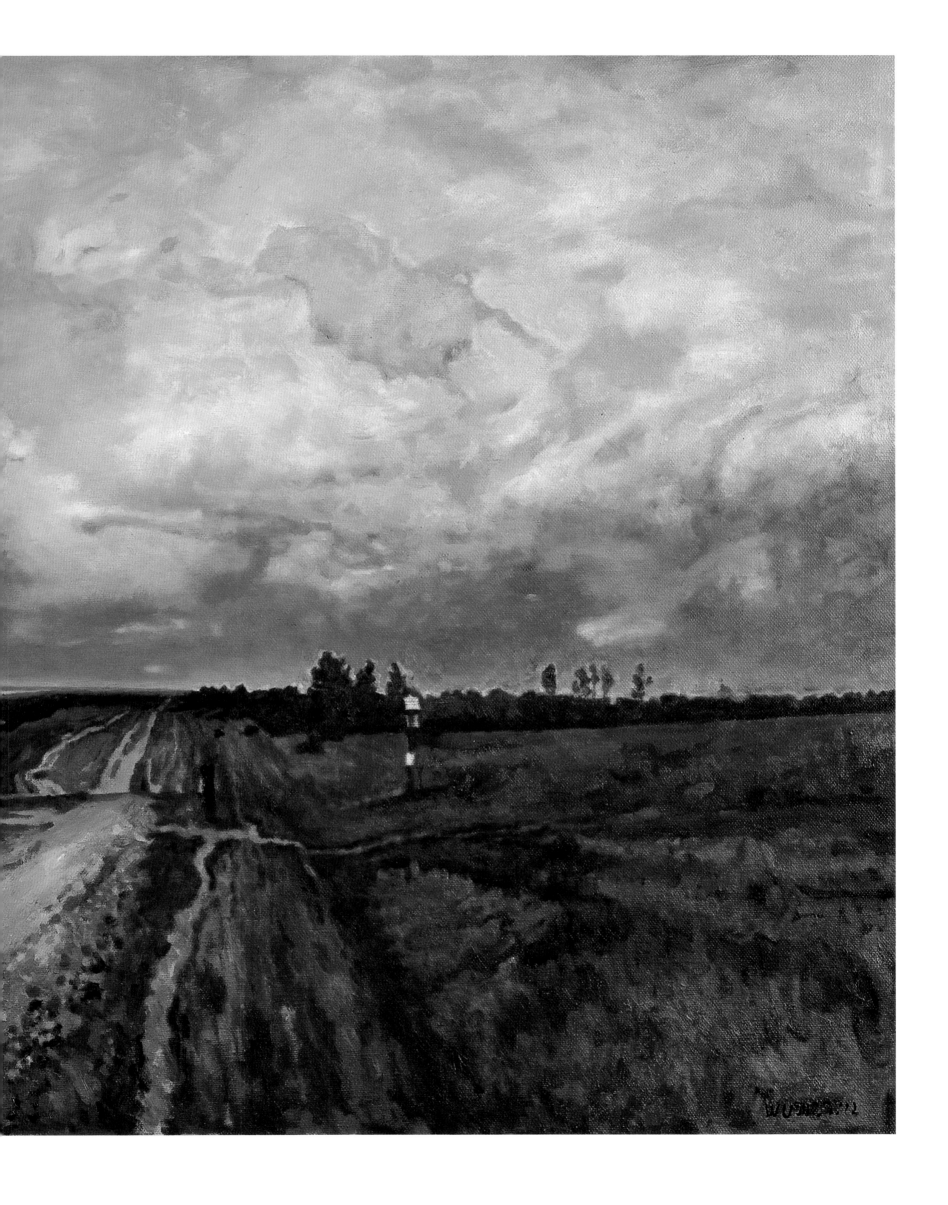

文国璋

塔吉克人叼羊系列续篇——纠结

2010年—2015年
200cm × 500cm
布面油彩

董卓

般若

2014 年
240cm × 600cm
综合材料

张子康

喀纳斯

2015 年
120cm × 200cm
布面油彩

张子康
喀纳斯

高洪

新长征路 · 雪山

2016年
40cm × 80cm
布面油彩

杨澄
赤岩

2013年
130cm × 210cm
综合材料

杨澄
赤岩

2013年
130cm × 210cm
综合材料

孙逊

白墙

2013年
220cm × 310cm
综合材料

贺羽

纳木错

2014年
95cm×140cm
布面油彩

袁元
丰碑的记忆

2015年
210cm × 360cm
布面油彩

范迪安

黄河紫烟

2017年
160cm × 390cm
布面油彩

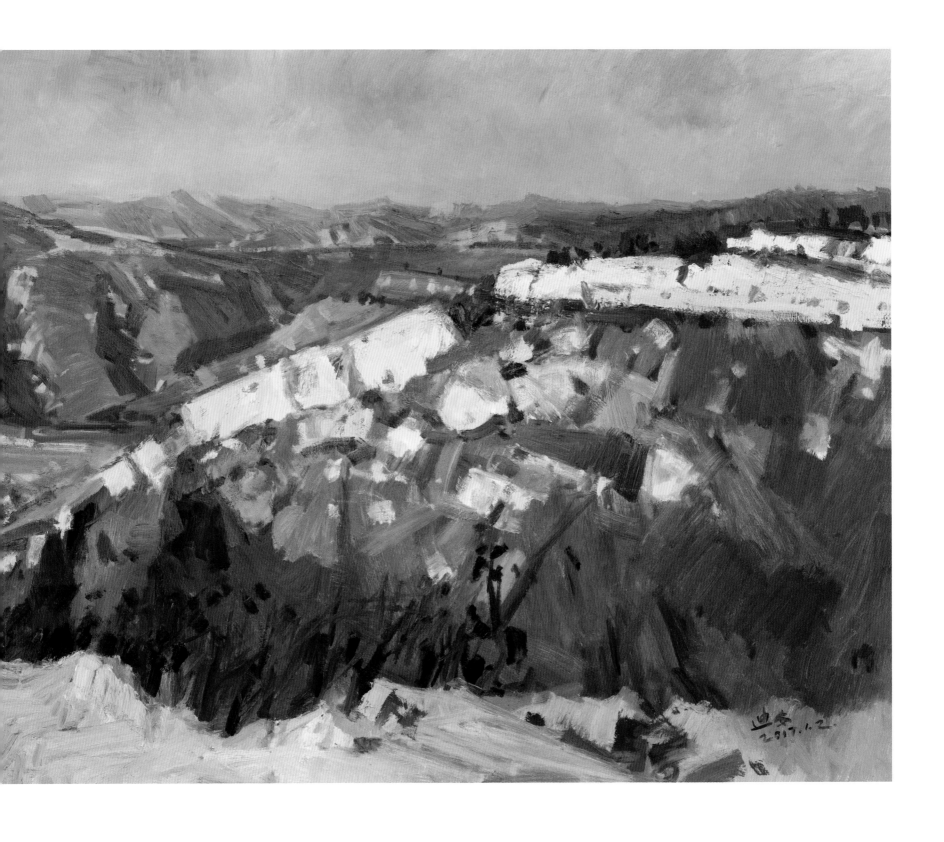

自有独特风采的中国油画艺术

邵大箴

油画艺术发轫于欧洲，经过几百年的历史变迁终于为世界各国人民所接受、欣赏和采纳，成为世界性的语言。它的绘画观念和技巧能为世界各国人民普遍理解和认同，它在造型、色彩、肌理、空间观念等方面确立的艺术标准，虽然与其他民族和地区有所差异，但符合一般人的视觉和心理的接受原则，符合基于人性本能的审美需求，因此能动人感情，拨人心弦。油画艺术不受时代和国界的限制，即使西方现代主义艺术思潮崛起之后，古典性的写实油画与现代性的艺术，在艺术标准的评判上出现了明显的不同，但两者之间仍然有割不断的内在联系。

中国人的油画是在学习欧洲油画艺术的基础上开始起步的。油画传到中国，在新的土壤上生长发芽、开花结果，也离不开油画艺术的普遍标准。欧洲油画高峰期的典范作品，从观念到表现技法，至今仍然值得我们学习和研究。但是，油画作为一门艺术，它传载的思想和感情，必然带有时代和民族的色彩，而技巧和形式语言也会由此产生相应的变化。只有这样，油画艺术才可能在不断扩展它传播地域的同时，获得越来越多投入油画创造的作者，使自身的表现语言接受其他民族和地域文化的熏陶和感染，得以相应的变化而呈现出与原有形态不同的异彩，从而保持它旺盛的生命活力。西方油画被引进到中国之后，中国画家从本土的社会现实和文化传统出发，根据中国人的审美观念进行适当的改造，创造了有独特风采的油画，这不仅是中国几代艺术家努力在完成引进外来文化艺术的使命和职责，也是他们用自己的才智对世界艺术所做的卓越贡献。

中国油画从幼稚的摹仿到逐渐入门、成熟，进入创造阶段，积累了不少反映中国社会时代变革风云和描写本土自然风貌的优秀作品，在世界艺术史上已占有自己的位置。实际上，"画中国人的油画"一直是中国艺术家所思考和实践的课题。20世纪30年代以来，油画界一直在讨论的"油画民族化"、"油画本土化"的问题，虽然一些提法缺乏严密的学理论证，但都表达了中国艺术家们的这一理想。历史事实也表明，在中国现代美术史上真正有所作为的油画家，都是在努力掌握西方绘画技巧的同时，立足于本土的社会现实和本民族的文化艺术传统进行艺术创造的。20世纪上半期负笈留洋学习油画的第一代艺术家是如此，1949年中华人民共和国成立之后的第二、三、四代艺术家更是如此。他们当中许多人都懂得，欧洲现实主义艺术油画遗产和西方现代艺术创造，要虚心学习和研究；中国民族传统艺术，同样要虔诚学习和研究，并要将两者加以比较，认识它们在审美追求和表现语言的相同和异同，从中获取自己的心得和体会。他们普遍遇到的问题是，中国传统绘画的写意体系，忽略立体造型空间，在平面空间中运用笔墨写形传神，它的出发点有形似，但主要不是形似，而是重在表达情、意、理、趣。如何在保持欧洲写实油画生动造型的基础上，表现中国传统艺术特有的诗性和写意精神，是几代中国油画家一直在苦心探讨的课题。我们看到，经过几代人的潜心试验和摸索，中国油画界已经从艺术创造应有的观念多元化和表现形式多样化的理念出发，意识到必须运用油画材质的特性，以西方古典和现代艺术以及本民族传统为资源，富有个性、多角度地探讨解决这一难题的途径，那就是：尊重艺术家们不同的选择，遵循兼容并包、各显其能的方针。

由于社会的需要，20世纪中国油画的主要类型是关照社会现实生活的写实主义。写实油

油画进入中国传播路线图（根据光绪三十四年形势图改编）

徐悲鸿先生到巴黎常书鸿家中看望留法学生。左二为秦宣夫，左三为徐悲鸿；一排右起：唐一禾、郑可、马霁玉、张悟真；二排左起：常书鸿、吕斯百、曾竹韶

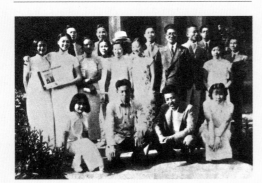

国立北平艺专绘画科西画组毕业生合影，后排右五为常书鸿

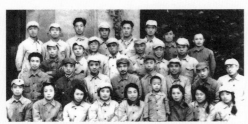

1948年，华北联大美术系全体师生毕业合影。前排左起：陈志、姜燕、冯真、金凤、？、彦冰、白炎、顾群、邓澍；二排左起：左辉、王朝闻、王学化、莫朴、伍必端、张忠、洪波、邹立山、？；三排左起：张启、？、亚鸣、？、江丰、英涛、迟轲；四排左起：林岗、谷首、？、邓野、彦涵、江泽、戚丹、胡一川

画源自于欧洲的古典传统，几百年来随着社会历史的衍变、物质文明的进步和人们审美观念与趣味的变化，它的精神内涵和形式语言也在不断地发生变化。20世纪以降，欧洲写实绘画受到前卫艺术的挑战，面临严峻的考验。尽管如此，写实油画仍然是人们欣赏的一种基本艺术样式，因为它仍然能够承载当代人们的精神诉求，传达人们的思想、感情和趣味。当然，它的形式语言以至技术、材质也由此出现了许多革新。写实艺术在当代西方式微，却在中国仍然受到人们的赞赏与欢迎，其中起决定作用的原因是中国社会变革需要从写实艺术中得到助力。人们失望于文人画家们沉湎于自我小天地和陈陈相因的复古风，寄希望于写实的艺术反映社会现实，反映芸芸众生的喜怒哀乐；寄希望于艺术走向大众，为多数人欣赏，以激发他们参与社会变革的热情。近几十年来，西方艺术家和大众之所以割不断写实绘画的情结，与对激进前卫艺术过分推崇观念、抛弃绘画形式美感的失望心情有关。人们越来越相信，用心、眼与手配合的绘画直接地表达人的真切感情，是别的方式和手段不能替代的，有永恒的价值。

当代中国的写实油画呈现出多种形态：古典性写实，追慕严谨的古典写实手法，用和谐的、带有唯美情趣的绘画语言描写人物与自然景色；表现性写实，不拘泥于客观物象的造型结构，而用线与色彩更多地强调主观感情的表达；超级写实，极端真实地穷尽客观物象的外形，用精密的技巧和细致的手法，发掘具体"物"的形而上的意义；梦幻性写实，用超现实主义的手法表现非现实的物象，寄寓自己的理想。还有一种就称之为"意象油画"的创作，既不严格写实，也并非抽象，而是介于写实、具象与抽象之间，采用较为轻松的构图、平面的空间，借鉴文人水墨画的笔墨技法，注意线的曲折变化与色彩的柔和、淡雅……多样的写实观念和形式语言，表现了艺术家们对用油画语言描写客观真实及自我感受的浓厚兴趣，也表现了他们在这一领域内新的拓展愿望。在写实的观念范畴中求变，但又不离其宗，目的是追求写实语言的个性化、多样化和时代特色。艺术家们努力用不同方法掺入了中国传统写意绘画的元素，流露出中国文化的情趣。这不仅表现在一些形式语言的吸收，如对线的关注、平面空间的处理、文人画笔墨符号的运用等等，更反映在作品含有中国传统文化特有的注重精神内涵的表达方式上：含蓄而不外露，温和而不走极端。

因为写实油画易为一般群众所接受，又有市场的炒作，一些作者为迎合市场和大众口味而忽视作品应有的艺术品质，对于已经发生过和现在仍然存在的这种现象，中国油画界坚持不懈地强调艺术格调的重要性，反对写实油画媚俗化倾向。当代中国的抽象形式的油画，也多注意吸收传统文人画的意象元素；而带有观念性和吸纳了一些装置手法的油画作品，也注意不抛弃油画语言的形式美感。

今天，艺术多元的观念在中国已深入人心，艺术家在选择题材、风格、手法方面享有充分的自由。艺术家们在关注自我个性的同时，努力将个性与社会大众的理想相融合，而不是孤芳自赏、自鸣清高，并努力用高雅的艺术品格引导大众的审美趣味。

推动中国油画艺术变革的力量来自社会政治、经济的健康发展和包括艺术家在内的人民大众实践民族伟大复兴理想的自觉；来自社会进程影响和人们审美趣味的改变；也来自新生

代艺术家基于自身的生活体验而产生的新绘画理念；还来自科技和信息革命，以及当代世界其他民族艺术的影响等等。青年艺术家的信念和他们的探索是其中不可忽视的重要因素。我国青年艺术家大多在美术院校受过良好的教育和严格的造型基础训练，不少人已经在画坛崭露头角，他们的作品开始受到人们的关注和喜爱。他们视野开阔，思想敏锐，不仅专注于油画创造，而且关心国内外新的文化思潮，注意文学、影视、摄影以及其他绘画门类的动向，并从中吸收养分。当然，决定中国油画未来走向的青年艺术家负有重任。我国不少青年艺术家在当代世界文化变革的大潮中头脑清醒，既坚定艺术服务人民大众的方向，又坚持磨练油画技艺和提高全面文化修养，这是可喜的一面。但也有一些青年艺术家在观念、装置等前卫艺术的冲击下，对手绘油画的前途产生怀疑，热衷于离开油画本身技艺做观念性装置的艺术。就油画家尝试新的艺术品种和表达方式而言，这无可非议，但对中国油画技艺的完善和艺术本身的发展，不能不说是一种损失。用脑、眼和手协同创作是绘画艺术的最宝贵的品质，油画特有的技艺美感如形体结构、空间、色彩色调、笔触肌理是它永久的魅力所在，不论写实油画、抽象性绘画甚至带有观念性和装置性绘画，还有在中国目前流行的吸收了传统写意水墨技巧的"写意油画"，都是不应该将油画的这些基本特色置之不顾。我们看到西方当代一些绘画大师，在采用综合质材的绘画作品的同时，仍然运用传统油画的这些特点并使之适应当代人的审美趣味，做出创造性的探索成果。

　　总之，中国油画家要扎根于社会生活和有广阔的国际视野，尊重和保持油画艺术固有的特色，借鉴西方现代绘画的创新成果；要立足本土，吸收中国传统文化和艺术之观点与技巧，努力使两者水乳交融；要充分发挥艺术个性，发扬独创精神。唯有如此，中国油画将在中国的文化建设中继续发挥它应有的作用，并会在世界艺术大格局中占有自己独特的位置。

　　（原文发表于《美术》2016年第9期）

1957年马训班结业展览上朱德与马训班师生合影

1959年5月，中国留学生与时任列宾美术学院校长奥列施尼柯夫合影。前排左起：张华清、李天祥、周本义、钱绍武、谭永泰、全山石、李玉兰；后排左起：冀晓秋、邓澍、肖峰、邵大箴、郭绍刚、奥列施尼柯夫、周正、奚静之、许治平、徐明华、冯真、程永江。（张华清藏）

历史的温度：中国具象油画的色泽

范迪安

董希文，《开国大典》，1952年（1971年修改），
230cm×400cm，布面油彩

胡一川，《开镣》，1950年，174cm×246cm，布面油彩，
中国国家博物馆藏

罗工柳，《地道战》，1952年，140cm×169cm，布面油彩，
中国国家博物馆藏

油画西传而来，成为现代中国一道新的艺术与视觉文化的风景线。中国油画百年来的发展历程十分鲜明地彰显了几代油画艺术家的文化理想，在引进、普及与传播的同时，注入了中国油画家的文化追求，使油画不仅成为丰富中国美术构成的新的类型，更成为反映社会现实、彰显文化精神的载体。从"油画"到"中国油画"，既在时间上穿越了世纪的长河，更在精神内涵上体现出中国文化借鉴、吸收、融合外来文化的强大的生命力。在中国油画的百年历程之中，中央美术学院——包括她的前身国立北平艺专和延安鲁艺——在油画的研究、创作和教学上占有代表性的位置。穿越历史的帷幕，勾勒中央美术学院油画家群体在不同历史时期的创造，从油画艺术与中国新文化建构的关联入手，呈现油画的本体价值与文化意义；更从历史的视角，理性地梳理中央美术学院这所艺术学府与中国油画的关联，有利于对油画在中国的发展历程形成更透彻的认识，在今天新的文化条件下弘扬优秀的艺术传统，推动中国油画和中国美术新的发展。

一

从中国油画的初始篇章到当代格局，一直贯穿着美术教育与创作研究相生相伴、相得益彰的主线。1918年4月，现代中国第一所公立美术学府——国立北京美术学校的诞生，掀开了现代美术教育的序幕，也开始了油画教育教学与创作研究的历程。与17世纪西洋传教士将油画技法带入中国宫廷的功用不同，与清代末期岭南地区的外销画以及上海土山湾画馆的油画传习模式不同，现代美术教育机构的成立标志着油画作为艺术西学的重要代表，步入向中国社会层面传播的轨道，油画的社会性与文化性由此露出端倪；与17世纪法国向意大利学习油画，18世纪俄罗斯向法国学习油画，让油画为王室服务的路径和意图也有本质差异，油画在中国与教育伴生同长的身世，透露出它作为文化代表的价值。在某种程度上，国立北京美术学校的成立是五四新文化运动的产物，是整个中国社会谋求文化转型的一种寄托，而五四新文化所提倡的文化理想也透过兴办美术教育得到了体现。由此，油画在中国的落地生根，吮吸的是中国社会变革与文化演变土壤中的营养。当年的一代艺术先贤顺应文化变革的时代浪潮，在引进油画的动机上都有"维新"与"拯救"的意识，一方面满怀传技授业的热忱，另一方面，也是更本质的，是将油画作为文化启蒙的重要方式。中国油画家或远赴欧洲、北美，或近取东瀛，在学习油画的过程中始终带着强烈的文化使命。"朝圣者"归来主要归集于艺术学府，他们既以油画的教学构筑中国的现代艺术教育格局，更在教育的园地里掀起一种种倡扬新学、启蒙民众的文化热潮。这种"技"与"道"、专业意识与文化责任内在统一的学人理想，使得油画在20世纪前半叶的中国社会现实中扮演了独特的角色。在这个意义上，油画之"新"，既新在体格与形式，更新在引导人们建立体认世界与表达情感的观念与方式。

在20世纪前半叶中国遭受外来侵略的艰难困苦中，在全民族救亡图存、奋起抗争、争取民族独立和解放的热潮中，一代油画家努力克服现实条件的局限，以文化信仰之光照亮艺术

创作之路，他们的作品反映了波澜壮阔的抗争现场和烽火连天的抗敌战场，直面社会动荡的现实与民众悲惨的人生，以真实的形象记写现实的感受，这使得油画的"写实"或"具象"风格成为主流。就风格学而言，这在时间上似乎与同时代西方画坛所萌发的各种油画变体形成了某种"错位"，但它却使油画真正驻落在中国的现实土壤上，也赋予油画记录现实的视觉之真。这一时期的油画作品，在表达现实主题时，整体地呈现出一种悲怆、沉郁的艺术基调；在表达自然山川时，透溢出对国土家园的深情歌咏，在他们所塑造的形象中，彰显出中华民族在苦难中坚守与奋斗的精神品格。与此同时，许多油画家在教育教学的岗位上辛勤耕耘，传播薪火，从校园通往社会，将油画的技法和审美特征向大众传布，将各种艺术思潮作为能动的石子，激起全民族文化启蒙的涟漪。从国立北京美术学校到国立北平艺专，油画的教学始终对应着社会思想的勃动与交锋，在延安鲁艺的黄土地上，油画与版画、漫画相互交融，成为激励革命意志的号角。以"启蒙"来概括这一时期中国美术教育和油画艺术的特征，似乎能够更直接地澄明油画在中国的身份转换和时代烙印。

詹建俊，《狼牙山五壮士》，1959年，185cm×203cm，布面油彩，中国国家博物馆藏

二

中华人民共和国的成立掀开了美术教育和油画艺术新的篇章，以中央美术学院成立为标志，中国油画教学走上正规化的历程。有关油画的讨论和创作研究成为中央美术学院重要的学术主题，也使得这所学府成为培育新中国油画力量的旗舰。毫无疑问，新的时代极大地激发了中央美术学院油画家群体的"创作"热情，"创作"这个观念的强化，使美术教育的课程结构发生了变化，也反映出艺术家的"大画"理想。从1950年代初开始的"革命历史画创作"，不仅是一次文艺创作活动，更不能简单地视为"政治文化"的任务，它实际上是一个激发起"创作"热情的引擎，从外在转化为内在，持续到1960年代。这一时期，一大批前所未有的鸿篇巨制展开了关于近代以来的中国历史、特别是民族抗争与革命历史的造像，反映出油画家对共和国的礼赞，也透溢出他们以一种文化主人公的身份投入的真挚情感。创作者们将艺术形式语言的探索同重大历史主题结合起来，在造型、色彩、色调和画面整体气氛上与新中国、新时代的气象交相辉映，用视觉的方式塑造了国家形象。另一方面，油画家普遍自觉地深入生活，贴近劳动，从不同角度描绘了人民群众崭新的精神面貌和建设家园的火热景象，以丰富的情景和人物形象，书写出崭新的社会气象和崭新的精神风貌。这些作品堪称新中国美术的经典佳作，脍炙人口，家喻户晓，成为一个时代的视觉记录。

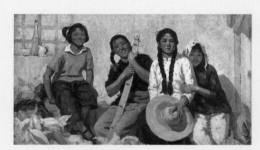

温葆，《四个姑娘》，1962年，115cm×200cm，布面油彩，中国美术馆藏

中国油画研究、创作与教学的"三位一体"，在中央美术学院油画系得到了集中体现。通过引进以油画为主的前苏联美术教育经验，通过公派留苏学习与举办马克西莫夫油画研究班，也通过自己组织的油画研究班和组建艺术名家的教学工作室，中央美术学院的油画教学焕发出蓬勃的生机，突出地表现出将外来油画的经验与中国审美传统相融合的特征，这种油画教学不是狭隘的"写实"，而是在整一的艺术观念中展开朝向深度的探索，体现了将油画进行本土转化的意识，书写了油画新的品格内涵。

三

当艺术家的思想观念被巨大的社会文化思潮所裹挟，他们思考的焦点便不能完全着落于艺术的本体，集体意识超越个性表现，共同主题支配个人旨趣，这是一个时代的产物。改革

杜键，《在激流中前进》，1963年，220cm×332cm，布面油彩

钟涵，《延河边上》，1963年，180cm×360cm，布面油彩，
中国国家博物馆藏

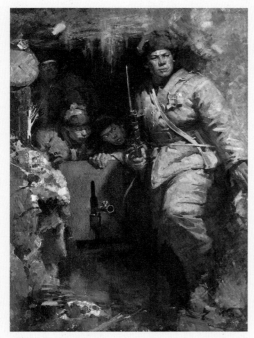

何孔德，《出击之前》，1964年，200cm×140cm，布面油彩，
中国美术馆藏

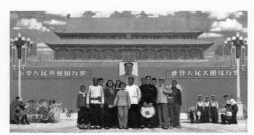

孙滋溪，《天安门前》，1964年，153cm×294cm，布面油彩，
中国美术馆藏

开放所带来的社会变革，使得艺术的生产力获得了前所未有的增长，中国油画也突出地焕发出时代的光彩。中央美术学院在历经"文革"浩劫之后的复苏，首先表现为艺术思想的解放。改革开放新时期，中央美术学院恢复了工作室教学，扩展了工作室格局，恢复了本科教育，更展开了研究生和高级研修生的培养，几代艺术家同堂切磋，活跃的学术探讨蔚然成风，使油画教育得到了本质上的回归。从1980年代开始的油画创作更是反映了社会变革时期整体的文化心理，在这个时期，中央美术学院的油画创作悄然呈现出多元的格局，原有的传统得到恢复和弘扬，深入生活、反映现实的视角更加敏感，在艺术主题上更多地渗透了画家个人的体验与感受，许多作品与整个社会呼唤人本与人性，歌颂新的社会气象相契合，油画的创新观念在整个油画界扩散，又一次起到了引领的作用。

随着国门的打开，对西方油画研究的视野也随之极大拓宽，新一波出国研习油画的热潮迅速兴起。相比起前辈艺术家，在改革开放背景下走出国门的油画家直接进入世界各地著名的艺术博物馆，去寻找那些久有心仪的油画经典，研究西方油画的历史，更聚焦于油画本体的语言技巧。可以说，这个时期对西方油画的视觉阅读，带有更加鲜明的文化选择，也更多地反映了不同画家的艺术性情。区别于20世纪初期被动地接受西方油画的教导，这个时期的中国油画家是自主地选择"导师"，直取真经，加上来华举办的各类西方油画展览，新一代的画家摆脱了从印刷图像上遥想油画风韵的无奈，油画界整体走向"本体精研"的阶段。从西方古典主义的不同学派到现代艺术的各种流派，都成为中国油画艺术家借鉴与研究的对象，油画语言的神韵更是成为中国油画家的重点课题，使得中国油画在整体上获得了学术的提高。

改革开放以来中国社会的巨大变迁为中国油画提供了生长与发展的巨大动力，对于一个有着不间断历史的国家来说，贯穿于油画创造之中的思想资源和风格样式也形成深厚的积累。同20世纪初西方艺术遭遇到的从传统向现代转换的"新的震撼"相类似，中国油画一直在中西文化新的交汇与碰撞的语境中展开，不仅经历了与传统相比的"新的震撼"，还遭遇到了"来自西方的震撼"，在中央美院油画系不同的工作室，名家导师的授业方式发生了内在的变化，重在引导学生在深研前人的经验的同时，学会独立思考，在实实在在的研磨中形成自己的语言，在观察生活和感受现实上，也更多提倡人的精神品质与表达方式的一致性，教师的作品在国家重大历史题材主题创作中展现出新的高度，许多在油画研修班学习的艺术家通过名师的指点，在艺术上较快地成长起来，成为中央美院油画风貌的延展。1980年代以来，中国油画通过探索新的艺术理念和注入新的形式语言能量，以一种不断增长的蓬勃生机，构成中国油画历史上最为丰富的一页，中央美术学院油画群体作出了重要的贡献。

四

敏感的艺术家在现实的景观面前敏锐地意识到物质世界与精神世界的双重改观，因此，中国油画的变革没有停顿。在世界的视野中，中国油画仍然保持着专业的教学，"具象"的样式也占据主导，似乎成为一种特例，但这正是文化上的中国特色，是一种有着自身坚守又向外兼容的文化立场。油画家从不同角度切入现实这个巨大的母体所进行的艺术创造与表达，既是现实变迁的亲历者，也是新的文化场域的在场者。无论是运用传统的媒介手法还是融入新媒介、新语言的实验，都淋漓尽致地表达了他们对生活的感受，在个人与群体、自我与世界之间建立起一种新的视觉关联。他们的作品就像一个肌体的切片，充满了个人思想探险与视觉叙事的可能性，也汇成一个巨大的有关"现实关切"的视觉图谱。随着21世纪的来临，

全球信息交往、交互的便捷将世界变成一个日益扁平的空间，图像的生成与数字创造成为新的趋势，诱人的图像世界造成了巨大的视觉陷阱，艺术方式的确定与不确定之间的边界也越来越暧昧，中央美院的油画群体在新的艺术机制中努力寻求自我心灵和感觉的突围，在作品中有一种被外部图像世界所刺激的探险，也有一种悠游于已有风格边缘的淡定。由此，他们努力创造交互式的视觉形态，从中可以表达自足的想象，但是又与新的文化现实构成一种对话，已经定型的流派和风格不再是他们追膜的对象，而是更多地徜徉在由自己的期冀与发现交混的空间里。

中国社会发展的现实为中国油画家提供了一种整体的场域，这种整体的生机使得他们的作品具有一种内在的力量。就像中国古代艺术理论中特别强调绘画的"风骨"也即内在的结构和语言的力度一样，中国当代油画也在充分地展示着这种力量，这种力量体现在他们对现实批判性地发问和冷峻地揭示方面，也体现在艺术形态上强烈而饱满的语言痕迹，其中包括对物质材料质地的充分运用，在图像结构上强调矛盾、对比、冲突，特别是在作品空间营造和形象塑造中贯注独特的感性，一种综合式的"造境"几乎可以视为中国当代油画的代表性风格。但是，我们也可以看到，在经过了西方乃至全球艺术的当代转型之后，中国油画家越来越趋向于调转自己的视线，向自身的传统投注深度的观察，将中国的传统思维观念和东方的美学思想作为新的支持，以此实现传统的当代转换与创造性运用。中国古代关于人与自然、人与宇宙的哲思被转换为视觉表达的方法论，关于物质世界的体验更多地转换为对于形式语言的体认，使之成为作品新的图像逻辑与结构。在这个意义上，中国油画的当代性与中国性有机地交织在一起，呈现出文化寻根的特征与态势。

实际上，所有今人对于历史的梳理和对其特征的概括，都交织着"历史客观性"的视角和"当代文化性"的情怀。更重要的是，那原本就存在于历史文化风云之中的艺术理想与践行方式，本身就是一种生命的力量，在这个画卷中，矗立着几代艺术家鲜活的个体生命，含带着中国社会沧桑变化的深厚印迹，也讲述着许多艺术探索的艰辛故事，提示着人们在感受中怀想，在阅读中思考，在那拂面而来的温度中展开宽阔的学术研讨与交流。

（原文发表于范迪安主编：《历史的温度：中央美术学院与中国具象油画（修订版）》，北京：高等教育出版社，2016年4月第2版）

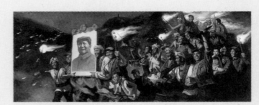
蔡亮，《延安火炬》，1976年，128cm×320cm，布面油彩，中国美术馆藏

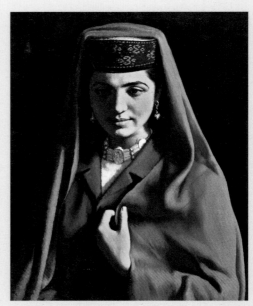
靳尚谊，《塔吉克新娘》，1983年，60cm×50cm，布面油彩

詹建俊，《潮》，1984年，177cm×197cm，布面油彩，中国美术馆藏

启蒙与重构：
20世纪中央美术学院具象油画与西方写实主义

殷双喜

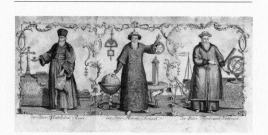

图1 利玛窦、汤若望、南怀仁像（自左至右）

图2 郑锦，《北海》，布面油彩，1915年（约）

清末民初，国门打开，西学引入，促成中国近代史上影响最为深远的文化巨变。在20世纪中国美术教育史上，有李铁夫、周湘、李叔同、郑锦、李毅士、吴法鼎、丰子恺、林风眠、徐悲鸿、刘海粟、颜文樑、林文铮、吴大羽等一大批著名美术教育家，开创了中国的现代美术教育体系。他们追求五四以来的爱国知识分子的"民主"与"科学"的理想，将西方的现代学院美术教育思想与教育方式引进中国，从根本上改变了中国传统的美术教育方式，对现代中国美术的发展产生了深远的影响。早期中国现代美术教育的两个阶段是实用工艺与政治艺术，强调启蒙与理性，一是为科学的艺术，一是为政治（人生）的艺术，这是维新的遗产，五四的成果。虽然政权更替，但"新学"的本质不变，它作为"官学"，被赋予了改造民族素质，重塑民族精神的重要使命。民国首任教育总长蔡元培的"以美育代宗教"说，奠定了中国美术教育的核心思想，蔡元培直接推动了20世纪中国最重要的两所美术学校——国立北京美术学校（1918）和国立艺术院（1928）的建立，而他所器重的林风眠则在26岁和28岁时分别担任这两所学校的校长，推动了欧洲油画和现代艺术进入中国。

一、写实油画的传入与文化启蒙

近代以来科学主义思潮开始在中国传播，它们进入到绘画领域，导致写实主义在中国兴起，西画三学（透视、解剖、色彩）在中国近代美术教育中的普及，产生了与中国传统绘画不同的视觉表达方式。西方写实油画在中国的传播，是西方科学引入中国美术发展的必然结果。中国人在对西方绘画及其透视、解剖、色彩的研习借鉴中，不仅学习了西方写实油画的表现方式，也逐步建立了中国的现代美术教育学科，对西方油画的认识也逐渐从技术层面深入到文化层面，创作出具有虚拟三度空间感的"真实"绘画，从而成为20世纪的先锋视觉形式。在上海、杭州、北平、南京等重要城市，油画逐渐成为现代社会生活中一种新的艺术类型和观看时尚。值得注意的是，与西方政治、经济等西学东渐的路径一致，西方写实绘画及其教育体系是作为西方文化的组成部分进入中国的，从宫廷画家到上层知识分子，西方油画逐渐传播并渗透到普通市民和社会底层，逐渐成为中国老百姓喜闻乐见的大众文化的一部分，参与了五四以来中国文化的现代化和大众化进程。要言之，写实油画其实是西方文化进入中国后的启蒙运动的组成部分，启迪民智，倡导新学，开启了中国人观察世界表现世界的新角度和新方法。

西方写实油画在明清时由传教士画家传入中国，意大利人利玛窦（1552—1610）是天主教在中国的最早传教者之一，也是第一位阅读中国文学并对中国典籍进行钻研的西方学者。（图1）1582年，利玛窦到达澳门，第二年进入广东肇庆。他迫切地想到北京觐见中国皇帝，然而他的第一次北京之行无功而返。1601年1月24日利玛窦第二次进入北京，呈献了各种礼物，包括天主、天主母油画圣像，受到明万历皇帝接见和赏识，允许其留居北京，并拥有朝廷俸禄直到临终。利玛窦通过"西方僧侣"的身份，以"汉语著述"的方式传播天主教教义，并广

交中国官员和社会名流，传播西方天文、数学、地理等科学技术知识，对中西交流作出了重要贡献。

传教士带来的西方绘画首先影响了明清宫廷画家，其中一些人成为他们的学生，接受了西方写实绘画的透视与立体画法。例如清代内廷画家焦秉贞，作为天主教教士的德国人汤若望（1592—1666）的门生，在人物、山水、花卉、界画方面，都有很高水平，得到康熙皇帝的赏识。清代嘉庆进士胡敬纂辑的《国朝院画录》在谈及焦秉贞时，称他"工人物山水楼观参用海西法"。胡敬认为，"海西法善于绘影剖析分刊以量度阴阳向背斜正长短，就其影之所著而设色分浓淡明暗焉。故远视则人畜花木屋宇皆植立而形圆，以至照有天光蒸为云气穷深极远均粲布于寸缣尺楮之中。秉贞职守灵台深明测算会悟有得取西法而变通之，圣祖之奖其丹青正以奖其数理也"[1]。

胡敬这段叙述涉及了西方绘画方法——"海西法"的主要内容：形体、明暗、透视、色彩，指出焦秉贞"取西法而变通之"，而康熙皇帝奖励他的绘画成就，实是奖励他善于将天学测算之学运用于绘画之中。这段话的要点，一是科学与绘画的关系；二是西画一经传入中国，即由中国画家在传统中国画基础上进行变通改良，走向中西融合之路，而这正是20世纪中国写实性绘画的两个基本特征。

1905年，李叔同（1880—1942）在《图画修得法》一文中，谈到面对实物绘画的重要功能"图画家将绘某物，注意其外形姑勿论，甚至构成之原理，部分之分解，纵极纤屑，靡不加意。故图画者可以养成绵密之注意，敏锐之观察，确实之记忆，著实之想象，健全之判断，高尚之审美心"[2]。他指出面对实物的绘画能够培养画者的科学理性认识，客观的观察方法，实则是一种道德与审美品性的培养。从李叔同在东京美术学校所绘的《裸女像》和《自画像》来看，他受到了当时日本流行的印象派的画法，这已经是西方写实油画的晚期样态。

1918年4月15日，由中国现代著名美术教育家蔡元培倡导，在北京成立了中央美术学院的前身国立北京美术学校，设立绘画科与图案科，在绘画科中设置了油画教学，第一任校长是留学日本的郑锦。（图2、图3）1919年蔡元培推荐李毅士（1886—1942）任西画科主任，1923年学校更名为国立北京美术专门学校，1926年教育部聘任法国留学归来的26岁的画家林风眠为校长（图4），学校设立中国画系、西洋画系、图案系，同年林风眠聘请法国教授克罗多担任西洋画系主任，讲授素描与油画。（图5）它表明北京美术学校体制和课程虽是参照日本东京美术学校而建立，但其主要的教学师资和艺术取向，却是欧洲和法国的写实油画，从留法归来的北京美专油画教授吴法鼎（1883—1924）的《旗装女人像》看，人物背景笔触明显具有印象派式的特点。

二、西方写实油画的原意

有关西方写实绘画的根源与特点，涉及西方写实绘画的哲学与科学基础。从哲学角度来说，"摹仿论"来自于古希腊哲学，英国艺术理论家劳伦斯·比尼恩（Laurence Binyon）指出，"欧洲艺术理论中许多不恰当的看法，或许都由于那个根深蒂固的观念，即认为从如此这般的意义上说，艺术就是对于现实的摹仿，是人类摹仿本能的后果。……这就是亚里士多德对于艺术的解释"[3]。

真正从绘画理论上具体概括出写实绘画基本特征的是文艺复兴早期意大利建筑家和作家阿尔贝蒂（1404—1427），在《论绘画》一书的第三章中，他讲述了如何做一个画家（括号里是我概括的要点）：

图3 郑锦，《自画像》，布面油彩，1915年（约）

图4 1926年暑期，林风眠（中）与北京艺专学生合影，左一李苦禅

1. 画家的工作，无非是在墙上或画板上，用线条和颜色勾勒出与实物类似的画面，在一定的距离外，站在某个定点上，能产生立体的效果，看上去很像所画的物体。（摹写实物、定点透视、立体逼真）

2. 画家首先应懂得几何学，几何学家很容易就能明白我们的绘画基本原理。（写实绘画的基本原理和权威性来自古老的几何学，达·芬奇认为"绘画是一门科学"）

3. 画家们要发展与诗人、演说家的友好交往，他们所具有的渊博知识有助于创作叙述性作品。（写实绘画需要文学构思与叙述性）

4. 不管做什么，在你面前总要有经过选择的专门的模特以供对照。（必须要有经过选择的模特——人或实物）

5. （历史）故事画是画家最主要的作品。（历史题材是写实绘画的重点，因为它可以再现[编造]历史，以情节性、戏剧性的场景和人物打动观众，劝善惩恶）

6. 创作，首先应深思熟虑，找出体现这一场面的最精彩的手法和最佳构图，脑海中形成局部乃至全景的概念，然后分别制作出各部分和全画的草图，征求朋友们的意见。（创作要有构思，寻找最佳构图和相应技法，要画草图）

7. 画家作画的目的是要给大众以愉快的享受。（写实绘画的一个重要功能是要让看画的人愉快，写实绘画非常注意观众的接受和反应，它不否认自己的通俗性）[4]

以上概括的是西方文艺复兴时期以来写实绘画的基本规范与创作方法，并且至今仍是中国的美术学院的基本教学准则，可以用来对照各类写实绘画。

三、具象油画与写实油画的区别

那么，什么又是我们提出的"具象油画"，它与"写实油画"的区别是什么？我主张用"具象油画"（Representational Oil Painting）这一概念来替代"写实油画"（Realism Oil Painting），将写实油画纳入具象油画的范畴中加以重新认识。这是因为中国的写实油画已经分化为多样化的形态，有许多作品已经远离了"写实油画"的原意，许多人看到作品中的形象稍微细腻一些，就称之为"写实"。其实，写实绘画有两个基本点，一是面对实物写生，一是艺术家的想象力创造（即形象与形式的结构组织）。我们有必要厘清写实绘画的本意，在英文中，"Reality"为真实、实在、实体之意，"Realism"有写实主义和现实主义两个含义，后者是20世纪50年代受前苏联文艺思想影响所引入的，它来源于恩格斯致哈克奈斯的信，是一种特定的文艺创作方法（真实地再现典型环境中的典型人物）。"Realism"的本意应该是写实主义，即库尔贝所说的"从本质上来说，绘画是具体的艺术，它只能描绘真实的、存在着的事物"，它强调的是以科学的方法真实地再现客观实体。而"Represent"则有表现、描绘、象征、代表之意，它包含了更广泛的内涵，所有以形象的表象系统来表征、呈现客观世界的艺术图像，都可以纳入具象绘画的范畴。

我所理解的具象绘画，定位于传统写实绘画和当代抽象绘画之间。相对于传统写实绘画，当代具象绘画更强调"呈现"而非"再现"，在写实绘画的基本矛盾中，当代具象绘画更强调艺术家观念的渗入与主体的创造。相对于抽象绘画，具象绘画保持了与自然、形象的视觉联系，即具象绘画的创作母题来源于自然对象，在其作品中保持了可视的（哪怕是依稀可辨的）形象，以此来保存写实绘画的精髓与奥秘，即写实绘画必须在视觉与想象的基础上建立起与观众的基本联系。具象绘画与传统写实绘画的差异，使它不再局限于统一的三度幻觉空间，

图5 1927年曾任北京艺专西画教授的法国画家克罗多和他的习作

293

而在二维平面上呈现出形象的多重组合、空间的自由切换、技法、风格的多样探讨，获得更大的观念与内心情感的空间。与抽象绘画的差异，使具象绘画保留了现象学意义上的意象呈现，它使得艺术家有可能发挥创造性想象力，将个人对于自然物象的观察体悟通过多种技法与媒介综合组织、呈现于观众面前，使观众摒弃传统写实绘画的"真实之镜"，直面作品与形象，获得个人化的独特审美经验。由此，具象油画可以将表现性、叙事性、象征性的绘画等都纳入其中，在空间的组织、形象的变异、媒介的多样化中，获得更为广泛的自由度。

具象油画的核心概念应该是"形象"（Image）。这里的"形象"，不单是传统写实绘画所描绘的再现对象（物象），也包括艺术家的想象力所创造的可视形象（心象），它意味着艺术家对当代视觉形象资源可以而且必须进行创造性的接受、加工与组合再创，从人类的全部文化传统中获得视觉的想象力，而不仅仅停留于眼前的可视之物，这决定了具象油画的当代性和发展的可能性。

四、启蒙思想与徐悲鸿的写实主张

早在五四运动时期，中国共产党的早期领袖和启蒙人物陈独秀、李大钊以及著名作家鲁迅等人，对中国美术的发展就已经具有引入西学、启蒙民智的思路，陈独秀主张对传统中国画进行激进的"美术革命"，引进西方美术教育中的写实主义；李大钊强调美与劳动、工作、创造的密切关系，鼓励人们"在艰难的国运中建造国家"，贯穿了一种无产阶级改造世界的积极进取精神，实际上提示了一种对新的民族精神的期待。而在北洋政府教育部主管美术的著名作家鲁迅于1913年发表了他的《拟播布美术意见书》，提出美术可以致用于现实的三种目的，一是美术可以表见文化，即以美术征表一个民族的思想与精神的变化；二是美术可以辅翼道德，陶养人的性情，以为治国的辅助；三是美术可以救援经济，通过美术设计提升中国产品的形制质量，促进中国商品的流通。[5]

这就是五四新文化运动的启蒙主义的核心理念，即提倡从西方引进的"科学"与"民主"，提升中华民族整体素质，进而使中国走向繁荣富强，这也是20世纪中国写实油画的主流价值所在。

1947年10月16日，徐悲鸿（1895—1953）在北平《世界日报》发表《新国画建立之步骤》一文，反驳北平国画界一些人对他的攻击。徐悲鸿指出北平艺专的教学要求是"新中国画，至少人物必具神情，山水须辨地域"，为此，"三年专科须学到一种动物、十种翎毛、十种花卉、十种树木，以及界画"，使中等资质的学生毕业后，能够对任何人物风景动植物及建筑不感束手。在此文中他提出"素描为一切造形艺术之基础"的著名观点，即新中国画要直接师法造化，对物写生。关于徐悲鸿的写实主张，有学者认为，其中蕴含了他少年学画时的启蒙经验，即他所能接触到的清末郎世宁、吴友如及西洋古典画作图片的熏陶，以及由此萌发的"使造物无所遁形"的强烈愿望。"徐悲鸿的写实认识在于其根本的艺术理解和对中国艺术所承担的历史责任的判断。徐悲鸿特别注重艺术所能发挥的启蒙作用，而在他的理解中，启蒙的作用需要绘画通过有效的可传达性才能实现。可传达性则需要对艺术语言、艺术表现方式有所限定，写实手法因此成为艺术表达的必要基础。"[6]

徐悲鸿（图6）的艺术思想受到康有为的很大影响，1917年，康有为在其《万木草堂藏画目》里的第一句话就说"中国近世之画衰败极矣！"康有为主张引入西洋画特别是写生的方法，改造中国画，这在康有为1917年为徐悲鸿东渡日本研习日本画时所赠手书中可见。（图7）

图6 1920年徐悲鸿在上海

图7 1917年，徐悲鸿东渡日本，研习日本绘画时，康有为赠字送行

图8 1930年至1935年吴作人留学欧洲时在卢浮宫临摹原作的出入证

图9 20世纪30年代初吴作人与油画导师巴斯天教授在比利时布鲁塞尔皇家美术学院

徐悲鸿在1920年北大《绘学杂志》上的《中国画改良论》中第一句也说"中国画学之颓败至今日已极矣！"这个句式跟康有为完全一样。徐悲鸿的名言是："古法之佳者守之，垂绝者继之，不佳者改之，未足者增之，西方画之可采入者融之。"这表明了他的艺术发展思路是拾遗补缺，尽善尽美，中西融合，不是推倒重来。

徐悲鸿认为中国绘画应该具有写实面貌，直截了当，让更多的人懂得，发挥其启蒙作用，这导致了他对于现代派绘画夸张怪诞和左翼美术的简单政治宣传的严厉批评。特别是对于写实绘画，他认为仅有题材的阶级性是不够的，重要的是对艺术本身有所贡献。1935年10月10日，吴作人1933年在比利时创作的油画《纤夫》参加了"中国美术会第三届美术展览"，徐悲鸿南京《中央日报》上撰文评论，他评价吴作人《纤夫》的价值在于艺术本身而非题材，"不能视为如何劳苦，受如何压迫，为之不平，引起社会问题，如列宾之旨趣。此画之精彩，仍在画之本身上……"[7]

而留学英国的北京美专西画教授李毅士，早在1923年即注意到两种美术的存在，即"纯理的美术"和"应用的美术"，前者是研究美术本身的真理，后者是将前者研究的方法应用到画面之上，以达到感化社会的目的，"总起来一句话，'纯理的美术'和'应用的美术'依然是一件东西，并不是两件东西"[8]。李毅士的观点已经预示了20世纪中国油画的两个基本发展路径，一个是对于艺术语言本体的深入研究，一个是将艺术视为改造社会，启发民众的文化工具。在中央美术学院的历史上，始终强调两种美术的融合运用，体现出"尽精微、致广大"的艺术胸怀。

五、吴作人的艺术选择

吴作人（1908—1997）早年深受徐悲鸿的艺术影响，因为在《上海时报》上看到徐悲鸿反映现实的油画作品，他说："我若有朝一日得师悲鸿习画，那才是我毕生最大幸事"[9]。早在1927年冬，吴作人从上海艺术大学美术系转入田汉任院长的上海南国艺术学院美术系，师从徐悲鸿，1928年又追随徐悲鸿，到南京中央大学艺术系作旁听生。因为受到徐悲鸿先生的赏识，徐悲鸿让吴作人和王临乙协助他完成油画《田横五百士》的放大工作。王临乙与吴作人、刘艺斯、吕斯百是南京中央大学艺术系的同学，后到法国学习雕塑，在王临乙1928年所作的《油画风景》中，我们可以看到王临乙深厚的油画功力与整体性的色调把握能力。1929年在一幅蒋兆和为吴作人所做的素描上，徐悲鸿于题记中称："……随吾游者王君临乙、吴君作人他日皆将以艺显……"。后因吴作人参与进步青年的活动，受到校方的监视和驱逐，徐悲鸿愤疾之余，鼓励他和吕霞光、刘艺斯到欧洲留学。1930年9月吴作人考入巴黎高等美术学校西蒙教授工作室，因学费昂贵，同年10月考入比利时布鲁塞尔皇家美术学院，第二年，吴作人就在全院暑期油画大会考中获金奖和桂冠生荣誉。（图8）吴作人在接受了西方写实主义艺术思潮的熏陶之后，很自然地形成尊重自然、以造化为师的艺术信念，力图以加强写实来克服艺术语言日益空泛、概念的厄运。（图9）因此，他明确提出，"艺术既为心灵的反映，思想的表现，无文字的语言，故而艺术是'入世'的，是'时代'的，是能理解的。大众能理解的，方为不朽之作。所以要到社会中去认识社会，在自然中找自然"[10]。

在20世纪初的历史条件下，吴作人像许多先辈画家一样，主动选择了西方写实主义艺术传统，并且在创作上更着力于反映社会现实生活，这是历史的抉择，也是受到他的老师徐悲鸿、巴思天的影响。但游学西欧，吴作人更深切地体会到，东西方艺术是两种不同的艺术体系，

有不同的美学追求。因此,他没有盲目拜倒在西方艺术圣殿前,而是冷静地辨别清楚西方写实主义艺术发展进程中的"上坡路"和"下坡路",以明取舍。他说:"西方绘画开始有量感和空间感的表现,一般可以追溯到乔托及马萨奇奥等,这就是明暗表现法的开始,一直到19世纪也有五六百年了。意大利达·芬奇、柯莱基奥等走着明暗法的上坡路,但到18世纪的意大利就开始走下坡路,发展到折衷主义,脱离现实,这就是学院主义。"1978年《法国19世纪农村风景画展》来华展出,吴作人撰文高度评价19世纪法国绘画,"正因为它吸收、消化他人之长。融会贯通,发挥自己民族的特色。鉴于他们前代人墨守意大利晚期以及学院主义的陈规旧套,把自己束缚在教条的制约之下而不敢逾越的教训,以结合自己的时代的特性,尽量发挥画家的独创性,19世纪法国绘画为之面貌一新"[11]。

　　30年代,吴作人的油画造型精到,色彩浓烈饱满,深得佛拉芒派之精粹。但是,到了40年代抗日战争时期,激荡人心的西北之行后,当他站在西方油画技法的高峰上回顾东方时,发现写实油画不能满足他的艺术理想。"中国画的特点在于意在言外,……写实的油画难于做到言有尽而意无穷,它很客观地把画家本身的情全盘寄于所要表现的外观。"吴作人40年代对单纯写实倾向不满足,向东方艺术情趣回归,强调在艺术创造活动中加强主观感情表现的写意,把东西方绘画观念和技巧融为一体,把艺术创造和人民生活结合在一起,倡导中国油画的新风。这一新的时代艺术趋势深刻地影响了1946年徐悲鸿掌校国立北平艺专时期的教师群体,例如董希文、孙宗慰、李瑞年、艾中信、冯法祀、宋步云、李宗津、齐振杞、戴泽等人(图10),他们的作品,在注重写实油画的表现语言和写意性的同时,朴素地呈现了普通百姓的日常生活和中国风景,留下了生动的时代写照。受到徐悲鸿抗战时期大型油画创作(如《愚公移山》)的影响,北平艺专教师的油画创作从民国早期油画对人体、静物、风景的学院性研究逐步转向了现实主义的社会关切。

六、革命历史题材创作与油画教学正规化

　　1950年,遵照中央的指示,北京的三所艺术院校被授予中央美术学院、中央音乐学院和中央戏剧学院的校名,并将其置于中央人民政府政务院文化部的直接领导下。(图11)三所学校冠以"中央"之称,表明政府期待在建国后全面引导文艺专门人才的培养。(图12)这就决定了中央美术学院的一个特点,它在全国逐渐建立起来的高等美术教育体系中具有领先地位,可以称为"美术学院的美术学院"(钟涵语),这一特点贯穿于中华人民共和国成立后的二十多年中。中国高等美术教育中的许多教育方针和学术措施都是首先在中央美院取得经验后向全国院校推广的,例如油画系的"画室制"即是中央美院首创的美术教育制度。

　　新中国的美术创作,和革命历史画有不解之缘。可以说,1949年以后,中国美术最有成就的一部份是革命历史画创作,而中央美院师生创作的革命历史画是其中最有代表性的重要部分。1950年5月,中央美术学院完成了文化部下达的革命历史画的绘制任务,油画有徐悲鸿的《人民慰问红军》、王式廓的《井冈山会师》、冯法祀的《越过夹金山》、董希文的《强渡大渡河》、于津源的《八女投江》、胡一川的《开镣》等。1956年和1959年,由于中国历史博物馆、革命博物馆、军事博物馆的筹备建设,推动了50年代中国革命历史画的创作高潮。有关机构组织画家描绘中国共产党的历史和中国人民解放军的历史,给予他们相对自由的创作空间和较好的物质条件,例如董希文、刘仑就沿着红军长征的道路进行了六个月的写生。中央美院培养的油画家参与了这批军事历史画的定件创作,通过图绘党和革命军队的历史来建

图10　20世纪50年代初徐悲鸿与艾中信

图11　1949年华大三部美术系与国立北平艺专主要教授在北池子76号合影。前排右一王朝闻、右二罗工柳、右三胡一川、右四王式廓;二排左三江丰、左五卫天霖、左六吴劳;三排左一彦涵、左三林岗

图12　1950年创建中央美术学院时第一任党总支书记胡一川与院长徐悲鸿合影

图 13 20世纪50年代中央美院师生与战斗英雄合影，右起：王式廓、徐悲鸿、吴作人、夏同光、胡一川等

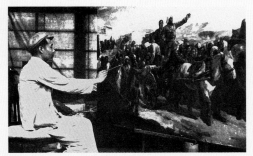

图 14 1951年王式廓画《参军》

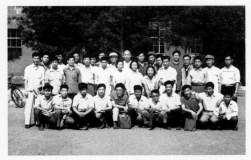

图 15 1965年初王式廓与革命历史画创作组成员合影

立国家意识形态的宏大叙事。

20世纪50年代至60年代中央美术学院油画家的创作，多是革命历史画和反映社会主义劳动建设、战斗英雄、劳动模范的主题，例如土地改革、抗美援朝、合作化运动、大跃进、新中国妇女劳动形象等（图13），其中胡一川、吴作人、王式廓、董希文、李宗津、艾中信、韦启美、侯一民、蔡亮、孙滋溪、潘世勋、高潮、王文彬、温葆、王霞等尤为突出，他们的作品已经成为新中国社会主义的视觉历史。（图14）革命历史画和劳动建设主题的创作繁荣有外部原因，即社会主义革命和建设的需要，党和国家的高度重视；也有内部的原因，即中央美院油画家对祖国的热爱和革命历史的深入了解，具有高度的创作热情；在创作基础方面，他们经过多年努力，较好地掌握了欧洲写实油画的技术语言，同时继承了延安时期革命文艺的传统，深入生活，深入人民，作品真挚饱满，有感而发，达到了艺术形式和革命内容的高水平的统一，历史与现实的统一，审美与思想的统一，从而写下了中国现代美术史上重要的一页。（图15）

1956年，中央美术学院正式组建油画系。1959年，油画系率先提出并实行导师工作室体制，成立了以主导教师命名的三个工作室：第一工作室由吴作人教授（时年50岁）主持，命名为"吴作人工作室"，教师有艾中信、韦启美等；第二工作室由前苏联进修归来的罗工柳教授（时年43岁）主持，命名为"罗工柳工作室"，教师有留学前苏联列宾美术学院的林岗、李天祥等；第三工作室由董希文教授（时年45岁）主持，命名"董希文工作室"，教师有许幸之、詹建俊等。导师工作室于1960年改称为按序号排列的"第一、二、三画室"，至1980年油画系恢复工作室制教学，各个画室改为按序号排列的"第一、二、三工作室"。在新中国高等美术教育史上，这是第一次实行导师工作室制，具有示范的作用与重大影响。1985年，由于新时期改革开放形势的发展，决定增设带有实验性的第四工作室，由林岗教授主持，教师有闻立鹏、葛鹏仁等。

1959年10月1日的《中央美术学院院刊》上刊载了艾中信先生《关于油画系工作室》的文章，对工作室的教学作了如下设定：

油画系的教学体制，"前三年是学年制，后二年进入工作室，……学生在结束三年的课程时，经严格考试，并经工作室教授审查批准，认为基本训练已经合格方可升入工作室"。

"学生接受工作室教授的指导两年，优点是便于发挥教授在艺术上的专长和发展学生在艺术上的特点。每个工作室有教学法和艺术风格的特点，课程内容在大同之下也有小异。工作室并不是艺术风格的单一化，相反，工作室本身也是百花齐放的。" [12]

杜键认为，从1959年至今，虽然历经社会动荡，但油画系一直坚持了画室制，并且在教学上取得了显著的成果，今天，当我们回顾中央美院的油画历程时，不能不对这些富有远见、坚持真理的前辈们表示由衷的敬佩。

有关中央美院油画系的教学历史与特点，著名油画家钟涵教授认为，自1953年起，中央美术学院转入正规化教学，本科生实行五年制教学，分设中国画、油画、版画、雕塑等系，形成中央美院的"纯美术"特色，油画成为各专业的领头兵。（图16、图17）同时向苏联派出了许多留学生，学习油画、雕塑、舞台美术、艺术史等，他们中的许多人，如李天祥、林岗、邓澎、郭绍纲、冯真、李骏、苏高礼等，回国以后成为中央美术学院的油画教学骨干，以苏联为代表的美术教育体系（今日称"苏派"）成为基本的学术借鉴资源。这与当时的社会政治形势有关，而且苏联的体系与中国已有的定位是一致的，都属于20世纪区别于西方现代主义的现实主义。所以，中央美术学院的教学体系是留学法国的徐悲鸿、延安解放区艺术和

苏联美术教育三者的结合。但是，油画系强调要研究学习中国传统美术，同时也没有完全排除对西方艺术的了解，例如1956年就展开了对法国印象派的讨论。当时的苏联专家马克西莫夫来到中央美院油画系主持两年制的油画训练班，虽然他不是很杰出的一流画家，但他毫无保留地传授前苏联的油画教育和创作方法，推动了中国油画的正规化发展。马训班培养的来自全国高等院校的油画家，如詹建俊、王流秋、汪诚一、俞云阶、王恤珠、王德威、任梦璋、于长拱、袁浩、何孔德、高虹、秦征等，创作了许多优秀的毕业作品，这些主题性的创作多数留存在中央美术学院，使我们可以了解20世纪50年代中国油画的艺术水准和创作状态。

中央美院油画系在50年代推动了中国高等美院的素描研究。（图18）这是因为战争年代条件下普及工作要求的造型基础训练已经不能满足艺术创作的要求，而素描基本功的提高很快提升了中国美术家的造型能力。在中国如何推动素描教学和研究曾有各种不同的努力，既有强调单线平涂方法的民族风格的实验，又有学习俄罗斯契斯恰柯夫体系的主流教学。中央美院原有的以徐悲鸿、吴作人等先生为代表的（被人们称为"法国派"）西法素描本来在实践中已有某些民族风格的融入，但基本上与俄苏派的素描并无根本分歧，只是后者更加强调严谨的空间形体的结构性。

20世纪60年代初，油画在中国已有一定的发展，赴苏留学的一批画家陆续回国，传统油画教学力量得到加强，但同时也提出了一个新问题：中国油画的发展道路是什么？艺术的发展只能按苏联的模式，以社会主义现实主义为唯一的创作方法吗？

罗工柳先生一向主张发展中国油画要走自己的路，1962年他到东欧访问，看到这些国家摆脱苏联模式自主发展，坚定了他的主张，形成了他在油研班教学中的一套教学思想。

首先，他非常重视油画基本功训练，认为一定要把欧洲传统油画技法学到手，要达到能深、能快、能记（默写）。在油画写生方面，他要求：

1. 景从外入，意从心出，形象结合，形色传神，即把写生和中国传统美学中的写意相结合。
2. 在写生、观察中，强调整体与比较。
3. 突出写生对象的个性特点。
4. 长期作业与短期作业相结合，课堂作业与室外写生相结合，写生与记忆默写相结合。

在罗工柳先生因材施教、严格要求、热情鼓励下，油研班的19位学员的毕业创作产生了一批在社会上影响很大的优秀作品，成为60年代中国油画史上的代表作。其中的闻立鹏、马常利、葛维墨、妥木斯、李化吉、杜键、钟涵、恽忻苍、武永年等，后来都成为著名油画家和各地艺术院系领导。油研班的教学实践，是在美院坚持解放区艺术教育传统，批判地吸收欧洲古典画派、苏联画派的油画技法，又力图吸收中国绘画美学观念加以融合的一次有益的实验，它的经验值得深入研究。

七、探索油画发展的中国之路

关于油画系的整体发展目标，20世纪80年代任油画系主任的闻立鹏认为，"站在中国油画优秀传统的制高点上，广收博采；对西方油画艺术采取拿来主义，融会贯通，从而创造具有现代精神、中国特色和个性特征的油画艺术，这是我们努力的目标。充分调动艺术家的积极性，根据各人的艺术追求自然地形成艺术集体——画室，分别去研究各种体系、各种派别的西方艺术，与青年学生一起，教学相长，群策群力，力图在各自的艺术领域里，有所吸收，有所创造，有所前进，各画室之间多元互补，百花齐放，百家争鸣，这是我们的具体措施"[13]。

图16 1953年暑期油画教师进修班，后排左起：曹思明、庄子曼、冯法祀、倪贻德、李宗津；前排右一戴泽

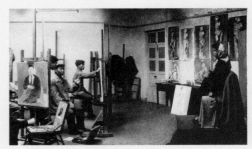

图17 1955年王式廓在美院上课

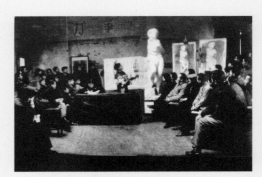

图18 1960年油画系素描教学讨论会

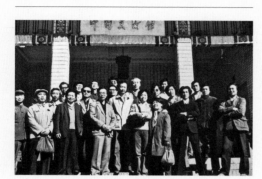

图19 1985年9月27日中央美院油画系教师作品展在中国美术馆开幕

图20 1990年元旦油画系三工作室迎新年，前排左起喻红、詹建俊、罗尔纯、吴小昌、谢东明

正是在这样的教育思想指导下，中央美术学院油画系从80年代后期起涌现了一批优秀的中青年画家，如孙景波、葛鹏仁、克里木、陈丹青、夏小万、丁一林、龙力游、曹力、谢东明、马路、李迪、刘永刚、刘小东、喻红、毛焰、孟禄丁、赵半狄、李天元、马保中等，他们的作品在新时期的油画发展进程中，产生了广泛的影响。（图19）

闻立鹏先生关于工作室教学目标的设想，有一个十分重要的思路，即不同的工作室分别研究西方油画史上的不同体系、派别，同时研究中国的传统艺术，努力开创具有现代精神、中国特色和个性特征的油画艺术。有关这一问题，90年代中期任副院长的孙为民先生曾经诚恳地与我讨论过油画系的教学改革，我的看法与闻立鹏先生相近，即中央美院油画系各画室的教师，应该分头研究西方油画史上的不同的流派，从理论和实践上了解和掌握西方油画的技法、风格，这样，全系的学生就有可能受惠于广泛的西方油画史知识与油画艺术的熏陶和技术训练。（图20）这一思路当然有一定的理想化成分，并且至今尚未实现，但闻立鹏先生的油画教育思路是具有前瞻性的，并且在各个画室的教学工作中部分得到了实现。

1987年，正值中国进入改革开放的年代，负责第一画室教学工作的靳尚谊先生与潘世勋先生发表了一篇重要的教育文献《第一画室的道路》。他们清醒地认识到，如何顺应当前形势，再接再厉，继往开来，进一步丰富和发展原有的教学体系，成为今天担任画室教学任务的全体教师所面临的重大课题。

根据"第一画室教学纲要"，油画系第一画室的教学原则有以下四点：

1. 重点研究欧洲文艺复兴以来优秀的写实绘画传统，并引导学生逐步与中国的民族文化和艺术精神相融合。

2. 严格进行素描和色彩的基本功训练，培养学生掌握较高的造型能力和绘画技巧。

3. 因材施教，培养学生严格的治学态度，勤奋和勇于探索的学风；积极保护和发展学生的艺术个性。

4. 创作提倡热情地反映现实生活；提倡题材和体裁的多样性。[14]

上述四个方面，可以概括为"写实、素描、个性、生活"，反映了油画系第一画室既严格要求又鼓励个性，既研究历史又强调生活，既注重写实又提倡多样性的艺术教育思想，虽然已经过去了二十多年，中国当代美术的现状已经有了很大的变化，但这一教学原则对今天的油画教育仍然具有重要意义。

对欧洲文艺复兴以来的优秀艺术的教学研究，首先在于对于素描的高度重视。靳尚谊先生和潘世勋先生指出，"强调素描、解剖、透视的造型基础训练，是欧洲传统绘画教育体系的核心。中国美术院校的油画专业的课程设置，从40年代开始以至今日，虽历经反复，有不少的变化和补充，但基本的训练内容依然保持欧洲19世纪学院教育的规范。第一画室的教学是从这个系统而来，我们认为在今天仍有必要沿着这条道路，对欧洲绘画传统，做更全面、更深入的探讨"[15]。

靳尚谊先生1957年马训班结业后留校在版画系教授素描，直到1962年调入第一画室任教，五年内他对素描进行了深入研究，改革开放后，他有机会到欧洲和美国进行考察，对于素描在造型艺术中的重要作用，特别是西方油画的三度空间的立体造型有了深刻的理解。有鉴于此，靳尚谊指出，"作为欧洲传统的素描训练，尽管有风格流派之不同，但基本要求还是一致，即强调准确地、生动地、概括地表现物体的结构、体积、空间。而为达到立体构造的充分表现，一般多用侧光和强烈明暗对比的手法和把握色调的微妙变化使画面产生浑厚、

坚实和层次丰富强烈有力的艺术效果。为达此目的，在素描训练开始阶段，必须遵从严格的规范和法度，包括明确的作画步骤、程序和方法。经过一个时期艰苦甚至枯燥单调的功夫磨练，然后才能走向自由，才能产生飞跃"[16]。

靳尚谊先生进一步强调了在素描的再现性训练中，应该包含着表现性的理解。他指出，素描是油画艺术的造型基础，欧洲的油画传到我国还不到一个世纪。这种以明暗为基本手段的造型方法的特点，我们认识得还不够全面。目前有些作品对表达人物情绪仍不够注意，有的虽然注意表现了人物的情绪，但是概念化。这可能是由于素描练习中缺少这方面的训练所致。

这一素描思想反映在油画创作上，则是罗工柳先生从前苏联学习归来后开始的"油画民族化"的探索，反映在中央美术学院的油画创作上，则是在写实油画的创作中，突出写意性的笔触和主观情感的表达，而不是一味细腻地描摹眼前的物体景象，使得中央美术学院的油画品格具有了中国传统的书写性和意象表达。

八、经典研究与古典主义

中央美院油画系的教学原则特别强调对欧洲优秀的写实艺术进行深入研究，并且形成了鲜明的特色。考虑到油画系的教师并未将教学与研究的范围，局限于19世纪欧洲油画中的古典主义和新古典主义，我们可以认为，油画系实际上是鼓励对西方油画自文艺复兴以来的代表性流派和经典作品进行研究。靳尚谊先生认为，国内油画家一般仅仅熟悉在委拉斯贵支以后才形成的，流行于19世纪欧洲画坛的"直接画法"，而对于之前的，不论文艺复兴早期弗拉芒画派、威尼斯画派、17世纪荷兰画派各自不同的技法，以及伦勃朗式或更古典的"透明画法"，则了解较少。这一状况，由于1986年潘世勋先生从法国考察回国后，与庞涛先生、尹戎生先生共同对西方古典油画的技法与材料的大力推介，而有了明显的改进。同时，由于中央美院油画系在20世纪90年代聘请巴黎高等美院的宾卡斯，鲁迅美术学院邀请伊维尔来华举办讲座，以及1994年中央美院油画系成立材料工作室，系统地进行材料研究和教学，而有了很大的提高。

作为西方外来画种的油画，严格地说在中国只有不到一个世纪的历史（此处以李叔同1910年留日回国展出油画为始，若以最早的广州外贸画画家关作霖为始则约在18世纪末），由于艺术语言的特殊性，中国油画家不可能靠中国古典文化（中国画、诗词、书法、音乐等）来直接推动油画发展，而必须面对博大的西方油画传统。然而，由于两个致命性的先天缺陷（长期看不到好的原作，没有对油画传统的直接视觉感受；1949年后苏联油画模式的强力引入遮蔽了对欧洲其他类型的油画语言研究），使中国油画从理论到实践长期未能进入西方油画的典籍精髓，形成了游离于西方油画艺术传统之外的苦苦探索。因此，长期以来，人们心目中的油画语言和油画概念，只是法国写实主义画家库尔贝以后形成的近代油画语言经苏联传入我国的一种具有印象派特色的写实主义油画变体。虽然30年代留法前辈画家们做出了很大的努力，并在中国的学院教育中产生了一些影响，60年代初期曾有过对印象主义的探讨，但我国艺术史论与艺术创作始终没有超越印象主义，而停留在对欧洲艺术的一个狭窄时期的风格学习。80年代早期，由于对外开放，许多中国油画家出国学习和外国原作来华展出，中央美院油画系的教师在许多博物馆和展览中进行了外国油画原作的临摹工作，使中国油画不仅沿着印象主义、后印象主义、表现主义向现代派发展，而且开始从库尔贝上溯，向欧洲古典油

画传统全面渗透。正是在这一意义上，可以将20世纪80年代由中央美术学院兴起的向欧洲油画传统的全面学习称之为中国油画的"古典意向"。

80年代初期，靳尚谊带领油画系第一画室的中青年画家，积极地展开了对古典油画的研究。靳尚谊的《塔吉克新娘》（1983）最早显示了写实肖像油画的魅力，在肖像画《青年女歌手》中，身着黑色连衣裙，具有现代气息的青年歌唱演员文静隽美，与背景上范宽的山水相呼应，呈现出纯净典雅的东方审美境界。《坐着的女人体》和《黄宾虹》等作品，也以其对人体美和中国文人画家的价值肯定而获得了人们的审美认同。靳尚谊的研究生孙为民提出了新古典主义的一些创作原则，他认为新古典主义决不是简单地选取古代神话题材，模仿古代艺术形象，而是要在深切了解传统精髓的基础上寻求自己需要的独特思想、技法、趣味，并成功地融合在自我对艺术的悟性之中。一个时代的现代意识的成熟标志，不是单向突进，而是全面渗透。中国油画必须改变那种画面效果的寡淡、单薄、无神、粗糙，而力求获得丰富、浑厚、形神兼备、精致的可以意会而难以言表的油画味。这种对西方油画语言和传统的新认识，反映了油画界希望尽快提高中国油画的学术性、油画性的追求。朝戈、杨飞云、王沂东、毛焰等人以他们的优秀作品使中国油画在古典写实主义这一方向上取得了长足的进步，在当时的中国油画界产生了重要的影响。朝戈、杨飞云等画家的人体作品，力求简洁质朴，以精湛的描绘技巧，赋予人体以高贵优美的风貌，也重新确立了新古典主义油画的审美价值。特别是朝戈，以其敏感的艺术气质和精湛的技术，在此后的一系列人物肖像中，深刻地揭示了变革时期中国青年的心理状态，在一系列广袤的内蒙风景画中展示了意味深长的人文地理景观的历史性思考。

可以说，80年代后期发端于中央美院油画系第一画室对西方古典油画的研究，普遍地提高了中国油画的造型能力和色彩语言表现力。但是也应该看到，西方的古典油画是建立在其深厚的历史、文化、宗教、艺术传统之上的，在不同的国家中也和其民族的文化、宗教背景乃至国民性相结合。由于语言和文化的隔阂，不少画家仍然是通过画册和少量的来华艺术展接触西方古典油画，所以，中国油画家对西方古典主义油画的学习，尚未能深入到其文化的底蕴中去，许多人停留在技术、手法、画面效果的层面。重要的是如何对古典主义所安身立命的历史传统及其人文主义思想进行研究，对人类所共有的人文精神资源加以消化吸收。

九、现实主义的深化与发展

20世纪80年代中后期，"新潮美术"风云乍起，对写实主义绘画产生了巨大的冲击；同时，艺术市场的兴起，推动了写实风的商品画生产，有许多油画的趣味近似19世纪的学院派和沙龙画风，追求高度逼真的超级写实。1996年，在"第3届中国油画年展""首届中国油画学会展"中，油画中的"表现性"成为风尚，现实主义油画创作进入低谷。面对这一现象，中央美院教授韦启美先生进行了深入的思考，他坚信现实主义绘画的生命力与发展的可能性，只要它从生活中汲取了足够的力量，就会重新焕发光彩。韦先生指出，"现实主义道路广阔，因为生活的道路广阔。现实主义创作的样式多样，因为画家的人生追求、理想和艺术观念有差别。只有现实主义能对各画派敞开自己的胸怀，因为它要从其他画派那里吸取一切有用的东西，使自己的生命之树常青"[17]。

从这样的观点出发，以《烧耗子》一画为例，韦启美先生高度评价了新生代油画家刘小东的油画。韦启美认为，现实主义绘画的内容贴近生活，虽然在表达上基本是再现的，但在对生活的表现中蕴含着画家的价值判断，它的意义是明确的，不能任意阐释。但是他以更为

宽阔的视野看到现实主义发展的多种可能性，他认为现实主义绘画与其它样式的绘画像地壳板块，互相连接、挤压和重叠，在交接处可以产生新的边缘作品，韦先生将采用写实手法的象征主义和表现主义绘画都视为现实主义的衍生和变体。

韦启美先生关于现实主义的真知卓见与孙为民先生的认识不谋而合。在《再谈现实主义》一文中，孙为民坚信现实主义具有强大的生命力和永久的魅力。因为现实是永远存在和不断变化的，现实生活提供艺术家的素材和信号是常新的。不同的时代有不同的现实，关键是艺术家以什么样的观念和方式去认识它。最重要的是，以具象写实为风貌的现实主义艺术，其实在的、深刻的力量能够直接传达给观众。同时，孙为民也清醒地看到，现实主义所受到的最大挑战，不是现代主义或是后现代主义，而是来自于它自身，即现实主义的固步自封，他强调"现实主义的艺术家对于外在真实和内在真实的认识，需要不断地提高。真正的现实主义具有极为广泛的包容性，它对于其他所有的认识方式都是共存共融的，并且有能力在人类的一切艺术成果中兼容并蓄地不断发展"[18]。孙为民的艺术实践，也证明了他的现实主义艺术观的生命力，他创作的《山村小学·1980》，虽然是参加国家重大历史题材美术工程的作品，却表现了一群山村孩子在艰苦的山村学校里刻苦学习的场面，具有现实主义艺术直面人心的力量。

近年来靳尚谊先生提出"写实油画的观念性研究"这一新的课题，中央美院油画系中青年教师与学生的教学与创作，在坚持现实主义的创作道路的同时，呈现出更加多样化的创作趋势，从油画传统、油画语言、油画色彩及油画的观念性几个方面展开了研究。中央美术学院现任院长范迪安教授提出"要保持对于当代生活的持续关切"，这一思想应该成为当代油画观念的立身之本。对于写实油画的历史成就和当下处境，胡建成教授认为，"尽管写实油画面临重重压力，但写实油画也有其明显的特殊性，比如形象表述的直接性和视觉上的真实性，这对于将近百年历史的中国油画而言，更有利于在世界绘画平台上建树形象，一张生动的中国面庞已无需再说明它的中国性。何况在艺术趣味、色彩、结构等各个方面都可充分展示其特有的中国文化特质。……观念在这里我觉得体现在两个方面，一方面是画家在作品中表述出对人生和历史的态度；另一方面是艺术家对待艺术的态度。希望通过对这一课题的学习，学生触及的是有关人与艺术关系的研究、艺术与当代生活关系的研究。进一步讲，所谓的观念，应该是我们中国人对待艺术的观念，并逐步寻求表述它的当代方式"[19]。

十、余论

中国油画的发展至今已有百余年的历史，它选择了以写实和具象为基本的绘画形态，从一开始，油画进入中国的历史就是一个不断摸索在地化、民族化的过程，中国油画家以自身的才华和理解，对油画的中国化进行了卓有成效的探索。历史学者桑兵认为，"一般而言，现代化进程的开始阶段着重于追赶他人，目的是使自己变成他者，达到一定的阶段后，则希望重寻自我，想知道我何以与众不同、我何以是我。这样的重新定位，无疑必须从本国的历史文化入手，并且比较其他，尤其侧重于自我认识"[20]。范迪安教授认为，当今中国已被置于世界文化的共时性状态之中，这是不容否认的事实。另一点也使我们看到了希望，今日中国的国力已促使中国艺术家的本土意识抬头。"需要重视本土文化的价值，开掘和运用本土文化的资源，在弘通西方艺术精要的基础上复归本宗，开创当代'中国艺术'具有特色的整体态势。"[21]

英国美术史家迈克尔·苏立文在谈到 1980 年代以来中国艺术的迅速发展时，提出"有三种因素导致了这样的结果：对政治束缚的摆脱（即便是反复无常的和无法预测的）；中国艺术家对于 30 年来无法接近的西方全部艺术传统的同时发现或再发现；中国艺术家对于本民族的上溯到远古时代的文化传统的发现。由于艺术家们对所有这些影响的努力吸收和融会贯通，终于创作出既属于当代多元，又在本质上是中国的新的类型的艺术"[22]。苏利文先生注意到，在 90 年代以来的中国艺术发展的进程中，"来自西方观念的完全的创作自由的感染力，与植根中国儒学的艺术家的社会责任感，两者之间的紧张关系仍将继续存在。有个性的艺术家已经深刻地感受到它的存在，并经常有所表达。也许正是这种紧张关系，赋予了 20 世纪末的中国艺术以非凡的丰富性与影响力"[23]。

对于中国油画家和中央美术学院油画家的百年探索，以及他们所选择的写实主义和具象绘画的道路，我们应该从历史情境的角度加以感受和理解，从中获得一种"历史性的同情与了解"。正如陈寅恪在评价冯友兰《中国哲学史》上册时称："凡著中国古代哲学史者，其对于古人之学说，应具了解之同情，方可下笔。""吾人今日可依据之材料，仅为当时所遗存最小之一部，欲借此残余断片，以窥测其全部结构，必须备艺术家欣赏古代绘画雕刻之眼光及精神，然后古人立说之用意与对象，始可以真了解。"[24] 如本次展览的主题"历史的温度"所示，从学术的高度梳理中央美术学院珍藏的前辈油画和当代油画，研究其发展变化的脉络，对于中国的美术教育，对于当代油画创作和社会公众的审美教育，都有很大的现实意义。它表明艺术史是活的历史，在后人以新的角度观察和深入研究的过程中，艺术获得了持续的生命力，从而与当代人建立起新的精神联系，使艺术史成为有温度的历史。

回首来路，中央美术学院在百年中国油画发展史上留下了鲜明的足迹，涌现了许多著名画家和经典作品，推动了中国油画教育体系的发展。从前辈画家到今天的青年学子，中央美院的油画家历经艰难曲折而真诚无悔，以令人信服的成就证明了中国油画的持久生命力，这就是中央美术学院的油画之路，也是中国油画的发展之路。

（原文发表于《美术研究》2015 年第 5 期）

注释

[1]《中国书画全书》第十一册，上海书画出版社，1997 年，第 743 页。

[2] 郎绍君、水天中编：《20 世纪中国美术文选》上卷，上海书画出版社，1999 年，第 3 页。

[3] 转引自吴甲丰：《论西方写实绘画》，文化艺术出版社，1989 年版，第 164 页。

[4] 迟轲主编：《西方美术理论文选》，四川美术出版社，1993 年版，第 91—99 页。

[5] 郎绍君、水天中编：《20 世纪中国美术文选》，上海书画出版社，1999 年，第 12 页。

[6] 莫艾：《论民国前期徐悲鸿"写实"主张的内涵、现实指向与实践形态》，《美术研究》2014 年第 4 期，第 42 页。

[7] 徐悲鸿：《中国美术会第三次展览》，原载 1935 年 10 月 13 日南京《中央日报》，转引自王震编《徐悲鸿文集》第 80 页。

[8] 李毅士：《我们对于美术上应有的觉悟》，郎绍君、水天中编《20 世纪中国美术文选》上卷，上海书画出版社，1999 年，第 116 页。

[9]《艺为人生——吴作人的一生》，陕西人民美术出版社，1998 年，第 16 页。

[10] 吴作人：《艺术与中国社会》，1935 年，《吴作人文选》，安徽美术出版社，1988 年，第 6—10 页。

[11] 吴作人：《深厚的友谊 美妙的风情》，《美术》1978年第3期。

[12] 杜键：《关于"第二画室"》，《美术研究》1997年第3期，第7页。

[13] 闻立鹏：《油画教育断想》，《美术研究》1987年第1期第12页。

[14] 靳尚谊、潘世勋：《第一画室的道路》，《美术研究》1987年第11期，第24页。

[15] 同注[14]，第22页。

[16] 同注[14]，第23页。

[17] 韦启美：《现实主义遐想》，《美术研究》1997年第3期，第14页。

[18] 孙为民：《再谈现实主义》，《美术研究》1997年第3期，第6页。

[19]《来自中央美院一画室胡建成工作室的报告：写实油画的观念性研究》，《中华儿女》（海外版），2012年第4期。

[20] 桑兵：《治学的门径与取法——晚清民国研究的史料与史学》，社会科学文献出版社，2014年，第55页。

[21] 范迪安：《文化资源与语言转换》，转引自《艺术与社会》，湖南美术出版社，2005年，第396页。

[22] 迈克尔·苏立文：《20世纪中国艺术与艺术家》，上海人民出版社，2013年，第13页。

[23] 同注[22]，第439页。

[24] 转引自桑兵：《治学的门径与取法——晚清民国研究的史料与史学》，社会科学文献出版社，2014年，第48页。

现代主义之后与中国当代艺术

易英

李贵军，《140画室》，1985年，布面油彩

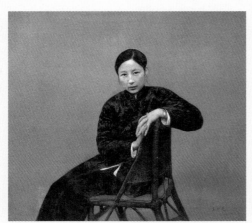

王沂东，《肖像》，1985年，121cm×121cm，布面油彩

严格说来，西方当代文化概念中的后现代主义对中国的当代艺术并没有什么实质上的意义，与其说中国当前的艺术界对后现代主义的茫然是出于无知，还不如说是一种态度。有位从大陆出去的批评家曾以后现代主义为背景嘲笑中国艺术界对后现代主义的这种态度："在'后现代主义'一词进入中国的时候，艺术家们往日的那种兴奋、激动和热情已经一去不返，人们对字典里增加一个新词已见惯不惊甚至麻木不仁，于是也就没有太大的兴趣去了解今天出现在西方的后现代艺术究竟是怎么一回事，人们对后现代主义只不过是当一个新术语来玩耍罢了。"（他在这里主要是指中国的前卫艺术，笔者在本文中所谈到的中国现代艺术也主要指有前卫倾向的艺术，因为只有这类形态的艺术才可能与西方现当代艺术进行比较研究。）事实上，在中国美术界和评论界对"后现代主义"一词的运用是非常谨慎的，很少有人把它作为一个新术语来玩耍，对批评家来说，除了对西方当代文化和当代艺术缺乏深入认识和研究之外，一个基本的共识就是中国并不存在一个"后现代主义"的语境。对艺术家来说，20世纪90年代是对80年代的反思，在急于寻找自己的方位时，再不会盲目地照搬西方的现成样式了，因为无论从政治角度还是从市场角度，需要的都是比较中国化的风格和题材。虽然在这种选择的自觉上包含着某种悲哀，却也是我们无法回避的一个现实，我们在理论和知识上都面临着对后现代主义的迟钝。

这种迟钝实际上也是一种选择，即西方的后现代主义在中国的现实中是否具有文化效力。在回顾80年代的中国艺术时，人们最喜欢说的一句话就是"在短短几年内走完了西方现代艺术的百年历程"，但这只是一个神话，即便现在离"'85思潮"已经十年，我们也远没有走完也不可能走完这百年历程。问题并不在于我们是否有必要再把这种过程顺序走一遍，而在于我们是否可能在一个完全不同的文化环境中再走一遍。美国当代学者布里安·瓦里斯（Brian Wallis）对现代主义有一个相当中肯的定义："任何对当代艺术与批评的理解都必须与对现代主义的理解相联系，现代主义是文化的标准，它甚至在今天仍然支配着我们关于艺术的概念。现代主义是工业资本主义的伟大梦想，是一种理想主义的意识形态，它忠实于社会发展，力求创造一种新的秩序。现代主义是一种自我意识的实验性运动，它包括形形色色的立场，跨越了一个世纪。"[1]按照这个定义，我们可以假定，现代主义在西方的发生不是一场人为的"思想解放运动"，而是历史发展到一定阶段，新旧文化模式的更替，是西方的人文主义传统在工业资本主义时代的延续和体现。正如我们研究西方现代艺术的核心形态——抽象艺术的起源时，注意到两个基本点：其一是古典主义的三度空间体系的危机，这个体系不仅在文化上成为宫廷与贵族趣味的标志，而且在实践上也体现出语言的枯竭，这种危机并不只意味着一种表现手法失去了活力，而是从根本上反映了旧的文化模式在视觉文化领域内的嬗变。因此平面化是对三维空间体系的解构，不管平面化的源流是来自东方、原始、民间还是西方自身的艺术传统。其二是工业资本主义的迅猛发展将工业化的物质主义理想转换为审美理想，尤其在建筑工业上，钢筋混凝土的运用，新型的功能性建筑（如大型车间、百货商店和火车站等）对传统建筑美学的抛弃，使直线几何形的结构由一种实用功能转换为理想主义的审美热情。因此早在现代主义运动蓬勃兴起之前，新艺术运动和工艺美术运动实际上已经暗示了现代主义艺术的美学原则，最早的抽象画就是1888年由一位建筑师画出来的。

现代主义的发生有其从物质条件到视觉经验的变化的基础，前者体现为工业资本主义的物质文化环境，后者体现为把这个环境从审美上理想化和永恒化。那么，后现代主义或现代主义之后则是作为工业资本主义理想的现代主义美学原则的破灭。现代主义兴起于19世纪下半叶中期，大致衰落于20世纪六七十年代，它是在一种破坏与创造的激烈对抗中走完自己的历程，就像支撑着它的经济政治文化背景一样，一方面是工业科学技术的迅猛发展，另一方面是两次世界大战给人类带来的空前浩劫。相比而言，后现代主义的文化背景要平和得多，尽管有冷战与核战的阴影，但也是一个经济起飞、高科技迅猛发展的时代，是商业社会、消费社会和大众文化的时代，现代主义的破灭与古典主义的命运不同，不只是一种文化资源的枯竭，而是工业资本主义理想的破灭，因为它不仅在制造繁荣，也在制造人类共同的生存环境和生存状态的恶梦。最大的恶梦还在于历史在无情地回归，现代主义在初起之时，一方面在渴望着现代的工业文明，另一方面又猛烈地批判文明所带来的人性的"异化"；然而，一百年过去了，人的价值却没有因为物质的繁荣而实现同步的增值，反而是在人认识到自己的价值之后，却从未有像现在这样感到人的脆弱。"艺术自治"曾是现代主义的口号（不论这个当时是针对一个什么样的背景），到现在显得那么苍白，因为谁也无法逃避他所生存的社会，无法逃避社会为他所规定的身份。如果他要为改变他的身份而有所行动的话，那么艺术只是他实现这个目的的手段之一，因此"艺术自治"失去了意义，作为手段的艺术成为一种争取改变某种政治、经济、个人权利、性别、种族等生存状态的社会行为。工业资本主义不仅建立起庞大的经济制度，也制造了与这个制度相适应的官僚政治制度，这是一对以技术理性为基础的双胞胎。技术理性可以按照一个逻辑的程序完整地设计出一个制度的模式，这个制度在现代主义条件下反映为经济主宰社会生活、文化的商品化、高科技变成当代人类的支配性力量；在这样一种制度下，一方面是人性面临着物化的危机，另一方面则是技术理性在制造文化权势的同时，也在日益制造着文化的边缘。从社会学的观点看，"社会中的个人或群体之所以有不同的行为，是因为他们在社会结构中属于不同阶级或占有不同地位。个人地位既然千差万别，也就会依据诸如年龄、性别、职业、宗教和城乡分布等明显的共同社会属性，在利益、态度和行为方面产生系统性差异"[2]。实际上任何身份的差异最终都归结于利益的分配，在技术理性所控制的现代社会中，利益分配即经济上的不平等，而整个庞大的资本主义政治体制恰恰是建立在经济体制的基础上，资本主义的种种文化矛盾最终也是围绕着经济利益而展开。"高级与低级、雅与俗、神圣与尘世、人道主义与科学、资产阶级与革命、批判与肯定、参与与自治——由这种对立所维持的处于中心的经济越来越肯定了自身。最后只有一种话语，它的法则就是经济。"[3]文化的边缘也可理解为利益的边缘，后现代主义是在现代主义的利益边缘实行突破，这场由边缘向中心的突破由文化冲突演变为解构技术理性的政治策略（传统马克思主义的暴力革命转变为当代西方马克思主义的文化颠覆）。因此，人性的归复和争取边缘人的权利都成为后现代主义或后工业社会时代的一场政治"战争"，用我们关于政治的定义来看，这应该是一种泛政治的现象，但它构成了后现代主义文化的最大景观。现代主义的终结也标志着形式主义的完成，艺术结束了"自治"的梦想，成为文化大众（艺术家本人也不可逃避地作为文化大众的一员）的一种社会行为。

按照西方关于现代主义的定义，中国的现代艺术并没有经历过这样一个现代主义的阶段，尽管在80年代曾出现过以现代艺术或前卫艺术命名的青年艺术运动，当然也就无从谈起现代主义之后或后现代主义。在不同的地域文明的发展不是同步的，因此，文明往往是一种重复，但重复是在变异的过程中发生的。中国现代艺术的发生仍然是一种现代工业文明的理想主义行为，但这种行为不是像西方那样建立在自身经济发展的基础上，而是以一种既定的模式作为参照，以一种西方化的文明作为工业现代化的蓝本。这个过程起于五四运动或更早的时期，80年代的中国现

杨飞云，《北方姑娘》，1987年，87cm×71cm，布面油彩

马路，《老象》，1995年，150cm×180cm，布面油彩

陈文骥，《信封、风油精》，1996年，80cm×100cm，布面油彩

代主义运动不过是向世纪初的回归。"'85运动"当然不是一个孤立的现象，刚刚走出封闭的中国并不只有美术才找到了西方现代艺术的蓝本。以西方的现代文明作为蓝本即意味着现代化就是西方化，这是80年代的一个极大的误区，但也是一个不可避免的过程，就好象西方社会本身对现代工业文明的浪漫情怀也是一个误区一样。从这样角度来看，说'85运动是在美术界的一个西方化的运动一点也不过分，不论它当时有什么样的文化批判的背景。因此，作为西方现代主义艺术主流的形式主义虽然被搬到了中国，却不具有它在本土所具有的艺术效力，它是作为一种文化价值甚至政治价值的符号被搬用过来的。也就是说，作为一个纯视觉艺术运动的西方现代主义艺术是作为一种政治理想的工具搬用过来的。在对"'85运动"的总结中，几乎众口一词的批评就是抄袭西方现代艺术，没有自己的创造。其实当时把艺术作为一种文化批判的工具的热情却是以后任何时期都不可再现的。艺术终究不是乌托邦，任何热情都取代不了现实，90年代当中国现代艺术开始冷静地看待现实和西方的艺术时，才真正感觉到，搬来的形式远不能表达一个生活在现实中的人（文化大众）在现实的生存状态中的精神追求。

90年代中国艺术家的现实与任何一个普通的都市中国人一样，面临着生活方式与生存状态的急剧变化。可以说，从这时开始，中国现代艺术才与19世纪末西方现代艺术运动一样有了一个现实的基础，虽然这个基础的形态完全不一样，但真正是以个人的经验来面对艺术创造，不像80年代那样主要是一种集体的经验。因为在80年代不论是在思维方式还是在生活方式上都还是处在一种集体状态中，这主要体现在信息来源的单一和生活方式的划一。90年代随着市场经济的发展，中国仿佛在一夜之间进入了都市文化时代与消费社会，大众传媒和远程电讯的意义还不只在于大众文化的发展使文化人被世俗文化所改造，还在于信息的超量传播使个人获得了信息的权利。同样，市场经济也带来了物质的繁荣，社会的商品化从一个意想不到的方面凸现出人格的自由，而这种自由在80年代是作为一种乌托邦式的理想来追求的。它体现在两个方面：其一是个人的生活质量取决于占有物质的程度，而只有通过个人的努力才能实现生活质量的改变，中国知识分子的生活状态就说明了这一点，任何政府的行为在这方面几乎都是无济于事的；其二是物质的丰富使个人在购买商品时也有了某种选择的权利，票证是作为政府的指令使人们穿一样的衣服、购买一样的食品，而在商场里的自由选择则无形地显现出一种人格的意志。最后，还有大众文化对人本身的改造，这种改造的意义可能至今还没有被全面地认识。在西方，现代主义的兴起与大众文化也有着密切的联系，但当时的大众文化还没有发达的商品社会与传媒文化的支持。都市大众文化是现代工业社会和商品社会发展的结果，是人竭力摆脱人的物化而回归自我的重要方式，休闲文化的意义并不只是消磨时间和娱乐性情，而在于人的本性往往是在他所选择的休闲方式中充分显露出来，也只有在这一时刻他才是自由的，才不接受任何权势指令的支配；也就是说，只有在现代大众文化的条件下，人们才真正意识到自我的存在。这种意识是他在现实生活中直接体验到的，而不是像现代主义那样由哲学来论证的。虽然现代商业社会的发展使金钱成为一条无形的枷锁在桎梏着人，但也正是它第一次使个人的价值得以肯定，个人的意志和智慧得到尊重，同时也要为风险和责任付出代价。

把艺术家作为文化大众的一员来看待，就可以看出90年代中国艺术家在脱离70年代及其以前的官方政治指令和80年代的政治运动与政治风波以后，无论他具有何种的艺术观念和采取何种艺术手段，个人的生存状态是对他的第一制约，他总是自觉或不自觉地在争取自身的生活方式的过程中展开他的艺术活动。在这里我们第一次看到了艺术的生活化，这种生活化不是指艺术在形式和内容上对生活的反映，而是指艺术家的艺术行为与他本人的生存状态和生活方式融为一体，而个人在生活中的价值取向也有形无形地反映在他的作品中。这样，也就意味着一种功利多元化

的艺术选择。80年代以理性主义精神和以现代主义为武器的激进艺术行为来争取的艺术自由，却在90年代的一场静悄悄的革命中实现了。当然这种自由仍然是有限的，因为它是由一根"金钱的脐带"来维系的，但这也是功利多元化的基础。功利多元化在中国当代艺术的再现体现在多个方面，其中最重要的是市场支配一切，官方的和民间的、传统的与现代的，学院的与前卫的，都逃脱不了它的阴影。1992年的"广州油画双年展"首开商业性操作的先例，至今，包括几乎一切大型展览都参照了这种模式。就是那些以前卫自居的艺术，后面也摇晃着某种功利的影子，当我们看到那些专为外国人办的开幕酒会和一个汉字都没有的画展请柬，就很为他们自命的前卫动机感到怀疑，这是一种专为外国人创造的，迎合外国某种政治策略的前卫。当然，仍然有人对纯艺术或前卫艺术怀着赤诚的热情，但如一位美国评论家所说那样，经济与前卫艺术的关系就像是在一只猫的尾巴上拴一个锡罐[4]，它不仅摆脱不了这个锡罐，而且还总得绕着圈去咬这个锡罐。这个问题就像回到了格林伯格的老话题，即一种反资产阶级的资产阶级前卫，因为前卫艺术本身也必须按照（资本主义的）经济规律来操作，那么其自由与前卫的程度必将大打折扣。

徐冰，《析世鉴》，1988年，木板印刷装置

后现代主义本身并不是一种"主义"，不是一种思潮、一种风格或一个流派，它只是指示着现代主义阶段的过去，现代主义原则的失效。因此准确的说法只能是现代主义之后。当本文在前面谈到90年代中国艺术的一些特征时，并非说这就是后现代主义的艺术，也是想说明现代主义原则的失效。80年代所具有的形式——理想主义和对工业文明的浪漫热情实际上都是以西方现代主义艺术为参照，到90年代，中国艺术家和中国公众一样，都在逐步由一种"政治人"转变为"经济人"，实际上也不再处于现代主义的状态中。虽然中国从来没有过真正的现代主义，但在80年代一度是把现代主义作为目标来追求。现代主义在西方的终结有种种历史与现实的原因，除了现代主义自身的语言资源耗竭之外，也与战后西方社会从工业化时代转向后工业化时代有着密切的联系，其中最重要的社会背景就是高科技、消费文化、都市文化、传媒文化与大众文化的迅猛发展，而且工业资本主义的浪漫情怀也被能源危机、环境污染和生态破坏等后工业化时期的问题所冲击，随着现代主义的失落而消失。如果说我们在80年代突然面对着的西方现代主义与它的兴起还相距一百年的话，那么西方的后现代主义现象离我们并不遥远，因为60、70年代由于经济起飞在西方出现的当代文化问题，同样在今天的中国重现。虽然其中还有一些质的区别，就如西方的后现代主义是"怀着乡愁，寻找家园"的时候，我们则正好是坐在"家园"的大门口。

中国当代艺术的功利多元化只是说明它的背景和动机，但也正是在这种条件的制约下使艺术家把眼光投向现实，投向他自己的生活空间。最先反映出这种趋势的是90年代初的"新生代"画家。在他们的作品中体现出一种困惑，不管这种精神状态是积极的还是消极的，却是他们的真实，仿佛是在英雄偶像的消失和市场的诱惑之间一种无所适从的感觉。他们最早以群体的方式表达了这个年龄层的人对正在兴起的都市文化的兴趣，这实际上也是在表达他们自己的经验。新生代也被称为新学院派，因为他们大多是刚从美术院校毕业的青年人，有着较为扎实的写实基础。但写实的形式只是一个表象，关键在于这种形式适合了叙事的需要，作为述说的题材则是他们自己的生活，是他们所直观的都市生活和他们在这种条件下的精神状态。对他们来说现代主义原则作为一种价值并不重要，关键在于怎样表达自己在生活中的感受，以及对自身生活方式的一种价值判断，这其中也隐含着对现实的关注与批判。与新生代几乎同时引起关注的思潮是"政治波普"，仅从名称上看，这种思潮就是一种后现代主义的倾向，虽然它在"'89现代艺术展"上就初露端倪。政治波普的现象较为复杂，其缘起是把80年代盛行的文化反思与批判和在中国作为前卫艺术样式的波普艺术结合起来，主要手法是把某些在中国能够普遍识别的政治形象符号化，经过时空的错位与对比，而实现表现形式与文化主题的双重意义。最先采用政治波普的是一批'85运动的

吕胜中，《行》，1988年，剪纸、装置

艺术家在布置1989年的"中国现代艺术展"

参与者，集中展现在1992年的"广州油画双年展"。但后来人们所熟悉的政治波普并不是那些直接采用历史政治题材的作品，而是与新生代联系较为密切的一批作品，这批作品并不直接反映政治主题，甚至也没有明显的波普样式，但它们是把某些具有政治色彩的形象和社会边缘的形象符号化，以写实的手法表现出来，经过海外评论的反馈而具有某种政治含义的。不论政治波普具有什么样的背景，但它毕竟构成了90年代中国绘画的一个重要思潮，在某种程度上也体现了西方当代艺术的政治策略与中国当代艺术的某个侧面的交结，这种交结应该不是偶然的。某些西方评论家对中国"政治波普"的需要有两方面的原因。一方面，从西方当下艺术的状况来看，政治问题一直是后现代主义艺术的重要课题，按照西方人总是以有色眼镜看待东方艺术的传统习惯，他们会以自身对政治题材的兴趣来选择他们所需要的中国现代艺术；另一方面，随着冷战的结束，东西方世界的政治格局也发生重大变化，一些美国政治家策划以后冷战战略来钳制中国。这种思想也不可避免地反映在美国对华的文化战略之中。从这个角度看，不管政治波普适合了谁的需要，它在形态上倒是一种很典型的后现代主义。现代主义的形式是一种价值和标榜，也是一种运动和口号，但后现代主义时期可以有思潮，有倾向，但没有可以标榜的"后现代主义样式"，就像新生代与政治波普一样，它们之所以引起关注，并不在于采用了什么样式，而在于它们切入社会生活的程度和角度。在中国90年代艺术中还可能引起注意的是观念（装置）艺术，这大概也是中国前卫艺术的最后一块实验田。它目前的境况也清楚地说明了在现代主义的价值不再起作用的条件下，它或者是放弃其前卫色彩走入社会生活与大众文化的空间，或者只是在一个小圈子内的玩玩装置小品。

现在再回到本文的开头可以得出一个结论，中国当代艺术正在逐步摆脱西方艺术的模式，不论是古典主义还是现代主义，因为中国的艺术正越来越面对自身的社会现实与生存条件，它必将在面对自身的紧迫问题中选择自己的表现方式。当然，这并不是艺术的自律，而是在一个越来越开放、经济越来越全球化的社会，艺术也将和所有的人文文化一样，面对的是人类共同的问题。因此，我们对西方的后现代主义艺术并不只是一种简单的迟钝，而是失去了对西方现代主义的那种热情；这不仅因为今天日益开放的中国社会和西方社会一样被后工业化时代的问题所困扰，也因为在一个市场经济发展的时代，艺术家更关心以个人经验为基础的人的生存问题，这样也迫使中国艺术家关心个人的命运，关心他周围的生活和社会环境。

（原文发表于《美术研究》1996年第1期）

注释

[1] 布里安·瓦里斯：《现代主义之后的艺术》(*Art After Modernism*)，The New Musemu of Contemporary Art，第 xi 页。

[2] 丹尼尔·贝尔，赵一凡、蒲隆、任晓晋译：《资本主义文化矛盾》，三联书店，第 83 页。

[3][4] 保罗·曼 (Paul Mann)：《前卫的理论死亡》(*The Theory— Death of the Avant- Garde*)，Indiana U-niversity Press，第 27 页、第 23 页。

李叔同油画《半裸女像》的重新发现与初考

王璜生 李垚辰

自 2010 年开始，我们对中央美术学院民国时期藏品作了认真细致的整理，在中央美院美术馆的库房里发现并确认了像李毅士、吴法鼎、张安治、孙宗慰等的多件作品，其中有些作品尺寸很大，是艺术家的代表之作。这些发现，引出了有关中央美院的前身北平艺专的一些"人、艺、事"。如李毅士的作品，画的是他的同事、当时北平艺专的两位教授陈师曾、王梦白，张安治的 1936 年巨幅作品（222.5×129cm）是当年徐悲鸿点名收藏的，等等。不过，最重要的发现是，被长期认为"不见了"或"不知在何处"的李叔同油画代表作《半裸女像》。（图 1）这件作品在画面上目前没有发现有署名。

据中央美术学院"图书馆陈列室物品登录簿（总括）"（手抄账本）登记："品名：吴法鼎半裸女像，布／登记号：2011-甲／凭单号：1／西方艺术 -- 艺术 -- 册：1／西方艺术—其他—金额：500:00"。[1]

数据库电子账本登录为："欧洲作品登记表／序号：72／总号：2011／柜架号：2-3-8／名称：半裸女像／材质：布／尺寸：90×116"（其他的"分类号""作者""国籍""画种""年代"栏都没有填写）。[2]

两种登记的品名并不一致。登记的尺寸与实际尺寸略有出入，实际尺寸为：116.5×91 cm。

从作品状况看出，画面保护基本完好，有几处卷折及色彩脱落的痕迹，色彩较灰暗及有灰尘积存的痕迹，无外框，内框较旧，但好像不是原框；背后画布较旧，但基本无损坏；画布边缘有个别处破损，背面有较大的白色笔书写的登记号"2011-甲"，贴有两处纸质库房标签。（图 2）

左上角标签为："中央美术学院陈列馆藏／柜架号：2-3-8-（136）／题目：半身裸女像／作者：空 ／年代： 空／规格：90×116.5／质地：麻布／总帐号：2011／分类号：空"

右上角标签："总帐号：2011／题目：女人体半身像／作者： 空 ／排架号：3--油—1（下）"。

这件作品一直存放在"外国作品"区域，所登记的"柜架号：2-3-8，"即"欧洲作品"库架。因此，库房工作人员一直以为这是一幅外国佚名的作品。

这次在整理民国时期作品的过程中，工作人员觉得这件"半裸女像"似曾相识，画法上也有民国早期油画的一些特点。因此，我们查阅了大量相关的文献和史料，发现这幅作品与李叔同 1920 年发表于《美育》第一期（中华美育会发行）上的《女》（油画，上海专科师范学校藏）似是同一幅画。我们又做较详细的查证和比对，初步确定它就是日后为许多中国美术史论著所一再提及、论述和介绍的李叔同的代表作《半裸女像》。[3]

这幅 1920 年就发表于《美育》杂志、并且发表的当期当页上明确注明是"上海专科师范学校藏"的作品，怎么最终存放在中央美术学院的库房里？它是什么时候归于中央美院的？整个经过怎样？我们带着种种疑问，开始了关于这幅作品来龙去脉的考索和查证。

一、与这件作品相关的文献记载

1.就目前查阅到的资料看，这件作品最早刊登于 1920 年 4 月 20 日在上海发行的《美育》

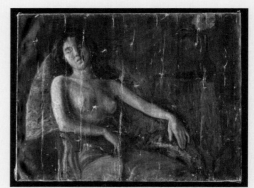

图 1 李叔同，《半裸女像》，约 1909 年作，116.5cm×91cm，油画，中央美术学院美术馆藏

图 2 《半裸女像》背面情况

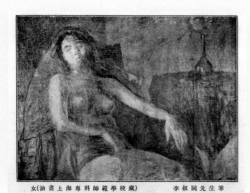

图3 李叔同先生笔，《女》，油画，上海专科师范学校藏，
发表于1920年4月20日发行的《美育》第一期

图4 《美育》第一期登载的《李叔同先生小传》

图5 《美育》第一期封面，"美育"两字为李叔同所书

第一期第二页上，该画下端注明的标题、画种、藏处和作者为"《女》（油画，上海专科师范学校藏）李叔同先生笔"[4]。（图3）并附有由"非"（即吴梦非）撰写的《李叔同先生小传》。（图4）《美育》系中华美育会发行，由吴梦非、丰子恺、刘质平——李叔同的三位门生创办，此一期《美育》的封面"美育"两字为李叔同所书。（图5）《美育》杂志开本较小，约高22公分，宽15公分，《女》作品的图版制版印刷质量较差，有较明显的修版痕迹。

2. 李叔同1918年农历7月出家，据李叔同在1922年农历4月初六日写给他侄儿李圣章的信说，"戊午二月，发愿入山剃染，修习佛法，普利含识，以四阅月力料理公私诸事。凡油画，美术书籍，寄赠北京美术学校（尔欲阅者，可往探询之。）；音乐书赠刘子质平；一切书杂另物赠丰子子恺（二子皆在上海专科师范，是校为吾门人辈创立）。布置既毕，乃于五月下旬入大慈山（学校夏季考试，提前为之）。七月十三日剃染出家，九月在灵隐受戒⋯⋯"[5]

3. 李叔同是1918年农历七月阳历8月19日出家，而在一年半后《美育》杂志创刊号刊登《女》这件油画作品，作品藏处是"上海专科师范学校"。《美育》杂志是李叔同的"门人辈"丰子恺、吴梦非、刘质平等三人于1919年发起的"中华美育会"的刊物，李叔同为该刊题写"美育"两字；上海专科师范学校也是李叔同这三位门生：丰子恺、吴梦非、刘质平所办[6]，那么，在李叔同出家不久，于"门人辈"吴梦非等创办的第一期《美育》显要位置上登出这件油画作品，并标明"上海专科师范学校"藏，附有老师的小传，可见，李叔同老师及老师的这件作品，无论对于社会或对于他们自己，都有非同寻常的意义和价值。随后在1920年7月《美育》第四期上又刊登李叔同的另一件油画作品《朝》，标明是"北京国立美术学校藏"。（图6）[7]

4. 吴梦非在1959年撰写的《五四运动前后的美术教育回忆片段》一文，发表于中央美术学院的《美术研究》1959年第三期，文章插图便是他当年主编的《美育》第一期上李叔同的《女》那件作品。而此处使用标题为《裸女》，图像的清晰度及制版质量较《美育》上的《女》好，黑白图像。（图7）据《美术研究》这一期的编辑奚传绩教授回忆，吴梦非的文章是他去组稿的，《裸女》图片由吴梦非提供。[8]文章中还特别提到，"李先生曾做油画'裸女'一幅，此画现尚存于叶圣陶先生处"[9]。

5. 由商金林编的《叶圣陶年谱长编》1959年8月30日条记载："作书致吴作人，以夏丏尊所藏弘一法师出家前所作之油画《倦》一幅交与中央美术学院，请其保藏。"[10]其资料来源于叶圣陶日记。又，夏丏尊的长孙夏弘宁在《从艺术家到高僧》一文中说到："值得庆幸的是，在30年代，李叔同曾赠送夏丏尊一大幅油画，画的是一安静、媚美、舒适地躺卧着的浴后裸体少女。夏先生生前十分喜爱此画，长年挂着白马湖屋客堂上。夏先生逝世后，这幅油画带往北京叶圣陶先生家珍藏。近读叶老日记：1959年8月13日，叶老致书中央美术学院院长吴作人，将此画送请中央美术学院永久保存。"[11]

6. 叶圣陶1982年6月23日作《刘海粟文集》序写道："我国人对人体模特写生，大概是李叔同先生最早。他在日本的时候画过一幅极大的裸女油画，后来他出家了，赠与夏丏尊先生。中华人民共和国建国之初，夏先生的家属问我这幅油画该保存在哪儿，我就代他们送交中央

美术学院。可惜后来几次询问，都回答说这幅画找不到了。"[12]

7.2012年3月27日在中央学术学院美术馆的李叔同《半裸女像》鉴定、研讨会上，中央美术学院现代美术史专家李树声教授提供了这一作品的反转片，他回忆道：1960年至1964年间他们搜集整理"中国现代美术史"资料汇编工作时，曾与摄影人员一道到中央美院陈列馆提取这一作品，进行反转片拍摄，目前反转片片夹上写明："李叔同 倦女 油画"。（图8）

8. 从20世纪七十年代开始，众多的中国美术史论著、传记、图典等一再提及、论述、介绍、登载了这件李叔同的代表作《半裸女像》。刊出时使用的题名有"女""出浴""浴女""裸女""坐着的裸妇"等，名称不一；创作时间也不尽相同，有"1906""1910年""1910年前""1911年以前"等。除转自1920年《美育》第一期登载的图像注明"上海专科师范学校藏"外，都没有注明该作品现藏何处，可能普遍认为该作品"不知在何处"[13]。

9. 我们分别于2012年3月27日和29日约请了叶圣陶先生孙子叶永和先生和夏丏尊先生的孙女夏弘福老师验看这件作品。出生于1941年，从小就与夏丏尊先生一起住在上海霞飞路寓所，看着高高挂在客厅里这件"和尚"的画长大的夏弘福老师，一眼辨认出这就是祖父家里的那件李叔同作品。"画面人物闲散的姿态和两支手臂舒展垂下的形态，印象深刻。但当年都不太敢正面凝视这一裸体的女像。"她还讲述了这一作品存放、流传的经历等，与目前相关文献的记载，颇为吻合。而比夏弘福小9岁、出生于1949年的叶圣陶先生孙子、夏丏尊先生外孙叶永和先生的回忆是，儿时在家中所见到的李叔同作品，好像是一张全裸斜卧的女人体像，裸女的脸部有些"可怕"，作品尺度比例是较窄较长的，与中央美院目前这件李叔同《半裸女像》不同。从叶永和当年尚是八、九岁的小孩，这一作品存放在叶圣陶先生家的时间也可能不是很长等因素看，叶永和先生的记忆及印象可能不及夏弘福女士的记忆更准确具体。我们正进一步联系夏家及叶家的后人，让更多人参加辨识，及对相关细节作回忆，以便更准确判断中央美术学院美术馆目前这件作品，与叶圣陶先生1959年代夏丏尊家人送给中央美术学院的李叔同的画，是否同一件作品。

以上是有关《半裸女像》作品的相关重要节点史料，通过这些史料相关细节的联系和对照，以及作品与印刷品图像的比对、电脑叠影比对等，我们初步确定《半裸女像》是李叔同先生的作品。如果将上述线索串连起来，大体可以勾勒出这件作品流传的基本线索：

李叔同《半裸女像》可能作于他在日本留学期间。据刘晓路考证，李叔同1905年抵日，1906年考入东京美术学校，1911年毕业后归国。[14]这幅画应该作于1906年至1911年之间。1920年前后，这幅画为上海专科师范学校所藏，之后又转到夏丏尊先生处，据夏丏尊先生的孙女夏弘福女士称，20年代初期夏先生在白马湖寓所客厅里就挂着此画。大约在1937年之后，此画挂在夏丏尊先生上海霞飞路寓所，[15]50年代又由夏的家人转托叶圣陶先生，1959年8月由叶圣陶先生代夏丏尊先生后人将此画捐赠给中央美术学院。

关于我们目前发现的这幅画，与1920年《美育》杂志上发表的那件作品是否为同一幅画，我们将作进一步的科学技术鉴定及图像研究辨识等工作。

二、一些亟需厘清的环节及相关思考

在以上史料的分析和关系查证中，我们发现，这件作品在近一个世纪的流传过程中，存在一些很有意思又不甚清楚的环节，需要进一步厘清。这种追索、辨识、思考，有助于我们对这一作品展开深入研究：

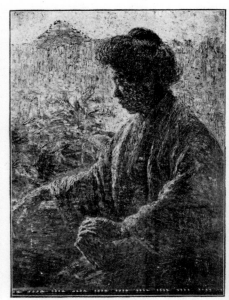

图6 1920年7月《美育》第四期上刊登李叔同的另一件油画作品《朝》，标明为"北京国立美术学校藏"

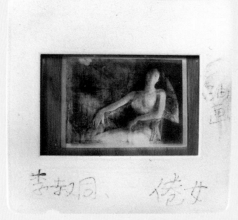

图7 发表于中央美术学院《美术研究》1959年第三期的李叔同《裸女》（吴梦非供图）

图8 李树声先生于1960年代初拍摄自中央美院陈列馆李叔同作品反转片，片夹上写着："李叔同 倦女 油画"

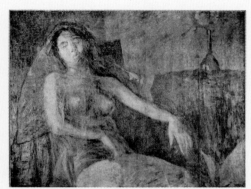
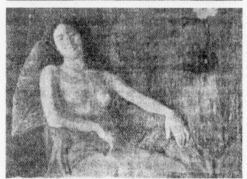

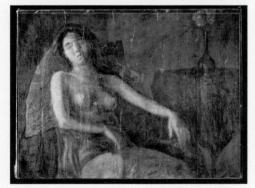

图9 李叔同作品，1920年图，1959年图，现图，及现图与1920年图叠加比较图

1.李叔同自己说过，出家前将"凡油画、美术书籍，赠送给北京美术学校"，特别是他在那封1922年写给侄儿李圣章的信中谈及出家前分赠绘画书籍物品去处时，"音乐书赠刘子质平；一切书杂另物赠丰子子恺（二子皆在上海专科师范，是校为吾门人辈创立）"，这里还提到了"上海专科师范"，但是，却没有谈到曾有油画作品赠与"上海专科师范"或学校创办者、他的学生丰子恺、吴梦非、刘质平，尤其是这件《女》油画作品是如此大的尺寸也如此有代表性。那么，这件这么重要的作品是怎样由"上海专科师范"学校收藏？是属于三位"门人辈"创办者所共有还是其中哪位的？这在这三位"门人辈"的不少的回忆纪念老师李叔同的文章中都没有谈及这些细节。[16]

2.创办"上海专科师范学校"并任校长的吴梦非先生，在1959年撰写的《五四运动前后的美术教育回忆片段》一文中谈到："李先生曾做油画'裸女'一幅，此画现尚存于叶圣陶先生处"。文章的插图便是与1920年《美育》第一期上刊出的同一件李叔同作品。[17]那么，当年他在《美育》杂志上发表这一作品是明确写着"上海专科师范学校藏"，上海专科师范学校是私立学校，创办者是吴梦非、丰子恺、刘质平，这画是李叔同先赠送师范学校或吴、丰、刘三位中的一位？而后来又怎样说是在叶圣陶先生处（之前在夏丏尊先生处）？在这里，作为前后都有直接关联的吴梦非没有作进一步的说明。

3.叶圣陶1982年6月23日作《刘海粟文集》序写道："他（李叔同）在日本的时候画过一幅极大的裸女油画，后来他出家了，赠与夏丏尊先生。中华人民共和国建国之初，夏先生的家属问我这幅油画该保存在哪儿，我就代他们送交中央美术学院。"[18]如果据叶老的这段话，又似乎没有什么疑问，这幅画是由李叔同赠送给夏丏尊先生的。但1920年发表时，怎么又标明是"上海专科师范学校藏"？之后又是怎样"赠与夏丏尊先生"的？据说这幅画很早挂在夏丏尊先生的客厅里，许晓泉先生和刘海粟先生都曾有文谈及在夏丏尊先生家里的这幅画。[19]据夏丏尊先生孙女夏弘福女士的转述和回忆，这件《半裸女像》作品很早就挂在夏丏尊先生白马湖寓所堂屋里，白马湖地处农村，村民们对裸体画很好奇，表示不很理解。此阶段夏丏尊先生工作于上海，来回居住往来于上海与白马湖之间，后夏丏尊搬到上海，霞飞路寓所里也一直挂着这件作品。[20]夏家的这幅画与1920年"上海师范专科学校藏"的那幅画是否为同一作品？

作为李叔同同事兼挚友的夏丏尊有过多篇谈及与弘一法师往来友谊的文章，其中很重要的《弘一法师之出家》一文里，特别谈及李叔同出家前分赠作品物品的情况，他写道："暑假到了。他把一切书籍字画衣服等等，分赠朋友学生及校工们，我所得的是他历年所写的字，他所有的折扇及金表等。自己带到虎跑寺去的，只是些布衣及几件日常用品。"[21]这里，并没有提及李叔同出家前将这一"极大"的油画作品赠他，而后夏先生的其他文字也没有谈到李叔同赠送作品的事。那么，《女》这件作品具体是在什么时间、什么情况下、以什么方式送给夏丏尊先生的？

有一则资料值得注意，夏丏尊先生的长孙夏弘宁说到："在30年代，李叔同曾赠送夏丏尊一大幅油画，……夏先生生前十分喜爱此画，长年挂着白马湖屋客堂上。夏先生逝世后，这幅油画带往北京叶圣陶先生家珍藏。近读叶老日记：1959年8月13日，叶老致书中央美术学院院长吴作人，将此画送请中央美术学院永久保存。"[22]此处提到的"30年代"李叔同赠送夏丏尊一大幅油画，这个时间是否确切？如确切，它与1920年"上海师范专科学校藏"的那幅《女》，倒构成一种时间上的前后关系，两幅画可能为同一幅画。

4.夏丏尊与叶圣陶是亲家关系，叶圣陶的儿子叶至善与夏丏尊的女儿夏满子为伉俪。夏

丏尊先生 1946 年去世，这一作品大概是什么时间，在什么情况下存放到叶圣陶先生处？据朱伯雄《中国近百年美术史话：浙江两级师范学堂与李叔同》文提到："30 年前，有关部门在搜集史料时，在叶圣陶先生处见到一幅裸女半身像；又在丰子恺处见到木炭素描头像一幅。……至于为叶圣陶先生所藏（现均已交赠国家）的那幅《裸女》，则更显画家在油画上的学院式技艺水平了。"[23] 另据夏丏尊先生孙女夏弘福的回忆，其堂兄夏弘宁（已于 2010 年去世）大概在 50 年代初期，问叶圣陶先生，这一作品存放在家里怕不安全，怎么办，请他带到北京交给了叶圣陶先生，叶先生后将作品送交中央美术学院。[24] 而夏弘宁自己的文章对这一过程并没有具体的记述。

5. 从图像考证的角度看，1920 年《美育》杂志上的《女》出于李叔同手笔是确切无疑的，但是从流传及登载的《女》（或《裸女》等）图像看，至少存在有三个黑白图像版本：一是与 1920 年《美育》杂志刊登的明显有修整痕迹的图像版本（A 版本）该版本图像比较硬朗，有多处轮廓线条，特别是画面左下角处有多处线条，脸部较模糊。二是画面没有卷折痕的图像版本（B 版本），代表性的是吴梦非 1959 年《美术研究》上的图像，特点是人物形象较圆厚，画面形象也不是很清晰。（参见图 9）三是有卷折痕的版本（C 版本）。有卷折痕 C 版本的图像，画面形象与 B 版本较相同，人物的左手下方多了一处较亮形状物，而卷折痕处与目前保存在中央美院美术馆该作品上的卷折痕是一致的。（图 10）曾有专家指出，1920 年的黑白图像版本与现在中央美院的油画原作之间距离较大，似乎不是同一件作品。[25] 也有台湾学者撰文提出，李叔同有一作品画两幅的特点，[26] 所举的图像例子就是《女》的 A 版本和 C 版本，认为最主要的区别是 C 版本"人物左手按在一个像是书的东西上"。经对比现存中央美院的作品原件，发现"一个像是书的东西"，其实是画面颜料稍有剥落的痕迹。（图 11）

有卷折痕 C 版本的图像，与 B 版本的图像比较接近，就是多了卷折痕，和人物左手下方一处较亮形状物，代表性的是郎绍君主编《中国书画鉴赏辞典》上的图版，其卷折痕处与目前保存在中央美院美术馆作品上的卷折痕相一致。[27]（参见图 9）

那么，这里有两个问题，一是社会上流传的 B 版本图像主要来自哪里？这一版本大概是什么时间拍摄的？中央美术学院现代美术史专家李树声教授有这一作品反转片，他说是在 1960 年至 1964 年间搜集整理"中国现代美术史"资料汇编工作时，与摄影人员一道到中央美院陈列馆提取这一作品拍摄的，这一图像卷折痕不明显，接近于 B 版本图像。那么，C 版本图像拍摄应该在 B 版本之后的 20 世纪 60 年代末至 70 年代，甚至可能是"文革"后，据 C 版本的使用者郎绍君先生说，他所使用的李叔同《裸女》作品的图片（有卷折痕的 C 版本）是由出版社提供的。这样，从李树声教授的回忆及拍摄的 B 版本，到直接源自中央美院现藏李叔同作品的 C 版本，都较明确知道该作品的藏处是在中央美院，为何出版时都没注明收藏处？而作为收藏处的中央美院陈列馆，却长期认为这一作品是"佚名"的外国作品。作品的拍摄时，应该是由中央美院陈列馆提供并有相关人员参与完成的，怎么可能长期存在"不知在何处"和"佚名外国作品"的误会呢？这其中的原因是什么？

6. 是否存在两幅李叔同同一构图的《裸女》作品？ 1920 年《美育》杂志刊登的《女》作品图像，画面人物及物象形体等显得比较方正和硬朗，有多处轮廓线条，特别是画面左下角处有多处线条，脸部较模糊，而 1959 年发表于《美术研究》上的《裸女》图像，和目前收藏于中央美院的《半裸女像》作品，人物形象都较为圆厚，画面左下角没有线条状物象，脸部特别嘴唇比较清晰。在 2012 年 3 月 27 日下午的专家鉴定及研讨会上，刘曦林先生、钟涵先生等专家提出了《半裸女像》与 1920 年《美育》上的《女》可能不是同一作品的观点。台湾学者李

图 10 有卷折痕 C 版本图像，画面形象与 B 版本较相同，人物的左手下方多了一处较亮形状物，而卷折痕处与目前保存在中央美院美术馆该作品上的卷折痕是一致的。（两图卷折痕比较）

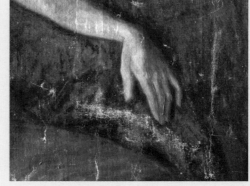

图 11 经对比现存中央美院的作品原件，发现"一个像是书的东西"，其实是画面颜料稍有剥落的痕迹。（局部对比）

图 12 20世纪 50 年代，吴作人致叶圣陶信稿。释文：（致叶圣陶先生）圣老赐鉴，承赠我院陈列馆以李叔同先生遗作油画一帧，谨深致谢。允为作叙语，尚乞早惠。俟细订妥当照相后，即印奉一份，专此先复谢，并致敬礼

璧苑曾指出，"就同一题材来看，或许李叔同有时候有重复画两张的习惯，如照片（陈师曾与子封雄）中的盆栽油画与油画《花卉》；油画《女》与《出浴》（图 6、图 7 比较）；以及两幅同名为《朝》的作品等，均是构图相同之作"[28]。在该文的插图中，图 6《女》为 1920 年《美育》版的图像，而图 7《出浴》是介于上述所提到的 B 版本与 C 版本之间的图像，即画面人物形象较为圆厚，没有卷折痕，但人物的左手下方有一处较亮形状物。该图像出自《弘一大师全集》第七册《佛学卷（七）、传记卷、序跋卷、附录卷》，李璧苑在插图说明上写着："以上两画的构图相同，但下一幅的人物左手按在一个像是书的东西上。"[29] 李叔同作画是否有重复画两张的习惯，有待进一步考索，但是，就李璧苑所举的这一例证来看，经与现存于中央美院的作品原件对比，明显的，"一个像是书的东西"，其实是画面颜料稍有剥落的痕迹。

至于中央美院的《半裸女像》是否与 1920 年《美育》版的《女》是同一作品还是两张画，需要用科学技术手段作颜料、材质、年代检验、图形定点比对、轮廓线比对等工作。1920 年的《美育》版本，当年登载的杂志开本较小，约高 22 公分，宽 15 公分，图版也不大，20 世纪初期中国的拍摄和制版、印刷质量都处于较低水平，同时，当时出版方的"中华美育会"或"上海专科师范学校"是几位同人出资筹办的机构，经济窘迫，处于运作艰难的草创期。因此，图片制版及印刷质量较差，有较明显的修版痕迹，这是不争的事实。那么，以这样黑白的、小开度而后放大的、有可能被修版过的图像来进行图像比较，可能会有图像之外的误差及其造成的错觉，这也是我们在比对过程中要考虑到的问题。

有意思的在于，1920 年的《美育》版图像（A 版本）出自于吴梦非主持的《美育》，1959 年出现在《美术研究》上的图像 B 版本也来自于吴梦非，那么，一般情况下，这两个图像版本及所指向的应该是李叔同的同一件作品，更何况，1920 年这件李叔同的作品就在吴梦非、丰子恺、刘质平三人手里，为"上海专科师范学校"所有。而 1959 年的 B 版本直接标明《裸女》，"此画现尚存于叶圣陶先生处"，"此画"即现在藏于中央美院的李叔同这一件作品。

7. 李叔同的《半裸女像》具体的创作时间，目前一些印刷物标着"1906""1910 年""1910 年前"等，[30] 但是郭长海、郭君兮编《李叔同集》，年表中 1909 年条："本年，作油画《浴女》、《朝》。"[31] 此《浴女》应该就是这件《半裸女像》，那么，这件作品的创作年代是否可以定为 1909 年？而这件作品创作于李叔同日本留学时期，这似乎没有什么异议。

以上的存疑，驱使我们去作进一步厘清的工作。一件作品的流传背后，其实包含着一个时代、以及置身于时代中的人对美术作品、对历史的看法及其处理方式，其涉及和引发的与中国现代美术史相关的问题，值得深入思考。

（文章原载于《美术研究》2012 年第 2 期。注：此文章因本书篇幅有限，由作者于 2018 年进行部分删减、调整，其中图 12 为吴作人基金会整理吴作人先生资料时发现，2017 年 3 月 2 日由吴宁老师提供。）

注释

[1] 此手工账本据原中央美术学院陈列馆王晓副馆长（1990 年至 2004 年主持陈列馆工作）说，他到任时此手工帐本就存在，但可能是文革后整理的。

[2] 此数据库电子账本为 2008 年下半年根据实物清点时所登记。

[3] 李叔同《半裸女像》（油画）部分刊登情况（按发表年份排列）：

1.1920年

《女》（油画 上海师范专科学校藏） 李叔同先生笔（《美育》第一期，中华美育会 1920 年 4 月 20 日发行。）

2.1959年

《裸女》（油画 ）李叔同作（吴梦非：《五四运动前后的美术教育回忆片段》，《美术研究》1959 年第 3 期，第 42 页 。）

3.1988年

《女裸》李叔同 （1910 年）（陶咏白编：《中国油画 1700-1985》，南京：江苏美术出版社，1988 年，第 3 页 。）

4.1991年

出浴（油画 ）1906 年作于日本东京（《弘一大师全集 7·佛学卷 7 》，福州：福建人民出版社，1991 年，第 679 页。）

5.1994年

《裸女》李叔同（郎绍君等主编：《中国书画鉴赏辞典》，北京：中国青年出版社，1994 年，第 647 页。）

6.2000年

近现代李叔同《裸女》（王伯敏：《中国绘画通史》，北京：三联书店，2000 年，第 474 页 。）

7.2001年

李叔同《坐着的裸妇》1910 年前 （苏林编著：《 20 世纪中国油画图库 1：1900 — 1949》，南宁：广西美术出版社，2001 年，第 8 页。）

8.2002年

李叔同《裸女》李氏在日本学画时完成 （潘耀昌编著：《中国近现代美术教育史》，杭州：中国美术学院出版社，2002 年，第 19 页 。）

9.2007年

《女》（油画 上海师范专科学校藏）李叔同先生笔，《美育》第一期，中华美育会 1920 年 4 月 20 日发行（李超：《中国现代油画史》，上海：上海书画出版社，2007 年，第 24 页 。）

10.2008年

李叔同 油画《 裸女》（陈星：《李叔同出家实证》， 杭州：杭州出版社，2008 年，第 161 页。 ）

11.2010年

李叔同在日本学习绘画时所作裸女画（柯文辉编著：《 旷世凡夫：弘一大传》，北京：北京大学出版社，2010 年，第 71 页 ）。

[4]《美育》第一期，中华美育会 1920 年 4 月 20 日发行，第 2 页。

[5] 秦启明编著：《弘一大师李叔同书信集》，西安：陕西人民出版社，1991 年，第 198 页。

[6] 上海专科师范学校，1919 年秋吴梦非、刘质平、丰子恺在上海筹办，私立性质，并于 1920 年正式成立，校址在小西门黄家阙路。由吴梦非任校长，丰子恺任教务主任。该校办学目的是培养中、小学美术师资。其学制仿照德国，分普通师范、高等师范两部，以图画、手工、音乐为主科。教材以日本正则洋画讲义为主要参考教材，崇尚写实画风。吴梦非、刘质平，丰子恺三人都是当时浙江省立第一师范学校教师李叔同的学生，吴精手工，刘专音乐，丰长绘画，三人通力合作，各自发挥自己的特长。该校虽然仅开办了 7 年，却培养了美术师资近八百人，是中国一所具有很大影响力的美术师范学校。50 年代吴梦非在接受音乐史界的专访时回忆说："当时我们班的上海专科师范，经常发生经费困难，李叔同知道这个情况，就写了很多字画给我们，叫我们把卖掉字画所得的钱，补贴学校经费不足之用。"（戴鹏海、郑碧英：《访问吴梦非的记录》1959 年 9 月，见张延辉：《李叔同的艺术教育思想》，《甘肃联合大学学报》2010 年第 3 期。）当年吴梦非在《民国日报》上刊登启事："李叔同先生的书法，海内闻名。顾自出家以来，罕能得其墨迹。去岁敝校筹募资金，弘一师特破例书赠琴条三十幅，俾作慷慨捐助者之酬赠。"可见，李叔同与上海专科师范学校关系之密切。

[7] 李超：《中国现代油画史》，上海：上海书画出版社，2007 年，第 24 页。

[8] 笔者2012年3月28日电话询问居住在南京艺术学院的奚传绩教授，了解到这一情况。之后，经奚教授建议，笔者又电话咨询当期的发稿编辑李松涛教授，其说法一致。

[9]《美术研究》1959年第3期，第41页。

[10] 商金林：《叶圣陶年谱长编·第三卷》，北京：人民教育出版社，2005年，第630页。

[11]《宁波佛教》1995年第1期。

[12]《叶圣陶散文乙集》，北京：三联书店，1984年，第606页。

[13] 参见注[4]。

[14] 刘晓路：《档案中的青春像：李叔同与东京美术学校（1906-1918）》，《美术家通信》1997年第12期。

[15] 2012年3月22日笔者采访夏丏尊先生孙女夏弘福老师。

[16] 弘一法师的另一位学生李鸿梁曾谈过他得到李叔同一件早期油画，他这样说："这批画后来等法师将要出家时，都赠送给北京国立美术学校了。我得了一张十五号的画，画的是以大海为背景的一个扶杖老人，意态有点像米勒的'晚祷'，不过色彩比较淡静，调子也比较柔和，这是法师在日本东京美术学校里的第一张油画习作。这张画，后来在抗日战争时期与其他书画文物，全数被绍兴城区三十五号主任汉奸胡耀抠抢去了。"（见陈星编：《我看弘一法师》，杭州：浙江古籍出版社，2003年，第83页。）

[17]《美术研究》1959年第3期，第41页。

[18]《叶圣陶散文乙集》，北京：三联书店，1984年，第606页。

[19] 孙晓泉《李叔同与西泠印社》中写道："夏丏尊客堂中，曾悬挂大幅油画一帧，面积约十七八尺，画一浴后之日本少女，斜侧椅上，肩上两手傍，有轻纱遮蔽，长发披于两颊，两目如将入睡，背景置瓶花一束，作为点缀，色调柔美，用笔生动，女性之美流露画面。读画的人但觉海棠笼雾，丽质天然。此画曾陈列上海天马会画展，深得各界好评，可作李氏代表作。"（原刊于1979年《新观察》，收录入《弘一法师全集》第10册附录卷，福州：福建人民出版社，1993年，第141页。）刘海粟1983年游青岛，访湛山寺，后写《湛山寺话弘一》一文，文中谈到："我在夏丏尊先生家看过他（李叔同）的女性胸像和一些小品。女像沉静清秀，左边眉毛微微扬起，双目略带下视，如有所思，人中下巴立体感突出，肌肉坚实而富有弹性，饱含着青春气息。头发画得很奔放，技巧娴熟，功力深厚。（刘海粟：《齐鲁谈艺录》，济南：山东美术出版社，1985年。）

[20] 同注[16]。

[21] 夏丏尊：《弘一法师之出家》，见《夏丏尊教育名篇》，北京：教育科学出版社，2007年，第216页。

[22] 同注[12]。

[23]《美术向导》第12册，北京：朝花美术出版社，1988年，第44页。

[24] 同注[16]。

[25] 2012年3月27日"李叔同油画《半裸女像》鉴定及研讨会"上刘曦林研究员、钟涵教授的意见。

[26] 李璧苑：《槐堂油画为李叔同所作考——从陈师曾与子封雄的合影（1919）谈起》，文载《永恒的风景——第二届弘一大师研究国际学术会议论文集》，香港：中国文化艺术出版社，2008年。

[27] 郎绍君等主编：《中国书画鉴赏辞典》，北京：中国青年出版社，1994年，第647页。

[28] 同注[27]。

[29]《弘一大师全集》第七册《佛学卷（七）、传记卷、序跋卷、附录卷》，福州：福建人民出版社，1991年，第679页。

[30] 参见注[4]。

[31] 郭长海、郭君兮编：《李叔同集》，天津：天津人民出版社，2006年，第263页。

学派与体系
——从国立北平艺专、中央美院聘任的中央大学艺术系弟子谈起

曹庆晖

本文从调查国立北平艺专、中央美院聘任的中央大学艺术系弟子入手，梳理"徐悲鸿美术教育学派"的发展脉络，特别是将其放在自身主导建构的"写实主义"美术教育体系和参与创建的"现实主义"美术教育体系中进行观察，探究它与各家各派合作形成"写实主义"美术教育体系的前提原则和粗放特点，进而审视它在文艺"二为"方针下，与"延安学派""苏派"以及其他各家各派共建"现实主义"美术教育体系中的起伏变化，并由此分析建国后十七年中央美院在实践中摸索形成的"现实主义"美术教育体系的兼容性和局限性。

"徐悲鸿美术教育学派"，是在近现代中国美术的具体情境中，酝酿于国立中央大学、聚集于国立北平艺术专科学校、内化于中央美术学院的一个具有艺术共识性的教育实践与艺术创作群体。其正式命名出现甚晚，主要得自徐悲鸿、吴作人的学生艾中信在20世纪80年代对徐悲鸿及其追随者进行的总结性阐释，是艾中信在"徐悲鸿学派""徐悲鸿教学体系"的认识上，针对这个群体的基本特点给予的命名和定位。不过，"徐悲鸿学派""徐悲鸿教学体系"这样的称呼，也并非艾中信首创。1953年后，江丰接任去世的徐悲鸿作为一把手主政中央美院，与王曼硕等院领导和教学骨干规划建设彩墨画科时，就在要不要学素描、怎样学素描的问题上，以"徐悲鸿学派""从徐悲鸿到李斛就是传统"为凭借，打压过当时彩墨画科针对"三大面""五调子"——一种综合了"徐悲鸿学派"和俄罗斯"契斯恰柯夫教学法"的分面造型认识，提出以线描造型为基础的素描教学改革。当然，那个时候讲"学派"，基本还停留在感性和争鸣层面，谈不到将其作为研究对象进行美术史意义上的研讨。直到"文革"结束后的1981年，上海人民美术出版社出版艾中信《徐悲鸿研究》，才意味着开始将"徐悲鸿学派""徐悲鸿教学体系"纳入20世纪中国美术的具体情境中进行历史思考和价值判断，后来艾中信又在1985年纪念徐悲鸿诞辰九十周年之际，郑重提出"徐悲鸿美术教育学派"并予以专门研讨。然而，随着这一具有强烈自觉阐释特征的概念性说法的提出，美术界实际并不真正在意艾中信对"徐悲鸿学派"给予教育学定位的判断和用心，而依然习惯从宽泛与狭窄并存、庸俗与偏执同在的层面使用"徐悲鸿学派"一词，这样，对它的附会、剪裁、曲解和质疑也就如影随形。凡此种种，都与在近现代中国美术的具体情境中怎样探究"学派"的存在及存在关系，以及欠缺深度研究和学理支撑有关。为此，笔者不揣浅陋，以"学派"与"体系"为立足点，斟酌研讨"徐悲鸿美术教育学派"在北平艺专、中央美院的历史存在及存在关系，以求教于方家。

徐悲鸿在法国留学时的照片

一

1927年9月初 [1]，徐悲鸿结束八年留学生活回国后，将"写实主义"视为铲衰除弊、使中国文艺得以复兴的良策而加以标榜，将相当精力投放在需要大爱和牺牲、关乎人才培养的美术教育事业上，其中尤以中央大学为其传道授业、哺育人才的艺术摇篮。徐悲鸿在此虽未长期以主任之职主其事，但他胸怀抱负，责任自持，以爱才识珠、有教无类、教而无私之德，栽培提携后学，其恩泽往往令受教者没齿难忘并愿随时听其调遣，以至于1942年徐悲鸿筹

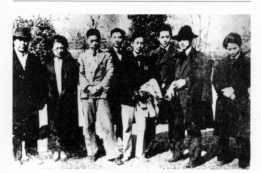

1929年，徐悲鸿在中央大学与南国社部分同仁合影。自左至右：谢次彭（中大文学院院长）、俞珊、田汉、吴作人、蒋兆和、吕霞光、徐悲鸿、刘易斯

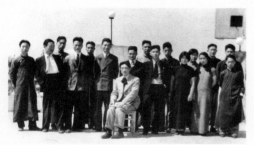

1936年徐悲鸿与中央大学艺术系师生合影

组中国美术学院、1946年重组国立北平艺术专科学校、1949年与华北大学三部美术科合并组建中央美术学院之时，所延揽者中就有不少出自中央大学艺术系。根据笔者调查，自1946—1966年，先后被北平艺专、中央美院聘任的中央大学艺术系旁听生、毕业生共计22人，他们是：王临乙、吴作人、张安治、李文晋、萧淑芳（女）、黄养辉、陈晓南、夏同光、冯法祀、孙宗慰、文金扬、艾中信、康寿山（女）、齐振杞、梅健鹰、宗其香、李斛、戴泽、万庚育（女）、张大国、韦启美、梁玉龙。

依照在中央大学的求学时间，并考虑抗战国难条件下中央大学迁变等因素，这批弟子大概可以分为以下三期：

第一期，20世纪20年代末30年代初，包括王临乙（旁听生）、吴作人（旁听生）、李文晋、张安治、萧淑芳（旁听生），他们是徐悲鸿1928年春在南京履任中央大学教育学院艺术专修科教授后，最早栽培的一批弟子。这一时期是徐悲鸿执教中央大学比较稳定的一段时期，除了1928年11月15日至1929年1月底履职北平大学艺术学院院长七十余日之外，徐悲鸿基本在岗执教。这一期的弟子中，除李文晋、张安治为同届正式学历生外，王临乙、吴作人、萧淑芳都是慕名追随徐悲鸿的旁听生，虽然他们真正作为旁听生跟随徐悲鸿学习的时间并不很长，但徐悲鸿的人格魅力、教诲和帮助却实实在在影响了他们的一生。当年，也正是得益于徐悲鸿的鼎力扶持，王临乙、吴作人和张安治才能够先后跨洋渡海到欧洲留（游）学。实际上，这几人中除李文晋外都有留洋背景。其中，吴作人1935年回国后，即随徐悲鸿任教于中央大学，因此后期弟子中也有不少是吴作人亲授过的学生。抗战胜利后，吴作人被徐悲鸿聘为北平艺专教务长，王临乙也在1949年开始代理艺专总务主任，两人在辅佐徐悲鸿与华北大学三部美术科合并为中央美院以及中央美院建国初期的教学、行政运行中出力甚多。

第二期，20世纪30年代初至抗战初期，包括黄养辉（半工半读）、陈晓南（半工半读）、夏同光、冯法祀、孙宗慰、文金扬。这一时期大体上是中央大学教育学院艺术科的教学发展时期，有明确的教学方针和详细的课程设置，也是徐悲鸿继李毅士、汪采白、唐学咏之后，于1935年至1936年5月短暂出任科主任的时期。不过，这一时期徐悲鸿已经比较忙碌。其中，1933年1月28日至1934年8月17日，差不多有一年半的时间徐悲鸿在欧洲举办中国近代画展。1936年5月18日，徐悲鸿又因家庭纠纷离开南京，到1939年1月4日赴新加坡之前，忙碌的徐悲鸿在中央大学授课已不太稳定，间或兼课而已。因此20世纪30年代初期到1933年赴欧洲办展之前，以及1934年从欧洲回国到1936年离开南京之前，这两段时间是徐悲鸿这一时期在中央大学执教的稳定期。黄养辉、陈晓南、夏同光、冯法祀、孙宗慰、文金扬与徐悲鸿的关系，就是在这两段稳定的教学时间中建立起来的。其中除陈晓南、夏同光外，皆无留洋经历。

第三期，抗战初期到40年代中后期，包括艾中信、康寿山、齐振杞（旁听生）、梅健鹰、宗其香、李斛、戴泽、万庚育、张大国、韦启美、梁玉龙等，主要是抗战爆发后在内迁到重庆的中央大学师范学院艺术学系就读的一批弟子。由于徐悲鸿1939年初到1941年底在南洋、

印度，1946 年 7 月 31 日又赴北平，因此，这一期弟子与徐悲鸿的接触主要在 1942 年至 1946 年。其中像艾中信在当时已经留校充任助教，协助徐悲鸿上课，对徐悲鸿教学要求的了解也就深入一层。这一期弟子中，只有梅健鹰曾经留学美国。

从某种程度上讲，有没有留学经历对他们在建国后对外汲取的热情和理性还是有影响的，未曾留学的人后来显然更积极更热情地希望通过苏联了解和掌握西方写实造型方法中的有益因素。

由于这 22 人不完全是中央大学艺术系的学历生，其中亦有部分是徐悲鸿的旁听生，因此本文笼统地以"弟子"称之。而在"弟子"名下，并不否认他们与中央大学艺术系其他教师之间的转益多师关系。实际上，他们中多数首先是中央大学艺术系弟子，其次才是"悲鸿弟子"。这些弟子除个别籍贯北平，绝大多数是南方人，且生源总体上呈现出随中央大学由南京内迁重庆、沿长江流域自东向西分布的特点，而尤以籍贯江苏者为多，比例几近半数，与徐悲鸿有天然的乡土情谊。因此，当其中绝大多数弟子在 1946 年至 50 年代初先后因徐悲鸿召唤而进入北京时，无疑进一步强化了北京画坛在 20 年代就形成的由南方画家主导的格局。其中，曾被国立北平艺专先后聘任的有 15 人，他们是：王临乙、吴作人、李文晋、萧淑芳、黄养辉（1912—2001，江苏无锡人）、夏同光、冯法祀、孙宗慰、艾中信、康寿山、齐振杞（1916—1948，北京人）、宗其香、戴泽、万庚育、韦启美。此后，被中央美院先后延聘、增聘的共有后列的 20 人。

1. 王临乙（1908—1997，上海人，任教于雕塑系）

2. 吴作人（1908—1997，江苏苏州人，任教于油画系）

3. 李文晋（1907—1983，江苏高邮人，1951 年调离）

4. 张安治（1911—1990，江苏扬州人，1964 年因北京艺术学院合并撤销而调入中央美院）

5. 萧淑芳（1911—2005，广东中山人，任教于中国画系）

6. 陈晓南（1908—1993，江苏溧阳人，任教于版画系，1961 年调任广州美院版画系）

7. 夏同光（1909—1968，江苏南京人，任教于版画系）

8. 冯法祀（1914—2009，安徽庐江人，任教于油画系，1961—1979 年曾调任中央戏剧学院舞台美术系）

9. 孙宗慰（1912—1979，江苏常熟人，任教于油画系，1955 年调任中央戏剧学院舞台美术系）

10. 文金扬（1915—1983，江苏淮安人，任教于技法理论教研室）

11. 艾中信（1915—2003，江苏川沙人，任教于油画系）

12. 康寿山（1917 年生，湖南衡山人，任职于出纳组，1953 年调任清华大学建筑系美术教研组）

13. 梅健鹰（1916—1990，广东台山人，任教于实用美术系，1956 年随实用美术系合并到中央工艺美术学院）

14. 宗其香（1917—1999，江苏南京人，任教于中国画系）

15. 李斛（1919—1975，四川大竹人，任教于中国画系）

16. 戴泽（1922 年生于日本京都，四川云阳人，任教于油画系）

17. 万庚育（1922 年生，湖北黄陂人，任职于出纳组，1955 年调任敦煌文物研究所）

18. 张大国（1921—1986，四川永川人，1964 年因北京艺术学院合并撤销而调入中央美院）

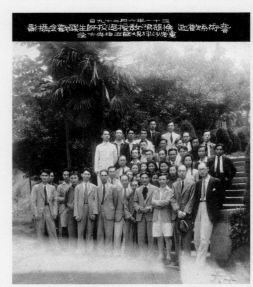

1942 年中央大学艺术系师生欢迎徐悲鸿返校合影

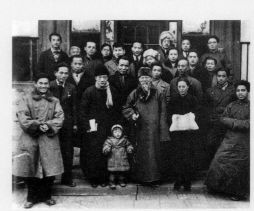

1947 年，徐悲鸿等国立北平艺专教师合影

19. 韦启美（1923—2009，安徽安庆人，任教于油画系）

20. 梁玉龙（1922年生，湖南长沙人，任教于油画系）

这些弟子当年在中央大学这所综合性大学接受的是艺术师范教育，其艺术科 1933 年的课程标准，已明确将"培植纯正坚实之艺术基础以造就自力发挥之艺术专才""养成中学及师范学院之各种艺术师资""养成艺术批评及宣导之人才以提高社会之艺术风尚而陶铸优美雄厚之民族性"作为教育方针[2]，所列课程强调基础训练，重视中西兼修，又不忽视专与博的辩证统一，因此受教于此的学生在日后的艺术生涯中，大致呈现出以教育为职业、艺术实践上一专多能的共性。其中吴作人、张安治、夏同光、孙宗慰、文金扬、艾中信、康寿山，还都有在中央大学艺术系工作的经历。不过在就任北平艺专和中央美院期间，中央大学艺术系弟子并不全都承担专业教学，像李文晋是国文副教授，康寿山和万庚育则是出纳组职员。

在考察北平艺专、中央美院聘任的中央大学艺术系弟子时，笔者注意到，另外还有几位教员如宋步云、李瑞年、蒋兆和、叶正昌，虽非"中央大学艺术系弟子"出身，但他们的履历或与"中央大学艺术系"相关，或与"弟子"相关，也不得不令人定睛观瞧。留学比利时皇家美术学院的李瑞年（1910—1985，天津人）、留学日本东京大学艺术科的宋步云（1910—1992，山东潍坊人）、自学起家的蒋兆和（1904—1986，四川泸州人），都有被中央大学艺术系聘任及与徐悲鸿同事的经历，他们在与徐悲鸿的交往中建立了友谊，形成了比较密切的关系。蒋兆和尊徐悲鸿为"良师益友"，宋步云将徐悲鸿的艺术教诲视为个人"始终遵循的铭言"，李瑞年也认为他的艺术生活、教学观点受惠于徐悲鸿较多。徐悲鸿重组北平艺专时，聘李瑞年为教授、宋步云为副教授，蒋兆和为兼任教授。叶正昌（1909—2007，四川铜梁人）是徐悲鸿在上海南国艺术学院教过的学生，他被徐悲鸿聘为副教授兼校长秘书。这几位教员中，宋步云因处事有方、忠心耿耿而被徐悲鸿委以艺专庶务组主任并代总务主任，在艺专购置教工宿舍、搬家师府园、反"南迁"、发起"北平美术作家协会"方面立下汗马功劳，是徐悲鸿重组艺专时极为得力的行政助手。但是到 1949 年，宋步云却受到原因不明、虽经徐悲鸿努力也无济于事的不公正对待，被迫离开了学校。叶正昌 1949 年后因受聘于西南人民艺术学院美术系而离开北京，1953 年 10 月西南人民艺术学院和成都艺术专科学校的美术系科合并成立西南美术专科学校（四川美术学院前身）时，受聘为教授兼校务委员、绘画系主任。李瑞年则在 1952 年追随他的老师卫天霖，调任北京师范大学美术系教授，后来该校演变为北京艺术学院，李瑞年担任美术系主任。只有蒋兆和始终没有离开中央美术学院，由墨画教研组、绘画系彩墨画科、彩墨画系到中国画系，这么一路教下来，成为中央美院发扬徐悲鸿以西润中艺术之路的主力，故而有学者谓之以"徐蒋系统"或"徐蒋体系"。

上述弟子、同道，大多数得到过徐悲鸿的提携惠助，或积极斡旋外派留学，或诚挚邀请揽于麾下，或慧眼识珠评论揄扬[3]。他看重吴作人西北写生透露出的中国文艺复兴曙光，推崇黄养辉以美术眼光绘建设工程开中国绘画新境界，褒扬冯法祀以急行军作法对抗战题材的把握，标榜孙宗慰走向西北开拓胸襟眼界的抱负，支持文金扬准谙学理的教学法研究，引蒋兆和为开辟新国画之豪杰，赞艾中信多产质优而寄以极大希望，鼓吹宗其香、李斛以中国纸墨运西法写生表现明暗光影为中国画之创举，期许戴泽、韦启美百尺竿头更进一步。而这些人亦服膺徐悲鸿艺为人生之信念、融合中西艺术之求索、改良中国画之抱负、素描为造型艺术基础之训练，以及其勇猛精进、嫉伪如仇、礼贤下士之人格，常年追随者有之，召之即来者有之。特别是徐悲鸿在筹组中国美术学院、重组国立北平艺专、兴建中央美院时，王临乙、吴作人、冯法祀、孙宗慰、艾中信、宗其香更是徐悲鸿连续聘任的人员。可以这样说，如果

没有徐悲鸿，这些人的艺术人生或许将是另外一番样子；同样，如果没有这些人，徐悲鸿在20世纪中国美术史中的位置和影响可能也不是现在的局面。因此，艾中信说徐悲鸿"在二十多年持续不断的教育工作中，他培养了五辈人才，绵延至于今日，实际上形成了一个人数众多的美术教育学派……他们大多数兼教学和创作，推动并发展了中国的美术事业，首先是美术教育事业"[4]。

二

艾中信从美术教育的视角对徐悲鸿策动的共识性实践群体的基本思想和方法予以分析和归纳，张以"徐悲鸿美术教育学派"之目，是最为切近这一群体的事实特点及其在近现代中国美术演进中所扮演角色和所担当作用的一种定位。从以上被北平艺专和中央美院聘任的中央大学艺术系弟子来看，他们不仅是受益于徐悲鸿及中央大学艺术系的学生，而且多数也是参与徐悲鸿毕生为之奋斗的"写实主义"事业的主力，在这种师生关系和艺术目标下，不能否认在北平艺专、中央美院逐渐形成了以徐悲鸿为先导、以中央大学艺术系弟子为主体的这一批人，对造型艺术富有共识性的教学理解和导入方法。其中最能说明这一点的，是他们在造型基础教学上的持续推进和日渐系统。

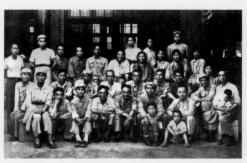

1949年，源自延安"鲁艺"系统的华大三部美术工作者在北京合影。其中的骨干不久奉命与徐悲鸿国立北平艺专合并，组建中央美术学院

30年代，徐悲鸿在素描教学上就已经形成以"尽精微、致广大"为原则、以"新七法"为定则、以"三宁三毋"为要求的教学方法，它的进一步综合性应用则直接联系着"构图"课，而从"素描"到"构图"的自觉引带在同时期其他美术学校的课程表里反映得并不如徐悲鸿明确。

40年代后期，执掌艺专的徐悲鸿与反对素描改良中国画的守成渐进派画家论战，摆明"素描为一切造型艺术之基础"的观点，高倡"师造化"，得到众弟子呼应。不过有一点要注意，北平艺专此时的素描教学源于法国、比利时、日本，教法与作风并不划一，因此作为"一切造型艺术基础"的那个"素描"，并非1949年以后一度以俄罗斯"契斯恰科夫教学法"为指归那般单一。

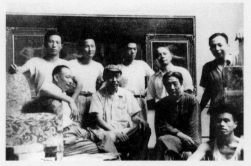

1953年，徐悲鸿与中央美院及华东分院油画进修班教师合影

50年代初期，徐悲鸿亲自辅导中央美院及华东分院油画教师进修小组并参加座谈总结，集思广益，形成对"绘画基本练习上的几个问题"的共识性看法。参加此次进修和座谈的艾中信认为："这个总结在一定程度上体现了徐悲鸿学派在绘画基础教学上的某些主张，若干年来是行之有效的，解放以后的三四年中，又有一些新的发现，如总结中提出的关于技术的思想性，应该说是在学习了马克思主义文艺理论以后的初步收获。"[5]

50年代末60年代初期，深得徐悲鸿艺术思想浸染的吴作人、艾中信建立了油画系吴作人工作室，在循序渐进地传授一般技能的基础上，强调技术表现的简练、含蓄，特别将有画意、能动人、别出心裁作为业务要求。如果联系徐悲鸿"不尚琐碎""但求简约""以求大和""惟妙惟肖""贵明不尚晦"的要求和主张，不难发现，吴作人工作室和徐悲鸿在教学上一脉相承的内在联系。

当然，除此之外还有其他线索也能够说明以上问题。如蒋兆和、宗其香、李斛的中国画写生教学实践与徐悲鸿的影响，经由王临乙、陈晓南、文金扬在雕塑、版画、技法教学方面所体现的徐悲鸿美术教育主旨等等。就此，本文认为，将徐悲鸿及其传承弟子与在美术教育实践中产生的具体而富有历史逻辑联系的教学案例与经验，总体概括和归纳为"徐悲鸿美术教育学派"，在中央美院是完全成立且富有历史根据的。

三

　　"徐悲鸿美术教育学派"不仅包括对徐悲鸿本人的思想阐释和方法归纳，也包括对以此为基础的群体性实践经验与智慧的总结。在1953年徐悲鸿去世前，这主要对应徐悲鸿及其在北平艺专布局的中央大学艺术系弟子对写实主义理想的粗放教学建构。1953年徐悲鸿去世后，则主要对应两方面：一方面是悲鸿弟子在新体系下重新定位、继续实践产生的成果；一方面是悲鸿弟子对导师人生、思想、作品持续性的回顾，这不仅是了解徐悲鸿艺术的材料积累过程，同时也是另一种形式的彰显"徐悲鸿美术教育学派"实存的过程。

　　可以这么说，"徐悲鸿美术教育学派"在20世纪中国美术史上的显现，既与徐悲鸿建国前团结才俊在美术事业上的筚路蓝缕有关，也与他的艺术思想与方法在建国后不断地被作为阐释对象用之于实践、讨论和总结有关。更为重要的是，这种阐释以及阐释性影响并不只限于悲鸿弟子，艾中信曾说"徐悲鸿教育学派之所以获得成效，团结好优秀教师是大前提"，而这些优秀教师在艾中信看来，"他们的思想和主张，和徐悲鸿有共同之处，也有不同之处"，"实际上属于不同派别的著名画家"。

　　值得注意的一点是，艾中信以个人经验——相当程度上也可以说是众弟子群体经验的代表——对徐悲鸿的基本原则、创作思想、基础教学、教学体制等内容进行浓墨重彩的诠释时，间或使用"徐悲鸿教学体系"一词，而且在不同的上下文中具体所指也不相同，如素描教学体系、学分制、画室制等等，但从总体上说，艾中信所说"徐悲鸿教学体系"没有超出"徐悲鸿美术教育学派"的范围，也就是说它并不涉及"和徐悲鸿有共同之处，也有不同之处"的其余各家各派在体系建构中的特殊性，这和本文所论徐悲鸿招揽弟子、延聘名家、团结众人，在北平艺专为写实主义张目而构建的体系——不妨暂称之为"写实主义教育体系"——在范围内容上有所不同。

　　明确这一点至关重要，否则我们难以探察"徐悲鸿美术教育学派"和其余各家各派在构建"写实主义教育体系"中求同存异的合作。合作必须有前提，这个前提是徐悲鸿高调主张的"素描是一切造型艺术的基础"吗？表面上看似如此，而实际上并非如此。

　　长期以来，美术界对徐悲鸿存在太多脱离近现代中国美术具体情境的简单化理解，把徐悲鸿和素描捆绑得结结实实、将方法等同为原则就是一例。实际上，徐悲鸿谈艺、论画、选才并非从素描出发，而是有更基本的原则，这说起来也不复杂，即"惟妙惟肖"。徐悲鸿23岁时就已经明白"画之目的曰：'惟妙惟肖'。妙属于美，肖属于艺。故作物必须凭实写，乃能惟肖。待心手相应之时，或无须凭实写，而下笔未尝违背真实景象，易以浑和生动逸雅之神致，而构成造化，偶然一现之新景象，乃至惟妙" [6]。其实，以素描规模真景物的实写只是徐悲鸿个人为实现"惟妙惟肖"所择定倡导的入门手段，富有朴素辩证法思想的"惟妙惟肖"才是他用以反对古今中外一切程式因袭的"写实主义"精神原旨。

　　因此，如果对方能够惟妙惟肖地呈现形象和境界，徐悲鸿才不在意他会不会西洋素描、是不是言必称古呢，必将热情拥抱而抬举之。齐白石、张大千不就是被他奉为座上宾、到校示范即给教授干薪、与西洋素描不搭界的朋友么；秦仲文、陈缘督、李智超等人的作品不也被他评为精能、天成、老到么；即便以素描入中国画的蒋兆和，能让他摒弃嫌隙聘其为兼任教授，不也是凭着《流民图》惟妙惟肖的表现么；至于他赞叹漫画先锋叶浅予拥有"造型艺术之原子能"，欣赏国立艺专新秀李可染"独标新韵"地将明人徐渭花鸟画中的放浪气度转化到人物画之上，称赞新兴木刻闯将李桦水墨人物《天桥人物》刻画入微、传神阿睹，欢喜吸吮

敦煌艺术营养的才俊董希文的作风纯熟，其实都是从"惟妙惟肖"出发给予的认定，而他的赏识邀聘以及这些名家的回应最终也促成了他们的合作。兼任教员秦仲文、陈缘督、李智超公开反对他以素描改良中国画而罢教走人，其中当然有学派方法上的冲突，但引起矛盾激化的深刻原因却主要在别处。换言之，未罢教的也不见得全都是"素描是一切造型艺术的基础"的忠实拥趸，但他们对"惟妙惟肖"这一源自中国画理画论中的普适性审美原则，则基本没有异议。这样，徐悲鸿、"悲鸿弟子"和其余各家各派在北平艺专各就其位，共同参与了"写实主义教育体系"的粗放建构。

之所以说是粗放，一是结构粗放，二是教学粗放，三是时间不足。所谓结构粗放，是指两年素描学习后与国画教学的衔接基本处于自发联系的状态；所谓教学粗放，在叶浅予看来就是教师各教各的，互不通气，在艾中信看来就是心里有那么个"谱"，按徐先生的想法上课就是了。因此，即便是造型基础课木炭素描，各家各派之间也并无定规约束，反倒也自由活泼。不过叶浅予"互不通气说"应该只是自己的感觉，实际上悲鸿弟子和志同道合的同盟者之间时有聚会，吴作人没去英国避难前不就自发地在洋溢胡同邀集同仁举行晚画会么？而所谓时间不足，主要是说提供给徐悲鸿办一所"左的学校"、实现写实主义理想的时间不够，从1946年8月北平艺专重组，到1949年11月和华大三部美术科合并，满打满算也就三年，这还不算高涨的民主运动、学生运动给正常教学带来的影响。但不可否认的是，就在这样一个有思想主张而无教学定规、粗放而自由的"写实主义美术教育体系"搭建过程中，围绕在徐悲鸿周围的中央大学艺术系弟子实际上已经自发形成团体模样，北平美术作家协会、一二七艺术学会里的中央大学艺术系弟子就不在少数，他们以徐悲鸿为精神核心，履行并丰满着徐悲鸿的主张，逐渐形成虽未自觉标榜但已经心里有数的体系与学派雏形，而他们对"写实主义美术教育体系"的主要贡献应以"素描"和"构图"两门课程为突出，这也是当年受教于北平艺专绘画科学生印象较深的两门课程。

至于其他各家各派，也在这种参与和建构中付出一己之力，他们会什么就教什么，至于怎么教——是临摹为主还是写生为主——完全是个人的事，徐悲鸿并不干预。比如李苦禅教他的荷花、鹰，边画边讲，留下画稿给学生临；叶浅予来校后添了一门速写课，和学生一起画穿衣模特儿。不过，相对于徐悲鸿及其弟子来说，各家各派在当时作为"派"的意义主要表现为艺术出身和艺术擅长的差别，而非思想、方法的自觉。这种自觉——如董希文的油画民族化探索、李可染的中国画改造实践等——主要是在1949年后的历史条件里才呈现出来的。因此，北平艺专写实主义美术教育体系的建立，最终体现为以"徐悲鸿美术教育学派"奠基、各家各派在"惟妙惟肖"的基本共识下自由生长的粗放格局。

四

真正与"徐悲鸿美术教育学派"构成群体性对应力量，抑或可以称为"派"的力量，出现在1949年后，即出身"鲁艺"的解放区革命美术工作者群体，以及面向苏联提高造型艺术技巧的美术工作者群体。对于前者，版画家力群曾名之为"延安学派"和"徐悲鸿美术教育学派"一样，它也带有事后追溯归纳的特点。对于后者，美术界往往约定俗成地呼之为"苏派"，但在20世纪下半叶中苏两党、两国关系变动的影响下，这一称谓也不可避免地夹带着高低起伏的历史情绪。实际上，接受苏联美术教育的中国美术工作者，并不满意也多不接受这样的称呼，本文只是在方便归类而非价值判断的层面上使用"苏派"一词。

众所周知，1949年后，社会各方面发生翻天覆地的变化。在美术方面，知识分子精英在20世纪上半叶出于救亡图强的自觉意识而采取的不同艺术策略以及取得的宝贵艺术经验，比如像徐悲鸿倡导的"写实主义"及其教育实践，在1949年后被快速整合到为建设社会主义新中国而努力的国家文教策略上来，统一到为满足人民群众生产生活和革命斗争实践需要的"现实主义美术教育体系"构建上来。周扬在1949年7月召开的中华全国文学艺术工作者代表大会上，已经向与会的七百多名文艺工作者宣告："毛主席的《在延安文艺座谈会上的讲话》规定了新中国的文艺方向，解放区文艺工作者自觉地坚决地实践了这个方向，并以自己的全部经验证明了这个方向的完全正确，深信除此之外再没有第二个方向了，如果有，那就是错误的方向。"[7]这样，40年代在延安作为政党文艺理论灵魂的文艺为工农兵、为政治服务，迅即成为整个国家文教建设遵循的基本精神，在《讲话》精神鼓舞下产生的"延安学派"及其歌颂现实主义的、富有民族形式的表达方式，即刻成为整个美术界改造旧文艺、建设新文艺的主要力量和示范楷模。而此后不久，在"一边倒"外交方针下形成的"苏派"及其社会主义现实主义的、摘掉"土"帽子的表现方式，也很快成为当时条件下"向先进的苏联美术学习"的艺术成果。在国内百废待兴，既需要加快建设又需要警惕反动复辟；在国际冷战格局，既需要同盟支援又需要反帝防修的特定时期和多重矛盾中，与国家文教战略相适合的教育主张和经验受到维护和发展，不相适合的则受到批判和处理。公立、私立多种形式的教授自主办学时代已经过去，取消私立，归属部委和地方厅局，由党委领导办学的时代随之来临。

　　1950年留学回国被中央美院聘为讲师的吴冠中曾回忆说，当初董希文动员他留在北京别回杭州时，他还以"脑子里仍保存着以往美术界宗派关系的印象，对董希文说：'徐悲鸿是院长，他未必欢迎我的画风，我还是回杭州较自在些吧。'董希文说：'老实告诉你，徐先生虽有政治地位，但今天主要由党掌握政策，你就是回到杭州，将来作品还是要送到北京定夺的。'"[8]。正是由于党的文艺工作者掌握政策，所以在教学中强调自我感受、感情独立和形式法则的吴冠中，在不久后来临的文艺整风中被批为"资产阶级形式主义的堡垒"，甚至连个征求意见的问询都没有，一个电话就被通知从中央美院绘画系调到清华大学建筑系，这样的结局与其说是吴冠中受到"延安学派"和"徐悲鸿美术教育学派"的排斥，还不如说是他受到当时党的文艺工作者所执行的文艺政策的处理更准确。

　　本文之所以在此插播这样一个细节，是想说明在中华人民共和国成立后无论是谁，当然也包括徐悲鸿本人，都是党的文艺工作者——在文艺界具体表现为由"鲁艺"出身的延安革命文艺干部组成的各级党政领导核心——继续在合作中考察的对象。他们以所掌握的文艺方针、政策和所形成的文艺经验为依据形成的考察标准，虽然和徐悲鸿团结各家各派到北平艺专图谋写实主义"大放灿烂之花"的"惟妙惟肖"相关，但不同的是，更强调的是在什么阶级立场和生活基础上、怎样惟妙惟肖地反映什么形象与境界。徐悲鸿1949年4月参观老解放区美术展览后发出"我虽然提倡写实主义二十余年，但未能接近劳苦大众"的感慨，其实已经触及这个问题。这就是徐悲鸿在无明确阶级意识的"为人生而艺术"策略选择下的"写实主义"，和党有明确阶级观念的"二为"策略选择下的"现实主义"之间的最大差别。这样，所有进入中央美院的艺专教师其实都需要在新体系、新标准前重新改造和适应，不止是吴冠中。徐悲鸿从1950年1月投入全力创作油画《毛主席在人民中》，不也因为把毛主席表现在了知识分子中而不是工农兵群众中，未通过赴苏展览的审查而郁郁寡欢么？他以希腊罗马艺术传统作为中国发展新艺术之借鉴的文章，不也因与《讲话》主调不切合而被《人民美术》辗转退稿了么？

建立在解放区美术教育经验之上的新美术教育体系的核心课程首先是"创作"，这对徐悲鸿及其中央大学艺术系弟子而言不能说全然陌生，因为在他们的课程表里，意在培养观察自然和画面表现能力的"构图"课一直是重要的必修课，不过，在有一整套思想体系和实际经验支撑、生活气息浓厚、艺术力量感人的解放区美术创作面前，他们还是感到兴奋和惶恐，所谓"人心惶惶，觉得自己太不行了"，从而自觉而迫切地要求深入生活、联系群众去搞创作，由此在1949年10月11日的北平艺专校务会议上决议将"构图"课改为"创作实习"课，这意味着将从注重单纯的绘画能力训练转变为突出思想改造和政策宣传的绘画能力训练。显然，擅长"构图"的徐悲鸿及其弟子在这方面并不"专业"。在随后开展的为时四年的"年连宣"普及美术教育中，"延安学派"顺理成章地成为执行"创作"课的主力团队，北平艺专"徐悲鸿美术教育学派"和其余"留任"各家各派，则顺理成章地被安排在辅助创作实施的技术基础课程——素描、色彩、勾勒课上，而当他们认识到这是新的教学体系，认识到这是一场文艺革命，也就心安理得了。

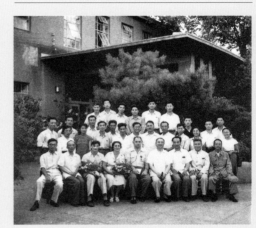

1958年，中央美术学院克林杜霍夫雕塑训练班师生与部分美院教授合影

1959年，列宾美术学院的中国留学生与苏联老师和同学合影

　　不过，随着文化部门开展各项创作运动——新年画、革命历史画创作——的促进，创作质量的提高直接要求造型基础能力的提高，除了北平艺专国画、油画师资班底给予的技术支持外，这在奉行"一边倒"外交政策的50年代只能通过向苏联"派出去"和"请进来"获得解决。因此，像"延安学派"和"徐悲鸿美术教育学派"中没有留学经历的罗工柳、冯法祀等人，此时积极要求提高，争取到在列宾美术学院和中央美院马克西莫夫油画训练班的学习机会，转而成为经由俄罗斯、苏联引进西方造型艺术写实方法的骨干。由于五六十年代中央美院前前后后大约有二十余人受益于在列宾美院、马克西莫夫油画训练班及克林杜霍夫雕塑训练班的学习，"苏派"之称也就不胫而走。相当吊诡的是，美术界往往将"苏派"与"契斯恰科夫教学法""三大面、五调子"混为一谈。实际上，1955年7月文化部在中央美院召开"全国素描教学座谈会"，将"契斯恰科夫教学法"奉为"唯一能透彻理解客观形象构成的科学方法"时，用"三大面、五调子"概括"素描的科学规律性"时，中央美院尚无一名派赴苏联的留学生毕业回国。那时虽然马克西莫夫已到中央美院执教，并且在全国素描教学座谈会上为阐述一般造型规律也引用过会议发放的契斯恰科夫教学法文件，但却从未见他在中央美院和油画训练班内举办过"契斯恰科夫教学法"的任何讲座记录，他的翻译也从来没有马克西莫夫到处宣讲"契斯恰科夫教学法"的任何印象，甚至也听不到该班学员以精通了"契斯恰科夫教学法"为荣的任何回忆。因此，不能把在学苏热潮中理解上有偏差、推广上有问题的"契斯恰科夫教学法"，以及由此造成的造型不得要领、画法机械单一的局面，简单归咎于"苏派"了事。此中迷局错乱，尚需深入调查，在此不赘述。这里只想说明的是：通过向苏联学习，"苏派"主要是将整体联系地观察对象内在构造关系的"结构"观念，而不是契斯恰科夫"任何一个立体形均由多数互相联系的透视变形的平面组成"的观念引进了素描教学，主要是将注意色调冷暖变化的"外光"观念，而不是契斯恰科夫服从对象本质的"中间色调"观念引进了色彩教学，而这两处的引进不仅丰富了"徐悲鸿美术教育学派"的基础教学，同时又紧密关联着怎样具体而真实地反映工农兵群众生活的现实主义创作实践。

　　这样，若从表面看来，在"延安学派"挺进和"苏派"崛起的20世纪50年代，"徐悲鸿美术教育学派"在"现实主义美术教育体系"构建中的位置——从基础教学到创作教学——似乎有被边缘化的趋势。但一方面，如果打破宗派框梏，从目标、方法和要求去观察，可以说这一时期也是原本就强调"以人物为第一""以素描为基础""贵明不尚晦"的"徐悲鸿美术教育学派"，主动认同和接受"延安学派"的群众路线、创作经验并部分借鉴苏联社会主义现实主

义造型艺术经验，在"现实主义美术教育体系"建构中获得富有时代烙印的升级和内化的时期。在这期间虽然徐悲鸿于1953年去世了，可他最喜爱的弟子吴作人在1953年和1958年连升两级，成为继徐悲鸿、江丰之后中央美院的第三任院长，学院中军"油画系"也一直由徐悲鸿的弟子冯法祀、艾中信相继主持，吴作人《齐白石像》(1954)、艾中信《通往乌鲁木齐的公路》(1954)、冯法祀《刘胡兰就义》(1957) 等脍炙人口的代表作也都完成在这个时期。另一方面，如果看到了50年代初普及教育时期"延安学派"的挺进，也看到了50年代中后期正规化建设时期"苏派"的崛起，那么就应该相应地看到在50年代末60年代初的巩固提高充实时期，表现为吴作人油画工作室的"徐悲鸿美术教育学派"在油画教学实践上的进一步推进，表现为蒋兆和素描教学改革的"徐悲鸿美术教育学派"在联系素描基础教学和中国画人物画专业教学之间的搭桥努力。否则，将会妨碍对五六十年代中央美院"现实主义美术教育体系"的全面理解。因之，也应该看到，被邀聘到北平艺专与徐悲鸿及其弟子共同参与"写实主义美术教育体系"构建的叶浅予、李桦、董希文、李可染诸ους，在1949年后中央美院"现实主义美术教育体系"建构过程中，在与"延安学派""苏派""徐悲鸿美术教育学派"的合作中（当然也有不同程度的对抗与妥协），特别是在50年代末60年代初物质高度匮乏但精神相对舒畅的时期，他们作为各系学术带头人，在油画、版画工作室制和中国画分科制的教学实践中，自觉于艺术规律思考、艺术新风探索以及教学经验的总结，为"现实主义美术教育体系"构建所贡献的艺术智慧。像董希文工作室立足于油画民族化的目标和思路，特别是对西方艺术的择取范围——"文艺复兴之前、印象派之后""乔托之前、塞尚之后"——超越了具体历史条件下可能的开放度，因而也和吴作人工作室所代表的"徐悲鸿美术教育学派"拉开了距离。又如中国画系主任叶浅予，一向不苟同徐悲鸿用素描改良中国画的主张，在重视素描训练的三个群体派别接踵汇聚到中央美院之后，他依旧在妥协中尽力维护着线描在中国画教学中的作用。1956年至1962年，叶浅予着力从线描、色彩、构图、透视等方面逐一钻研中国画自有的艺术规律，提出"八写、八练、四临、四通"的人物画基本功，恰与同期人物画科主任蒋兆和试图建立适合中国画视觉文化的、以白描为骨干、兼以西洋素描解剖透视因素以及适当的结构性皴擦的人物造型方法"现代国画人物写生法"构成了互补关系。

五

如果说当年徐悲鸿亲率弟子、邀聘名家，为写实主义理想而在北平艺专尝试建立的美术教育体系尚属粗放，在教学思想方面最终体现为徐悲鸿"写实主义"主张的一枝独秀，那么，在中华人民共和国成立后十七年间党的"二为"和"双百"文艺方针下确立的"现实主义美术教育体系"，则拥有了相对稳定的教学体制、系统的教学内容和严格的教学方法，并且在相对宽松的历史时期还短暂呈现出各家各派教学探索多样化的倾向，一时体现出出作品、出人才、出智慧的局面。实际上，在统一的文艺方针之下，为这个体系建构共同出力的群体性力量——"徐悲鸿美术教育学派""延安学派""苏派"，以及在这三元汇聚的格局中与之共生的其他名家教学，它们之间的相关相融性远大于相异相斥性。逐渐地，你中有我，我中有你，共同内化为影响至今的教育整体——"现实主义美术教育体系"。

需要指出的是，由于五六十年代政治与艺术之间的紧张关系，使得各家各派都难以尽情发挥各自的艺术热情和智慧，因此若冷静地看，这一时期中央美院"现实主义美术教育体系"的建构具有深刻的局限性，这是包含"徐悲鸿美术教育学派"在内的各家各派无法超越却又

必须为之承担责任的。对这种局限性，卢沉在1988年主持中国画系第一画室教学时有非常清醒的认识。虽然他谈的是中国画基础教学中存在的问题，但窥斑见豹也能看出这种深刻局限性的普遍存在，它主要表现在：

1．受外国的影响，迷信素描，迷信写生训练万能；2．忽视艺术语言、形式感、形式法则的研究，忽视学生的艺术想象力和创造才能的培养；3．知识结构狭窄，只强调传统，不了解西方，多少有点排斥现代的倾向；4．传统也没有认真地吃透。[9] 这些问题的产生，尽管不能否定有"十七年"政治因素甚至是强大的政治运动在起作用，但各派自身及各派综合构成的局限性也不能纯然排除在外。比如对写生的强调、对"现代主义"的排斥、对传统的批判地继承，原本就历史而富有文化针对性地存在于"徐悲鸿美术教育学派""延安学派"之中。但问题的关键，不是通过认识体系建构的局限性而否定学派及其历史作用，而是希望结合历史经验与教训，在自觉平衡或者克服局限性的时代进程中，逐渐发展出开拓、推动美术教育的新学派。新学派与新思维的涌现，是美术教育体系向深广推进的必要条件。在新世纪探索有中国特色的美术教育道路上，这个问题值得我们深思。

（原文发表于《文艺研究》2011年第2期）

注释

[1] 本文有关徐悲鸿艺术活动的具体纪年，均源于王震编著：《徐悲鸿年谱长编》，上海画报出版社，2006年。

[2] 《国立中央大学教育学院各系科课程标准·艺术科课程标准》，载《国立中央大学教育丛刊》1933年第1期。

[3] 本文有关徐悲鸿对学生、同道的揄扬评论，主要参考王震编：《徐悲鸿文集》，上海画报出版社，2005年。

[4] 艾中信：《关于徐悲鸿美术教育学派的研究——纪念徐悲鸿老师九十寿辰》，原载《艺术教育》（内刊）1985年第6期，收入郭淑兰、嬴枫编著《艺坛春秋》，浙江美术学院出版社，1988年。

[5] 艾中信：《徐悲鸿研究》，上海人民美术出版社，1981年，第108—109页。

[6] 徐悲鸿：《中国画改良之方法》，原载《北京大学日刊》1918年5月23—25日，收入王震编《徐悲鸿文集》。

[7] 周扬：《新的人民的文艺——在全国文学艺术工作者代表大会上关于解放区文艺运动的报告》，《中华全国文学艺术工作者代表大会纪念文集》，新华书店，1950年，第71页。

[8] 吴冠中：《我负丹青——吴冠中自传》，人民文学出版社，2004年，第157页。

[9] 卢沉：《第一画室的教学主张及探索》，载《美术研究》1988年第1期。

A

阿布都克里木·纳斯尔丁（1947—2014）

生于新疆乌鲁木齐。
1981年毕业于中央美术学院油画系研究生班。

艾中信（1915—2003）

生于江苏川沙县养正村。
1940年毕业于南京中央大学并留校任助教。
1946年任教于国立北平艺术专科学校。
1949年后任教于中央美术学院。
曾任中央美术学院油画系主任、中央美术学院副院长。

B

白晓刚（1973—）

生于山西太原。
1994年毕业于中央美术学院附中。
1998年毕业于中央美术学院壁画系本科。
2003年毕业于中央美术学院壁画系硕士研究生。
2003年至今任教于中央美术学院。

毕克官（1931—2013）

生于山东威海。
1956年于中央美术学院绘画系毕业。

C

曹达立（1934—）

生于北京通县。
1961年毕业于中央美术学院油画系。

曹吉冈（1955—）

生于北京。
1984年毕业于中央美术学院油画系。
2000年毕业于中央美术学院油画系材料表现研修组。
2001年任教于中央美术学院造型基础部。

曹力（1954—）

生于江苏南京。
1978年考入中央美术学院油画系。
1980年转入中央美术学院油画系壁画研究室。
1982年毕业于中央美术学院并任壁画系任教。
曾任中央美术学院壁画系主任。
现任中央美术学院学术委员会委员。

曹立伟（1956—）

生于吉林。

1978年考入中央美术学院油画系。
1982年毕业于中央美术学院油画系并留校任教。
现任教于中国美术学院。

常书鸿（1904—1994）

生于浙江杭州。
1927年赴法入里昂国立美术专科学校。
1932年毕业于里昂国立美术专科学校，同年参加里昂市油画家赴巴黎深造公费奖金选拔考试获第一名，得入巴黎国立高等美术学校劳朗斯画室学习。
1936年回国任国立北平艺术专科学校西洋画系主任。
卢沟桥事变后离开北平，曾任国立杭州艺专和国立北平艺专合并后成立的国立艺术专科学校校务委员会委员、西洋画系主任，一度代理校长职务。
1944年任国立敦煌艺术研究所所长，从此致力于敦煌艺术的保护和研究。

朝戈（1957—）

生于内蒙古呼和浩特。
1978年考入中央美术学院油画系。
1982年毕业于中央美术学院油画系。
1988年任教于中央美术学院油画系第一工作室（后更名为第一画室）。
现任中央美术学院学术委员会委员。

陈丹青（1953—）

生于上海。
1978年考入中央美术学院油画系研究生班。
1980年毕业于中央美术学院油画系。

陈淑霞（1963—）

生于浙江温州。
1983年毕业于中央美术学院附中。
1987年毕业于中央美术学院。
现任教于中央美术学院。

陈树东（1964—）

生于陕西西安。
1999年至2011年在中央美术学院油画系第十一届研究生班学习。
2006年至2007年就读于中央美术学院油画系材料表现工作室访问学者班。
2010年至2012年在中央美术学院造型艺术研究所油画创作高级研究班学习。

陈文骥（1954—）

生于上海。
1978年毕业于中央美术学院版画系并留校任教。
曾任中央美术学院民间美术系连环画教研室主任。

陈曦（1968—）

生于新疆。
1991年毕业于中央美术学院油画系第四工作室。
现任教于中央美术学院。

湛北新（1932—）

生于北京。
1953年毕业于中央美术学院绘画系。
1957年毕业于中央美术学院油画训练班。
1955年被选送中央美院马克西莫夫油画训练班深造。
现任教于西安美术学院。

D

戴士和（1948—）

生于北京。
1979年考入中央美术学院油画系壁画研究班。
1981年于中央美术学院壁画系毕业，同年留校任教。
1990年任教于中央美术学院油画系。
曾任中央美术学院油画系主任、造型学院院长。

戴泽（1922—）

生于日本京都。
1946年毕业于中央大学艺术系，并被徐悲鸿聘为国立北平艺术专科学校助教，后任讲师，加入北平美术作家协会。
1949年后，任教于中央美术学院。

邓澍（1929—）

生于河北高阳。
1949年转为中央美术学院研究生，并在学校任职。
1955年至1961年在列宾美术学院油画系学习。
1961年毕业后回国，继续在中央美术学院任教。

丁一林（1953—）

生于江苏南京。
1984年至1985年在中央美术学院油画系进修学习。
1986年考入中央美术学院油画系攻读硕士学位。
1988年于中央美术学院获硕士学位，后留校任教。

董希文（1914—1973）

生于浙江绍兴。
1939年在合并后的国立艺专学习。
1939年毕业后，作为留法预备班学生到越南河内法国国立安南美术专科学校学习。
1946年徐悲鸿聘其为国立北平艺专副教授。
1949年后历任中央美术学院教授、油画教研室主任、油画系第三工作室主任、素描教研室主任。

董卓（1984—）

生于湖南衡阳市。
2009年毕业于中央美术学院壁画系第一工作室获学士学位。
2009年保送至中央美术学院壁画系第一工作室硕士研究生。
2014年任教于于中央美术学院壁画系。

杜键（1933—）

生于广东。
1954年毕业于中央美术学院油画系。
1963年毕业于中央美术学院油画研究班，并留校在董希文工作室任教。
先后任教于在中央美术学院附中、中央美术学院油画系。
曾任中央美术学院党委副书记、副院长。

F

范迪安（1955—）

生于福建。
1985年获中央美术学院硕士学位。
1998年任中央美术学院副院长。
2005年任中国美术馆馆长。
现任中央美术学院院长、学术委员会委员。

费正（1938—）

生于四川重庆。
1962年毕业于中央美术学院油画系董希文工作室。
1964年毕业于中央美术学院油画系董希文工作室研究生班。

冯法祀（1914—2009）

生于安徽庐江白湖镇裴岗。
1938年在延安鲁迅艺术学院美术系学习。
1946年被徐悲鸿聘为国立北平艺术专科学校副教授。
历任中央美术学院绘画系主任兼油画科主任、油画系主任等职。

傅植桂（1931—）

生于天津武清。
1954年毕业于中央美术学院。
1963年毕业于中央美术学院油画研究生班。

G

高虹（1926—）

生于黑龙江龙江。
1955年考入中央美术学院马克西莫夫油画训练班。
1957年任总政军事博物馆创作员。

高洪（1962—）

生于北京。
1997年获得南京大学国际商学院工商管理专业硕士学位。
现任中央美术学院党委书记。

高泉（1936—2014）

生于安徽蚌埠。
1956年考入中央美术学院油画系。
1961年毕业于中央美术学院董希文工作室，后留校任助教。

高天华（1960—）

生于1960年。
1982年毕业于中央美术学院油画系。

高天雄（1953—）

生于北京。
1992年毕业于中央美术学院，获硕士学位。
曾任中央美术学院附中校长、造型学院基础部主任。

葛鹏仁（1941—）

生于吉林东辽。
1961年毕业于中央美术学院附中。
1966年毕业于中央美术学院油画系。
1980年毕业于中央美术学院油画系研究生班，获硕士学位。

谷钢（1942—2016）

生于吉林。
1978考入中央美术学院油画系研究生班。
现任教于辽宁师范大学美术学院。

顾祝君（1933—）

生于江苏如东。
1954年毕业于中央美术学院华东分院。
1963年毕业于中央美术学院油画研究班。

H

何孔德（1925—2003）

生于四川西充。
1955年考入中央美术学院苏联专家马克西莫夫油画训练班。

何汶玦（1970—）

生于湖南。
1997年毕业于中央美术学院油画系助教研修班。
2003年毕业于吉林艺术学院，获硕士学位。

贺羽（1971—）

生于湖南株洲市。
1990年毕业于中央美术学院附中。
1994年毕业于中央美术学院油画系第一画室。
1996年毕业于中央美术学院油画系，获硕士学位。
1996年至2007年任教于中央美术学院附中。
2007年毕业于中央美术学院，获博士学位。
2006年至今任教于中央美术学院造型基础部。

洪凌（1955—）

生于北京。
1987年毕业于中央美术学院油画系助教研修班，留校任教。

侯一民（1930—）

生于河北高阳。
1946年入国立北平艺专，师从徐悲鸿、吴作人、艾中信等人。
1950年起任教于中央美术学院。
1954年至1957年在中央美术学院马克西莫夫油画训练班学习油画。
1978年创建壁画系专业，任研究室主任、系主任。
1982年至1986年任中央美术学院副院长。

胡建成（1959—）

生于黑龙江哈尔滨。
1985年至1988年在鲁迅美术学院油画系研究生班学习，获硕士学位。
1993年调入中央美术学院油画系。
中央美术学院油画系第一画室主任。

胡西丹（1971—）

生于新疆维吾尔自治区。
现任中央美术学院附中校长。

J

贾涤非（1957—）

生于吉林省吉林市。
1983年毕业于鲁迅美术学院油画系。
现任教于中央美术学院。

贾鹏（1975—）

生于北京。
曾就读于中央美术学院油画系。
曾任中央美术学院修复研究院"油画修复"客座专家。

金日龙（1962—）

1986年毕业于中央美术学院油画系。

2006年任教于中央美术学院设计学院。

———————

靳尚谊（1934—）

生于河南焦作。
1953年毕业于中央美术学院绘画系并留校任教。
1955年至1957年在中央美术学院马克西莫夫油画训练班学习。
1962年调入油画系第一画室任教。
1987年至2001年任中央美术学院院长。

———————

靳之林（1928—）

生于河北滦南。
1947年至1951年在北平国立艺专和中央美术学院学习绘画，毕业后留校任教。
1986年调入中央美术学院民间美术系。

K

———————

康蕾（1975—）

生于黑龙江。
1995年毕业于中央美术学院附中。
1999年毕业于中央美术学院油画系。
2002年毕业于中央美术学院油画系，获硕士学位，并留校任教。

L

———————

李辰（1963—）

生于北京。
1983年毕业于中央美术学院附中。
1987年毕业于中央美术学院壁画系，并留校任教。
1996年获中央美术学院壁画系专业硕士学位。

———————

李帆（1966—）

生于北京。
1992年毕业于中央美术学院版画系，并留校任教。
现为中央美术学院版画系第四工作室主任。

———————

李贵君（1964—）

生于北京。
1984年毕业于中央美术学院附中。
1988年毕业于中央美术学院油画系，获学士学位。

———————

李化吉（1931—）

生于北京。
1956年毕业于中央美术学院油画研究班并留校任教。
曾任中央美术学院壁画系主任。

———————

李骏（1931—）

生于山东青岛。
1956年至1962年被派往列宾美术学院留学。
回国后任教于中央美术学院。

———————

李荣林（1973—）

生于山东青岛。
1999年毕业于中央美术学院油画系，获硕士学位。
2001年至今任教于中央美术学院基础部。
2007年考取中央美术学院博士生。

———————

李瑞年（1910—1985）

生于天津。
1933年赴欧洲留学，先后入比利时皇家美术学院、布鲁塞尔皇家美术学院和法国巴黎国立高等学校学习。
1937年回国，曾任教于北平艺术专科学校。
1949年后，任教于中央美术学院。

———————

李叔同（1880—1942）

生于天津。
1905年东渡日本留学，主修油画。
1911年回国投身美术教育事业，先后任教于直隶高等工业学堂、浙江省立第一师范学校、南京高等师范学校。
1918年于杭州定慧寺出家，号弘一。

———————

李天祥（1928—）

生于河北景县。
1946年考入国立北平艺术专科学校油画系，师从吴作人、徐悲鸿。
1950年毕业于中央美术学院。
曾任中央美术学院油画系第二画室主任。

———————

李秀实（1933—）

生于辽宁锦州。
1956年考入中央美术学院油画系，入董希文工作室。

———————

李延洲（1954—）

生于黑龙江哈尔滨。
1978年毕业于中央美术学院油画系。
1985年毕业于中央美术学院油画系助教研修班。
1999年至2015年任教于中央美术学院油画系。

———————

李毅士（1886—1942）

生于江苏武进（今属常州）。
1907年入英国格拉斯哥美术学院，是中国赴英学习美术第一人。
1916年回国后曾任教于北京美术学校。
1922年至1923年任北京美术专门学校（原北京美术学校）

西洋画科主任。
1923年与美专西画同仁在其宅邸西四牌楼砖塔胡同成立"阿博洛学会"。

———————

李卓（1982—）

生于辽宁沈阳。
2005年毕业于中央美术学院。
2010年毕业于中央美术学院壁画系，获硕士学位。
2010年至今任教于鲁迅美术学院油画系第一工作室。

———————

李宗津（1916—1977）

生于江苏苏州。
1934年入苏州美术专科学校学习油画。
1946年徐悲鸿聘其为国立北平艺术专科学校讲师。
1949年后，曾任教于中央美术学院油画系教授。

———————

梁玉龙（1922—2011）

生于湖南长沙。
1949年9月应徐悲鸿之邀赴北平协助田汉先生领导的戏曲改革美术工作。
1950年任教于中央美术学院油画系。
1963年毕业于中央美术学院教师油画研究班。

———————

林岗（1924—）

生于山东宁津。
1949年至1950年为中央美术学院研究生，毕业后留校任教。
1959年任中央美术学院油画系第四画室主任。

———————

林笑初（1977—）

生于浙江温洲。
1997年毕业于中央美术学院附中，保送至中央美术学院油画系。
2001年毕业于中央美术学院油画系。
2004年毕业于中央美术学院油画系第一工作室，获硕士学位，任教于中央美术学院附中。
2012年毕业于中央美术学院，获博士学位。同年调入油画系第一工作室任教。

———————

刘秉江（1937—）

生于北京。
1961年毕业于中央美术学院。
1961年至今在中央民族大学美术学院任教。

———————

刘商英（1974—）

生于云南昆明。
1995年毕业于中央美术学院附中。
1999年毕业于中央美术学院油画系第二工作室。
2004年毕业于中央美术学院油画系第三工作室，获硕士学位。
2004年留校任教于中央美术学院油画系第三工作室。

2013年考取中央美术学院博士生。

刘小东（1963—）

生于辽宁锦州。
1980年至1984年在中央美术学院附中学习。
1984年至1988年在中央美术学院油画系学习。
1988年至1994在中央美术学院附中任教。
1994年至1996年在中央美术学院油画系学习。
1994年至今在中央美术学院油画系任教。
中央美术学院学术委员会副主任。

刘艺斯（1907—1964）

生于四川巴县。
1926年至1930年先后入南国艺术学院、中央大学艺术系学习油画。
1949年以后任教于四川美术学院。

刘永刚（1964—）

生于内蒙古额尔古纳左旗根河。
1882年至1886年在中央美术学院油画系第一工作室学习。
1992年至1997年在德国纽伦堡美术学院学习，获硕士学位。

龙力游（1958—）

生于湖南湘潭。
1980年至1984年于中央美术学院油画系学习。
1984年至1987年于中央美术学院油画系研究班学习，获硕士学位。
现任教于中国艺术研究院油画院。

陆国英（1925—）

生于上海。
1957年毕业于中央美术学院马克西莫夫油画训练班。

陆亮（1975—）

生于上海。
1995年至1999年在中央美术学院壁画系学习。
2005年毕业于中央美术学院壁画系第三工作室，获硕士学位。
现任教于中央美术学院油画系。

路昊（1976—）

生于山东济南。
2001年考入中央美术学院油画助教研修班。
2002年至2005年在中央美术学院油画系第二画室学习，考入中央美术学院油画系研究生班，获硕士学位并留校任教。
现任教于中央美术学院继续教育学院。

罗尔纯（1930—2015）

生于湖南湘乡。
1950年毕业于苏州美术专科学校。
1964年至1990年在中央美术学院油画系任教。

罗工柳（1916—2004）

生于广东开平。
1936年考入杭州艺术专科学校。
1938年在鲁迅艺术文学院美术系学习。
1949年参与创建中央美术学院，后任绘画系主任。
曾任中央美术学院副院长。

M

马堡中（1965—）

生于黑龙江讷河。
1987年考入中央美术学院油画系第二工作室。
1996年至1998年任教于中央美术学院油画系。

马常利（1931—）

生于河北山海关。
1953年毕业于中央美术学院绘画系。
1963年毕业于中央美术学院油画研究班。毕业后留校任教。

马刚（1962—）

生于天津。
1979年至1983年在中央美术学院附中学习。
1983年至1987年在中央美术学院油画系学习。
1994年至1995年为中央美术学院在职研究生。
2003年至2008年攻读中央美术学院油画博士研究生。
曾任中央美术学院附中校长。
现任中央美术学院学术委员会委员。

马佳伟（1982—）

生于河北保定。
2003年毕业于中央美术学院附中。
2007年毕业于中央美术学院油画系。
2011年毕业于中央美术学院油画系第二工作室，获硕士学位。
2011年考入中央美术学院造型艺术研究所攻读博士学位。
2015年获得博士学位，并留校任教。

马路（马璐）（1958—）

生于北京。
1982年毕业于中央美术学院油画系。
1984年至1995年任教于中央美术学院壁画系。
1995至今任教于中央美术学院油画系。
现任中央美术学院造型学院院长、油画系主任、学术委员会委员。

马晓腾（1967—）

生于北京。
1989年至1993年在中央美术学院油画系第二工作室学习，并留校任教。

毛焰（1968—）

生于湖南湘潭。
1991年毕业于中央美术学院油画系。
现任教于南京艺术学院。

孟禄丁（1962—）

生于河北保定。
1983年毕业于中央美术学院附中。
1987年毕业于中央美术学院油画系，毕业后留校任教于中央美术学院油画系第四画室。
1993年任教于美国理德学院。

N

宁方倩（1963—）

生于山东济南。
1984年至1988年，在中央美术学院壁画系学习。
1994年至1996年，在中央美术学院壁画系学习，获硕士学位。
1991年至今任教于中央美术学院壁画系。

P

潘世勋（1934—）

生于吉林省吉林市。
1955年至1960年在中央美术学院油画系学习。
曾任中央美术学院油画系主任、绘画技法材料工作室主任。

潘越

生于北京。
1988年毕业于中央美术学院附中。
1992年毕业于中央美术学院油画系第一工作室。
1992年至今任教于北京林业大学园林学院。

庞壔（1934—）

生于上海。
1949年至1951年在国立杭州艺专（1950年改为中央美术学院华东分院）学习。
1955年中央美术学院研究生毕业后，留校任教。

裴咏梅（1974—）

生于天津。
1998年毕业于中央美术学院油画系第三工作室。
2000年考入中央美术学院油画系第四工作室，攻读硕士研究生。
2003年毕业后留校任教。

Q

齐振杞（齐人）（1916—1948）

生于河北密云县（今北京密云区）。
1943年在重庆中央大学艺术系随徐悲鸿学习。
1946年被徐悲鸿聘为国立北平艺术专科学校讲师。
1948年病故。

秦宣夫（1906—1998）

生于广西桂林。
1930年至1934年在法国学习绘画和美术史。
1934年至1936年任教于国立北平艺术专科学校。
1938年至1941年任教于国立艺术专科学校。
1942年至1944年任国立艺术专科学校西画科主任。
1944年至1949年任教于国立中央大学艺术系。

全山石（1930—）

生于浙江宁波。
1950年至1953年在中央美术学院华东分院学习西洋画和中国画。
曾任浙江美术学院副院长。

R

任梦璋（1934—）

生于河北束鹿。
1953年毕业于中央美术学院绘画系。
1957年毕业于中央美术学院专家油画训练班。
1978年起任教于鲁迅美术学院。

S

邵伟尧（1938—）

生于广东南海。
1956年至1961年在中央美术学院油画系董希文工作室学习。
1961年任教于广西艺术学院美术系。

申玲（1965—）

生于辽宁沈阳。
1981年考入中央美术学院附中。
1985年毕业于中央美术学院附中，同年保送到中央美术学院油画系第四画室。
1989年毕业于中央美术学院，并于中央美术学院附中任教。
现任教于中央美术学院油画系。

石良（1963—）

生于山东济南。
1988年毕业于中央美术学院油画系第一画室。
1996年毕业于中央美院油画研究生主要课程班。
曾任教于中央美术学院附中。
现任职于中国油画院。

石煜（1973—）

生于北京。
1993年毕业于中央美术学院附中。
1997年毕业于中央美术学院油画系第二工作室。
2002年毕业于中央美术学院油画系研究生同等学历班。
2008年毕业于中央美术学院油画系，获硕士学位。
2002年至今在中央美术学院油画系任教。

司徒乔（1902—1958）

生于广东开平。
1924年至1926年就读于燕京大学神学院。
1928年赴法国留学，师从写实主义大师比鲁。
1950年起任教于中央美术学院。

宋步云（1910—1992）

生于山东潍坊。
1937年毕业于东京大学艺术系油画专业。
曾在重庆参加发起组织"中华全国木刻协会"。
1946年赴北平国立艺专任教。
1946年，与徐悲鸿、齐白石、吴作人等联合发起"北平美术作家协会"，任常务理事。
新中国成立后，任教于中央美术学院。

苏高礼（1937—）

生于山西平定。
1954年至1958年在中央美术学院附中学习，并保送至中央美术学院油画系。
1966年毕业于列宾美术学院A·梅尔尼柯夫工作室，回国后任教于中央美术学院。

苏海茳（1971—）

生于山西太原。
1990年毕业于中央美术学院附中。
1994年毕业于中央美术学院油画系第三工作室。
2014年毕业于中央美术学院，获博士学位。
现任教于中央美术学院城市设计学院。

孙景波（1945—）

生于山东牟平。
1964年毕业于中央美术学院附中。

1980年毕业于中央美术学院油画研究生班，后留壁画系任教。
曾任壁画系主任、学术委员会常务副主任。

孙蛮（1968—）

生于陕西西安。
2003年毕业于中央美术学院油画系高级研修班。
2013年毕业于西安美术学院，获美学博士学位。
现任教于西安美术学院。

孙韬（1969—）

生于北京。
1989年毕业于中央美术学院附中。
1989年至1996年在列宾美术学院学习，获硕士学位。
现任教于中央美术学院壁画系。

孙为民（1946—）

生于黑龙江。
1967年毕业于中央美术学院附中，后留校任教。
1987年毕业于中央美术学院，获硕士学位，后留校任教。
曾任中央美术学院副院长、油画系第一工作室主任。

孙逊（1970—）

生于贵州麻江。
1986年至1990年在中央美术学院附中学习。
1990年至1994年在中央美术学院油画系第一画室学习，获学士学位。
1994年攻读中央美术学院油画系硕士研究生，毕业后任教于附中。
2003年考取中央美术学院首届实践类博士生。
2007年博士毕业后任教于中央美术学院油画系。

孙滋溪（1929—）

生于山东龙口。
1958年毕业于中央美术学院油画系并留校任教。

孙宗慰（1912—1979）

生于江苏常熟。
1934年考入中央大学艺术系。
1941年经中央大学艺术系主任吕斯百推荐，成为张大千助手，随张大千在莫高窟等地临摹和考察壁画，期间画了大量表现蒙、藏各族人民生活的写生和油画作品。
1942年回到中央大学艺术系继续任教，并被徐悲鸿聘于中国美术学院。
1946年随徐悲鸿北上到国立北平艺术专科学校任教。
1949年后，曾任教于中央美术学院。

T

汤沐黎（1947—）

生于上海。
1980年中央美术学院毕业，获硕士学位。
1984年在德佛朗西亚教授指导下获英国皇家美术学院硕士学位。
1985年赴美国，在康乃尔大学艺术系工作四年。

唐晖（1968—）

生于湖北武汉。
1991年毕业于中央美术学院壁画系。
现为中央美术学院壁画系主任。

唐寅（1974—）

生于山东青岛。
2001年毕业于中央美术学院设计系，获硕士学位。
2010年毕业于中央美术学院造型艺术研究所，获博士学位。
2010年至今任教于中央美术学院。

妥木斯（1932—）

生于内蒙古土默特左旗。
1958年毕业于中央美术学院油画系。
1963年毕业于中央美术学院油画研究班，师从罗工柳。
曾任教于内蒙古师范大学美术系。

W

汪诚一（1930—）

生于安徽歙县。
1954年毕业于中央美术学院华东分院绘画系，同年留校任教。
1955年由学校推选考入中央美术学院举办的苏联专家马克西莫夫的油画训练班学习。

王垂（1948—）

生于湖南湘乡。
1980年毕业于中央美术学院油画系研究生班，并任教于中央美术学院附中。

王德威（1927—1984）

生于上海。
1950年考入杭州美术学院研究部读研究生，同年起任教于中央美术学院华东分院。
1954年进入中央美术学院马克西莫夫油画训练班学习。

王浩（1963—）

生于1963年。

1979年至1983年在中央美术学院附中学习。
1983年至1987年在中央美术学院年画连环画系习画，获学士学位，毕业后留校任教。
1995年至1999年任教于中央美术学院附中。

王华祥（1962—）

生于贵州清镇。
1984年考入中央美术学院版画系。
1988年毕业于中央美术学院版画系。
现任中央美术学院版画系主任。

王临乙（1908—1997）

生于上海。
1929年赴法国里昂美术学校学习。
1931年考入巴黎高等美术学院雕塑家 Bauchard 工作室学习。
1935年回国任教于北平艺术专科学校。
新中国成立后，历任中央美术学院总务处长兼雕塑系主任。

王少陵（1909—1989）

生于广东台山。
1943年入纽约哥伦比亚大学研究美术。
1945年受聘于哥伦比亚大学艺术系。
1947年受聘于南京中央大学艺术系。

王少伦（1968—）

生于山东临朐。
1991年至1995年于中央美术学院油画系二画室学习。
2007年中央美术学院在职读博士生课程班。
现任教于中央美术学院油画系。

王式廓（1911—1973）

生于山东掖县（今莱州市）。
1932年秋到北平美术学院学习西画。
1933年到杭州艺专学习西画。
1935年赴日本东京留学，次年考入国立东京美术学校。
1950年任教于中央美术学院。

王文彬（1928—2001）

生于山东青岛。
1955年调入中央美术学院进修，后入罗工柳画室。
1962年毕业于中央美术学院油画系。
曾任教于中央美术学院。

王忻（1957—）

生于北京。
1978年9月考入中央美术学院油画系。
1984年5月至今任教于中国戏曲学院美术系。

王恤珠（1930—）

1954年毕业于中央美术学院。
1955年至1957年在苏联专家马克西莫夫油画训练班学习。
曾任广州美术学院油画系教研室主任。

王沂东（1955—）

生于山东蓬莱县。
1982年毕业于中央美术学院油画系。
1982年至2004年任教于中央美术学院。
2006年起工作于北京画院。

王玉平（1962—）

生于北京。
1989年毕业于中央美术学院油画系。
现任教于中央美术学院油画系第四工作室。

王征骅（1937—）

生于河南汲县。
1956年入中央美术学院油画系学习。
1961年毕业于中央美术学院油画系，并留校任教。

韦启美（1923—2009）

生于安徽安庆。
1942年至1947年在中央大学艺术系学习。
1947年毕业后应徐悲鸿之邀任教于北平艺专。
1950年任教于中央美术学院绘画系。
曾任中央美术学院油画系教研室主任，油画系研究生班主任。

卫祖荫（1937—）

生于河南。
1957年毕业于中央美术学院附中。
1962年毕业于中央美术学院油画系吴作人画室。
曾任教于中央美术学院版画系。

温葆（1938—）

生于北京。
1957年毕业于中央美术学院附中。
1962年毕业于中央美术学院油画系罗工柳工作室，并留校任教。

文国璋（1942—）

生于四川江津县。
1961年毕业于中央美术学院附中。
1965年毕业于中央美术学院油画系。
1980年毕业于中央美术学院版画系，获硕士学位。
曾任中央美术学院造型学院基础部主任。

文金扬（1915—1983）

生于江苏淮安。
1938年毕业于南京国立中央大学艺术系。
1951年调入中央美术学院任教。

闻立鹏（1931—）

生于湖北浠水。
1950年入中央美术学院首届"美术干部训练班"学习，同年提前毕业。
1958年提前毕业于中央美术学院油画系。
1963年毕业于中央美术学院油画研究班，并留校任教。
曾任油画系主任。

吴法鼎（1883—1924）

生于河南信阳。
1911年被河南省选派为首批留欧公费生，赴巴黎学习法律，后放弃法学专攻美术，成为留法学生中习美术之第一人。
初在高拉罗西画室，后入巴黎国立高等美术学校学习。
1919年回国，相继任北京大学画法研究会导师、北京美术学校教授、北京美术专门学校教授兼教务长。
1923年与美专西画同仁李毅士等创办"阿博洛学会"，后受聘为上海美术专门学校教授兼教务长。

吴小昌（1940—1998）

生于山东寿光。
1959年毕业于中央美术学院附中。
1964年毕业于中央美术学院并留校任教。

吴作人（1908—1997）

生于江苏苏州。
1928年相继在上海南国艺术学院和南京国立中央大学艺术系徐悲鸿画室学习。
1930年赴法，未就学，转赴比利时布鲁塞尔入皇家美术学院巴思天画室。
1946年应徐悲鸿聘，任国立北平艺术专科学校教授兼教务主任、绘画科主任。
新中国成立后，历任中央美术学院教授、教务长、副院长、院长。

X

西伦娜斯（1970—）

1989年毕业于中央美术学院附中。
1993年毕业于中央美术学院油画系第二工作室。

夏俊娜（1971—）

生于内蒙古。
1987年至1991年在中央美术学院附中学习。
1991年至1995年在中央美术学院油画系第四工作室学习。

现工作于中国油画院。

夏理斌（1980—）

生于浙江。
1996年至2000年就读于中央美术学院附中。
2000年至2004年在中央美术学院油画系第一工作室学习，获学士学位。
2006年至2008年在中央美术学院油画系材料艺术工作室学习，获硕士学位。
中央美术学院造型艺术研究所博士。

夏小万（1959—）

生于北京。
1982年毕业于中央美术学院油画系第三工作室。

肖进（1977—）

生于湖南。
1993年至1997年在中央美术学院附中学习。
1997年至2001年在中央美术学院油画系学习。
2002年至2005年在中央美术学院油画系学习，获硕士学位。
2009年毕业于中央美术学院造型艺术研究所，获博士学位。
现任教于中央美术学院附中。

萧淑芳（1911—2005）

生于广东中山。
1926年至1929年曾在北京国立艺术专门学校西洋画系学习。
1949年后，任教于中央美术学院绘画系、彩墨画系、中国画系。

谢东明（1956—）

生于北京。
1984年毕业于中央美术学院油画系，获学士学位，并留校任教于油画系第三工作室。
中央美术学院油画系第三工作室主任、学术委员会委员。

徐悲鸿（1895—1953）

生于江苏宜兴。
1919年赴法，翌年进入巴黎国立高等美术学校弗拉芒画室学习，同时在校外师从名家达仰。
1928年秋曾短暂赴任国立北平大学艺术学院院长，后辞职继续任教于中央大学。
1943年主持筹办中国美术学院。
1946年任国立北平艺术专科学校校长。
1950年任中央美术学院院长。

许幸之（1904—1991）

生于江苏扬州。
1919年考入上海美专学习西画，后得郭沫若资助，于1924

年赴日留学。
1930年当选中国左翼美术家联盟主席。
曾任教于中央美术学院。

薛广陈（1973—）

生于河南焦作。
毕业于中央美术学院油画系硕士研究生班。

薛堃（1981—）

生于北京。
1996年进入中央美术学院附中学习。
2004年毕业于中央美术学院油画系第一画室。
2007年毕业于中央美术学院，获硕士学位。

Y

闫平（1956—）

生于山东济南。
1989年考入中央美术学院油画创作研修班。
现任教于中国人民大学艺术学院。

杨澄（1974—）

生于新疆乌鲁木齐。
1994年毕业于中央美术学院附中。
1998年毕业于中央美术学院油画系第一工作室。
2003年至今在中央美术学院造型学院基础部任教。

杨飞云（1954—）

生于内蒙古包头市。
1982年毕业于中央美术学院油画系。
1984年至2006年任教于中央美术学院油画系。
中国艺术研究院中国油画院院长。

杨松林（1936—）

生于江苏南京。
1982年在中央美术学院油画系研修班学习。

姚钟华（1939—）

生于云南昆明。
1959年毕业于中央美术学院附中。
1964年毕业于中央美术学院油画系。

叶南（1968—）

1988年毕业于中央美术学院附中，同年考入中央美术学院油画系。
1989年至1996年由国家选派赴苏联列宾美术学院学习，获硕士学位。
现任教于中央美术学院油画系基础部。

尹戎生（1930—2005）

生于四川宜宾。
1954年毕业于中央美术学院。
1984年至1986年获法国政府奖学金留学巴黎国立高等美术学校。
1954年至1994年任教于中央美术学院油画系。

于长拱（1930—1963）

生于山东。
1949年考入中央美术学院华东分院（原浙江美术学院、现中国美术学院）绘画系。
1955年进中央美术学院马克西莫夫油画训练班研习油画。
曾任教于中国美术学院油画系。

余本（1905—1995）

生于广东台山。
1931年毕业于多伦多省立安德里奥艺术学院。
曾任广东画院副院长。

俞云阶（1917—1992）

生于江苏常州。
1941年毕业于国立中央大学艺术系。
1956年被推荐入中央美术学院举办的苏联专家马克西莫夫的油画训练班学习。
1960年入上海美术专科学校执教。

喻红（1966—）

生于北京。
1984年毕业于中央美术学院附中。
1988年毕业于中央美术学院油画系。
1996年毕业于中央美术学院油画系，获硕士学位。
现任教于中央美术学院油画第三工作室。
中央美术学院学术委员会委员。

袁浩（1930—）

生于湖南长沙。
1950年考入中央美术学院油画系。
1955年在中央美术学院马克西莫夫油画训练班学习。
1957年毕业后任教于广州美术学院。

袁堑（1982—）

生于河北邯郸。
2005年毕业于中央美术学院，获学士学位。
2012年毕业于中央美术学院，获硕士学位。

袁野（1967—）

生于吉林长春。

1984年至1988年在中央美术学院附中学习。
1988年至1992年在中央美术学院油画系第三工作室学习。
2003年至2011年就读于中央美术学院第一届油画博士班，并取得博士学位毕业。
现任教于中央美术学院壁画系。

袁元（1971—）

生于江苏南京。
1986年至1990年在中央美术学院附中学习。
1990年至1994年在中央美术学院油画系第一工作室学习。
1994年至1997年在中央工艺美术学院（现为清华大学美术学院）装饰艺术系学习，获硕士学位。
现任教于中央美术学院。

袁运生（1937—）

生于江苏南通。
1962年毕业于中央美术学院油画系董希文工作室。
曾任教于中央美术学院壁画系、油画系。

Z

詹建俊（1931—）

生于辽宁省盖县。
1948年考入国立北平艺术专科学校西画科，学习油画。
1953年毕业于中央美术学院绘画系，同年留校为彩墨画系（即国画）研究生，师从蒋兆和、叶浅予等先生。
1955年至1957年入中央美术学院举办的苏联专家马克西莫夫的油画训练班学习。
曾任教于中央美术学院油画系。

张安治（1911—1990）

生于江苏扬州。
1928年考入中央大学教育学院艺术科。
1929年入西画班学习，师从徐悲鸿、潘玉良等。
1976年借调至中央美术学院美术史系。

张晨初（1973—）

生于浙江省台州市。
2001年毕业于中央美术学院油画系，获硕士学位。

张华清（1932—）

生于山东省肥城市。
1953年至1955年在中央美术学院绘画研究班学习。
1956年被派赴列宾美术学院深造。
1962年回国任教于南京艺术学院。

张路江（1962—）

1988年毕业于中央美术学院油画系第三工作室。
1994年毕业于中央美术学院油画系，获硕士学位。
现任教于中央美术学院造型学院。

张世椿（1935—1997）

生于江苏扬州。
1959年毕业于中央美术学院研究生班，并留校任教于中央美术学院壁画系。

张颂南（1942—）

生于浙江富阳。
1964年毕业于中央美术学院油画系本科。
1978年考入中央美术学院油画系研究生，曾任教于中央美术学院壁画系。

张笑蕊（1967—）

生于哈尔滨。
1988年毕业于中央美术学院附中。
1992年毕业于中央美术学院油画系第三工作室，获学士学位。
1999年毕业于北京电影学院美术系，获硕士学位。

张义波（1966—）

生于北京。
1985年毕业于中央美术学院附中。
1989年毕业于中央美术学院油画系第一画室。
2000年毕业于中央美术学院油画系研究生同等学历班。
现任教于中央美术学院城市设计学院。

张元（1955—）

生于北京。
1984年毕业中央美术学院油画系，并留校任教。

张子康（1964—）

生于河北。
1985年至1989年就读于河北师范大学美术系。
2004年至2012年任北京今日美术馆馆长。
2014年至2017年任中国美术馆副馆长。
现任中央美术学院美术馆馆长。

赵友萍（1932—）

生于黑龙江依兰。
1953年毕业于中央美术学院，毕业后留校任教。同年入研究班学习。
1955年毕业于研究班，后留校任教于油画系。
1995年至1999年主要从事筹建徐悲鸿中学和中国人民大学徐悲鸿艺术学院的工作。

钟涵（1929—）

生于江西萍乡。
1946年在清华大学建筑系学习。
1955年调入中央美术学院油画系学习，后又入油画研究班，

毕业后留校任教。
曾任中央美术学院学术委员会主任。

————————

周栋（1980—）
2009年毕业于中央美术学院油画系。
2013年赴美国纽约艺术学院访问学习。

————————

朱乃正（1935—2013）

生于浙江海盐。
1958年毕业于中央美术学院油画系。
1980年任教于中央美术学院油画系。
曾任中央美术学院副院长、中央美术学院学术委员会主任。

2017年考入中央美术学院研究生院，攻读博士学位。
现工作于中央美术学院美术馆。

————————

曹庆晖（1969—）

1969年生于山西太原。
1992年毕业于中央美术学院美术史系，获学士学位。
2001年毕业于中央美术学院美术史系，获硕士学位。
2011年于中央美术学院人文学院获博士学位。
现任教于中央美术学院。

相关研究作者简介

————————

邵大箴（1934—）

生于江苏镇江。
1955年赴苏联列宾绘画雕塑建筑学院美术史系学习。
1960年7月毕业后回国任教于中央美术学院。

————————

范迪安（1955—）

同上文。

————————

殷双喜（1954—）

生于江苏泰县。
2002年毕业于中央美术学院美术历史与理论系，获博士
学位。
现任教于中央美术学院，学术委员会秘书长。

————————

易英（1953—）

生于湖南芷江侗族自治县。
1985年毕业于中央美术学院美术史系，获文学硕士学位。
现任教于中央美术学院。

————————

王璜生（1956—）

生于广东汕头。
2009年至2017年任中央美术学院美术馆馆长。
现任教于中央美术学院。

————————

李垚辰（1984—）

生于北京房山。
2006年毕业于中央美术学院油画系第二工作室。
2010年毕业于中央美术学院油画系第二工作室，获硕士
学位。

图书在版编目（ＣＩＰ）数据

中央美术学院美术馆藏精品大系. 中国现当代油画卷/
范迪安总主编. -- 上海：上海书画出版社，2018.4
ISBN 978-7-5479-1724-4

Ⅰ. ①中… Ⅱ. ①范… Ⅲ. ①艺术－作品综合集－世
界②油画－作品集－中国－现代 Ⅳ. ①J111②J223.1

中国版本图书馆CIP数据核字(2018)第050650号

本书为上海市新闻出版专项资金资助项目

中央美术学院美术馆藏精品大系（全十卷）

总 主 编　范迪安

执行主编　苏新平　　王璜生　　张子康

中央美术学院美术馆藏精品大系·中国现当代油画卷

主　　编　郭红梅

责任编辑　王　剑　　王一博

审　　读　朱莘莘

责任校对　郭晓霞

设计总监　纪玉洁

技术编辑　顾　杰

特约审读　马　路　　殷双喜　　刘小东
　　　　　喻　红

编辑校对　宋金明　　兰　萌　　程　冉

藏品工作　李垚辰　　徐　研　　姜　楠
　　　　　王春玲　　华　佳　　华田子
　　　　　窦天炜　　杜隐珠　　高　宁

藏品拍摄　谷小波　　北京天光艺像文化发展有限公司
　　　　　北京雅昌艺术印刷有限公司

出品人　　王立翔

出版发行　上海世纪出版集团
　　　　　上海书画出版社

地　　址　上海市延安西路 593 号　200050

网　　址　www.ewen.co
　　　　　www.shshuhua.com

E-mail　shcpph@163.com

制　　版　北京雅昌艺术印刷有限公司

印　　刷　北京雅昌艺术印刷有限公司

经　　销　各地新华书店

开　　本　787×1092 毫米　1/8

印　　张　42.75

版　　次　2018 年 5 月第 1 版 2018 年 5 月第 1 次印刷

书　　号　ISBN 978-7-5479-1724-4

定　　价　1200.00 元

若有印刷、装订质量问题，请与承印厂联系